河南省品牌示范专业规划教材

美术基础

王旭　李美玲　张丽华

孙海虹　庞俊　程俊武

编著

清华大学出版社

北京

图书在版编目（CIP）数据

美术基础 / 王旭等编著 . — 北京 : 清华大学出版社，2021.6（2023.10重印）
河南省品牌示范专业规划教材
ISBN 978-7-302-57848-2

Ⅰ.①美… Ⅱ.①王… Ⅲ.①美术—高等学校—教材 Ⅳ.①J

中国版本图书馆 CIP 数据核字（2021）第 056988 号

责任编辑：宋丹青
封面设计：寇英慧
责任校对：王荣静
责任印制：丛怀宇

出版发行：清华大学出版社
　　　网　　　址：http://www.tup.com.cn，http://www.wqbook.com
　　　地　　　址：北京清华大学学研大厦 A 座　　邮　　编：100084
　　　社 总 机：010-83470000　　　　　　　邮　　购：010-62786544
　　　投稿与读者服务：010-62776969, c-service@tup.tsinghua.edu.cn
　　　质量反馈：010-62772015, zhiliang@tup.tsinghua.edu.cn
印 装 者：天津鑫丰华印务有限公司
开　　本：210mm×285mm　　印　张：12　　字　数：256 千字
版　　次：2021 年 6 月第 1 版　　印　次：2023 年 10 月第 2 次印刷
定　　价：59.00 元

产品编号：088448-01

前言

艺术是文化这个"复杂整体"的重要组成部分。从文化学角度看，艺术是一种精神文化，属于人类较深层次的文化，能够满足人类不同层次的需要。艺术文化在观照人类生命的同时赋予人类一种生理器官之外的补充和延展，一种身体原有"装备"无法达到的精神力量和无限的智慧支持。艺术表达离不开技法的应用，早期中西方文化对艺术的理解指向技术就是最好的证明。

培养多样化的高素质人才是社会发展的需要，随着社会的发展，国家大力推行职业教育，力促教育适应多样化的社会人才需求，职业教育的春天即将来临。职业教育需要系统化、明确化。在这样的形势下，首要任务就是职业教育教材的建设。

本书编写人员分工如下：素描部分项目 1 至项目 3 由李美玲老师编写；项目 4、项目 5 由孙海虹老师编写；项目 6 由王旭老师编写；项目 7 由程俊武老师编写。色彩部分项目 8 至项目 10 由张丽华老师编写；项目 11 由庞俊老师编写。同时感谢河南师范大学闫庆来副教授对本书编写提供的学术指导和建议。

《美术基础》作为"河南省品牌示范专业规划教材"之一，立足于技法实践，以项目教学展开，详细陈述具体操作方法，并配合教学目的、课后练习、课下作业，没有过多的修饰语言和理论陈述，重点清晰，非常适合中、高职教育的实际应用。希望以此系列教材的出版为契机，深入促进职业教育的发展。

编者

2021 年 2 月 20 日

目 录

上篇　素描

项目 1　素描概述

任务 1.1　什么是素描

学时：1 课时

素描是绘画的形式之一，是指颜色单纯的绘画，是最为便捷的绘画方式。最常用的工具是铅笔、炭笔、钢笔。通过学习素描，可以提高造型的基本功，也可以表现自己的创作意图，优秀的素描还具有独立的审美价值。风景、肖像、静物、连环画等都可以用素描的形式表现。

素描是西方写实绘画艺术的基础，20 世纪初，在我国"五四"新文化运动思潮的影响下，以徐悲鸿为代表的受西方写实绘画影响的画家们，把西方写实绘画艺术的观念和教学引进国内，素描遂慢慢成为我国绘画艺术教学的起点。实践经验也表明，素描的学习对于初学者提高绘画造型能力、培养科学观察方法、提高艺术表现技能都有明显效果。

任务 1.2　学习素描的目的与意义

学时：1 课时

学习素描可以更快速、更有效地提高绘画的观察力和表现力。

1. 正确、有效地观察是绘画的前提，每个正常的人都可以看到物体，但并不意味着都能以绘画的眼光准确有效地观察物体。绘画所要求的整体观察能力是通过有效训练才能培养出来的，并不是天生具有的。

2. 绘画是造型艺术，想要运用手中的画笔艺术地表现对象，需要眼、脑、手的完美配合，缺一不可。这种能力的培养需要较长的时间。

实践与思考

活动 1：学生上网搜索素描图片，每位同学挑选 3 张，发送至学习群，师生共同对这些图片进行鉴别与分类。

活动 2：学生谈谈自己喜欢哪一类素描，自己能画到什么程度？

项目实践总结表	
项目内容	
实践过程	
实践效果	
教师总结	
学生总结	
备注	

任务 1.3 学习素描的工具材料

学时：1 课时

目标 1.3.1 素描用笔种类介绍

铅笔、炭笔、炭条、钢笔、圆珠笔、中性笔等。

1. 绘画专用铅笔是学习素描最常用的笔，从硬到软有至少十几种。绘画专用铅笔上都标有标号（图 1-1）。其中 B 代表铅笔的黑度，比如 2B、4B、6B 等，B 前面数字值越大，铅笔的铅芯越软，排出的线条越黑；其中 H 代表铅笔的硬度，比如 2H、4H、6H 等，H 前面的数字值越高，表示铅芯越硬，排出的线条也越淡，不管你如何使劲，排出的线条还是比较淡的（图 1-2）。

2. 炭笔与铅笔的使用技法相似，颜色上要更黑一些，因为不像铅笔那样便于修改，初学者用得较少。

3. 钢笔类包括美工笔、水笔、书写钢笔等，不易修改，适合有一定造型能力的人使用。

图 1-1

图 1-2

目标 1.3.2　素描用纸种类介绍

素描纸是画素描的专用纸张（图1-3）。

颜色：白色、淡灰色都有，初学者选用白色为主。

特点：素描纸比较厚，有韧性、有纹路，比复印纸粗糙，便于展现笔触的变化，可以制造出许多绘画效果，适合反复修改。铅笔素描不宜选用纹路太粗糙的素描纸，炭笔素描不宜选用纹路太细腻的素描纸，钢笔素描宜选用较为光滑的素描纸。

规格：初学素描通常使用8开或4开的素描纸。

型号：素描纸有厚薄之分，从100克、140克、160克至180克甚至更厚的都有，可以根据需要选择。素描本适合外出使用，携带方便，可以随时随地绘画。

图1-3

目标 1.3.3　画素描使用的其他工具

1. 画板：以光滑、无缝、平整为好。型号不同，可以根据需要选择，初学者适宜选用4开的木制画板（图1-4）。

2. 画架：用画架作画更方便，画架根据需要可以调节高度（图1-5）；外出绘画还可以选择便携式画架（图1-6）。

3. 图钉：用来把素描纸固定到画板上，也可以用夹子、护纸胶带等。

图1-4

4. 削笔刀：以各种美工刀为宜（图1-7），用来削笔、裁切纸张、裁切橡皮等，不要使用削笔器。

5. 专用橡皮：有2B、4B、6B等型号。现在市场上有各种绘画橡皮在学习绘画的过程中均可以尝试。

6. 可塑橡皮：可以捏成各种形状，对一些比较细微的地方进行擦拭，没有橡皮屑，方便好用。

7. 定画液：可以均匀地喷在完成的素描作品上，更好地保存素描作品。

其他绘画工具还包括图钉、削笔刀、胶带（图1-8）、长尾夹（图1-9）、山型夹（图1-10）等。

图1-5　　　　图1-6

图1-7　　　　图1-8

图1-9　　　　图1-10

实践与思考

活动 1：熟悉绘画铅笔，尝试削铅笔；学习素描中画线条的握笔姿势。

活动 2：熟悉素描纸张，了解画板、画架的使用方法，学习画素描的正确姿势。

项目实践总结表		
项目内容		
实践过程		
实践效果		
教师总结		
学生总结		
备注		

知识拓展：素描与白描的区别

学时：2 课时

素描和白描是两种不同的绘画方法，没有优劣之分，都是世界艺术宝库中的精华。下面以我国唐代著名画家吴道子和意大利著名画家达·芬奇的绘画为例，通过对比，观看东西方在绘画技法上的不同表现。

吴道子（约 686—760），唐代著名画家，画史尊称吴道子为"画圣"。吴道子曾随张旭、贺知章学习书法，观赏公孙大娘舞剑，体会绘画用笔之道。吴道子擅长画佛道、神鬼、人物、山水、鸟兽、草木、楼阁等题材，尤其精于佛道、人物，长于壁画创作。主要作品有《送子天王图》《道子墨宝》《宝积宾伽罗佛像》等。

达·芬奇（1452—1519），意大利著名艺术家，文艺复兴三杰之一，也是整个欧洲文艺复兴时期的代表人物之一，代表作有《蒙娜丽莎》《最后的晚餐》《岩间圣母》等。

素描源自西方，是西方绘画的基础，传统的素描注重具象与写实，

借助于特定的对象、环境、光影作画，画面更多地受到外部因素的影响。传统素描以立体感、光线、形体结构的准确性为衡量标准，主要绘画工具是纸、碳条、铅笔、钢笔、色粉等。一幅作品通常只用一种绘画工具，炭条、铅笔、钢笔不混合使用。

白描是中国工笔画的基础，又称"双勾"，是指不涂颜色、不画明暗，用毛笔蘸墨水在宣纸上画出具有粗细、浓淡、方圆、转折变化的线条，并通过运笔的轻重、缓急、顿挫塑造出物体的结构、造型、质感、神韵的绘画方法。白描吸取了书法艺术的笔法技巧。白描的主要绘画工具是毛笔、墨和宣纸。

白描重神韵，素描重写实，以下通过具体细节比较白描与素描的区别。

1. 白描的主要特点

（1）白描是用毛笔蘸墨汁，通过线条来表现图形，不涂色，不画明暗。如《送子天王图》中王后的面部（图1-11）描绘方法。

（2）白描更重视表现对象的神韵。中国画不追求死板地写实，而是要再现对象的生命力，也就是重点表现对象的神韵。白描表现物体主要是通过运笔的轻重、缓急、顿挫塑造出物体的结构、造型、质感和神韵。如《送子天王图》中仕女手部（图1-12）的描绘方法。

（3）白描作品是一笔一笔"写"出来的，不是"描"出来的。白描运用了书法艺术的笔法技巧，线条有明显的浓淡、干湿、粗细、快慢、顿挫变化。吴道子的绘画作品，运用"兰叶描"塑造形象，整个画面通过遒劲流畅、圆润飘逸的线条来表现，落笔奇伟、形神飞动，体现出"吴家样"的线描神韵，尤其是《送子天王图》中天王的胡须和衣服（图1-13），形神兼备。

2. 素描的主要特点

素描注重具象与写实，以描绘对象的准确性为衡量标准。

西方传统素描注重具象与写实，以立体感、光线、形体结构的准确性为衡量标准。如达·芬奇的素描作品《手》，骨骼、皮肤等细部表现非常充分（图1-14）。

（1）传统素描更多地受到客观对象、环境、光线、时间等外部因素的影响。达·芬奇的《圣母头像》（图1-15），面部的光影变化表现得十分微妙。他把透视学、解剖学甚至数学都运用到绘画中，创作出了许多不朽的绘画作品。

（2）与白描相比，素描更重视对物体细节的描绘，虽然有时也有概括与取舍。达·芬奇描绘的衣褶变化（图1-16），活灵活现，细致入微；

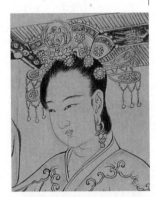

图1-11

图1-12

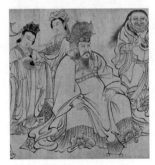

图1-13

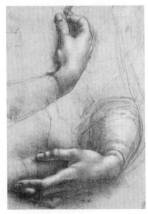

图1-14

而《送子天王图》中天王的衣服则显得更加概括，没有太多细节。天王胡须与圣母头发的表现也截然不同：天王的胡须虽然也重视写实，但是更重视神韵；圣母的头发则更重视空间感和细微变化。

实践与思考

活动1：网上搜寻吴道子的《送子天王图》，观看作品细节，分析吴道子如何表现不同对象的质感。

活动2：尝试用毛笔画衣纹，体会中国白描的运笔技巧。

活动3：用铅笔临摹达·芬奇画作的一个局部，体会光影的魅力。

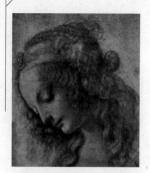

图1-15

图1-16

项目实践总结表		
项目内容		
实践过程		
实践效果		
教师总结		
学生总结		
备注		

项目 2　形体的透视规律

任务 2.1　透视原理与常用术语

学时：2 课时

目标　透视原理

1.什么是透视

简言之，透视就是视觉空间的"近大远小"现象，如图 2-1 所示，长廊向远处延伸，越远变得越小。

因为人眼构造的原理，当我们站在某一点静止不动时，我们就会看到，原本等宽的道路由宽变窄了，最远处渐渐消失了；路旁高大、成排的树木也由近及远、由高变低了。这种现象就是透视，生活中随处可见。

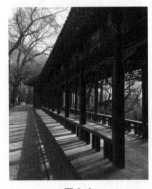

图 2-1

2.透视常用术语（图 2-2）

（1）视点：眼睛代表视点。

（2）心点：视点对画面的垂直落点叫心点，心点是画面视域的中心。

（3）视平线：经过心点画一条水平线，这个水平线叫作视平线。

（4）视距：视点对画面的垂直落点叫心点。连接视点与心点就是视距。

（5）距点：将视距的长度（眼睛到心点的距离）标在视平线上心点的两侧，所得到的两个点就是距点。

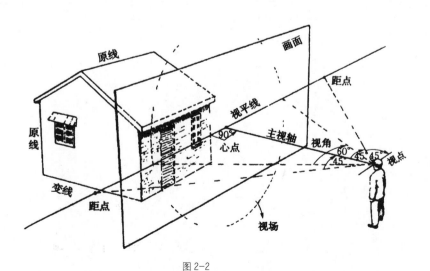

图 2-2

（6）余点：视平线上，除心点、距点以外，其他的点统称为余点。

（7）视域：人眼正常观察范围是有一定限度的，当我们注视前方时，如果不转动头部，也不转动眼球，我们能看清楚的范围是有限的。在60°视圈内，物体清晰，透视变化正常，在60°视圈以外，物体模糊，透视则出现变形。

（8）地平线：作画者所能看到的无限远处天与地的交界线。

（9）视线：眼睛与任何物体的各个部分连接的假设的线。

（10）基面：景物的放置平面，一般指地面。

（11）变线：凡是与画面不平行的直线都是变线，相互平行的变线，都向同一个灭点集中。

（12）原线：凡是与画面平行的直线都是原线，原线在透视方向和比例上不发生变化，原来水平，看上去仍然是水平；原来垂直，看上去仍然垂直。在透视长度上是越远越短。

（13）距离圈：在画面上，以心点为圆心，以视距为半径所画的视圈叫距离圈。

实践与思考

活动1：认真了解每一个术语的含义。

活动2：详细了解60°视域圈。

活动3：详细了解距点的位置。

活动4：详细了解变线和原线。

项目实践总结表	
项目内容	
实践过程	
实践效果	
教师总结	
学生总结	
备注	

任务 2.2 透视变化的基本规律

学时：2 课时

一般在画或者拍摄建筑物的时候，画面上都有一条视平线。具体来说就是，视点（眼睛）对画面的垂直落点是心点，经过心点画一条水平线，这个水平线就是视平线。视平线以上和视平线以下物体所发生的透视变化是有区别的（图 2-3）。

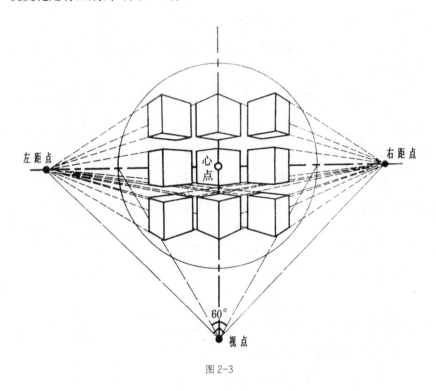

图 2-3

目标 2.2.1 视平线以上景物透视变化

视平线以上的变线都向下方消失。在成角透视中，变线向距点消失；在平行透视中，变线向心点消失，如图 2-4、图 2-5 所示。

图 2-4 图 2-5

目标 2.2.2 视平线以下景物透视变化规律

视平线以下的变线都向上消失。在平行透视中，所有变线向心点消失。心点以左的变线向右消失，心点以右的变线向左消失（图2-6、图2-7）。

图 2-6

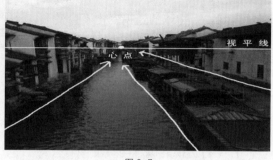

图 2-7

实践与思考

活动 1：观察教室外景物的透视变化，讨论并表达观察体会。

活动 2：仔细观察教室外视平线以上和视平线以下景物的透视变化有什么不同。

项目实践总结表	
项目内容	
实践过程	
实践效果	
教师总结	
学生总结	
备注	

任务 2.3 常见的三种透视

学时：8 课时

人眼正常观察的范围是有限度的，这个限度是以 60° 视角所构成的视锥被画面截取后所获得的视圈。60° 视圈在 90° 视圈以内，在 60° 视圈内，物体的透视变化不会变形，出了这个范围，物体的透视变化就会失常、不准确，所以取景范围必须在 60° 视圈内。

目标 2.3.1 平行透视

学时：2 课时

1. 平行透视的概念与特征

（1）平行透视的概念：在 60° 视域中观察立方体，不管立方体处在什么位置，只要立方体的 6 个面中有 1 个面与画面是平行关系，那么立方体和画面所构成的透视关系就叫作平行透视，也叫一点透视。这种情况包括具有立方体性质的任何物体，比如楼房、书籍、汽车等，如图 2-8 所示。

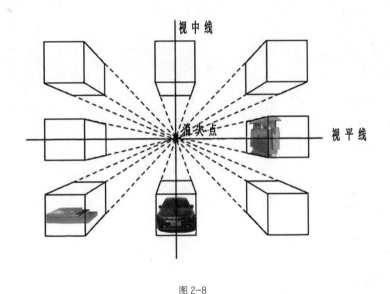

图 2-8

（2）形成平行透视的条件：方形的物体，只要有一个面与画面平行，就形成平行透视。

（3）平行透视的规律：

1）与画面平行的线为原线，只有近大远小的变化，不会消失。

2）与画面垂直的线为变线，向心点消失。

3）视平线以上的物体越远越低，视平线以下的物体越远越高。

4）立方体不论在 60° 视圈内的什么位置，水平面的对角线与画面成 45° 角，分别消失到视平线左右两个距点上。同理，直面的对角线分别消失到正中线与距离圈相交的天点、底点上。物体距离心点越近，消失线越向心点靠拢。

（4）在 60° 视域中，立方体无论处于什么位置，只要有一个面与画面保持平行，就构成平行透视。立方体中所有和画面呈垂直关系的线条，都会产生透视变化，而且都会向心点消失。在平行透视中只有一个消失点，就是心点。我们可以看到，视平线以下的垂直变线都向上消失，视平线以上的垂直变线都向下消失；视中线左边的变线向右消失，视中线右边的变线向左消失（图 2-9）。

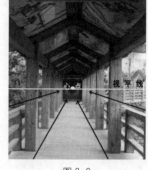

图 2-9

2. 画平行透视容易出错的地方

（1）多心点：在一幅作品中，在视平线上出现多个消失点（图 2-10）。

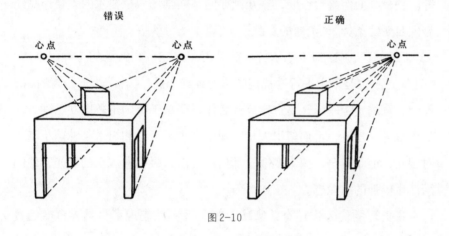

图 2-10

（2）多视平线：在一幅作品中，出现两条视平线，出现上下多个消失点（图 2-11）。

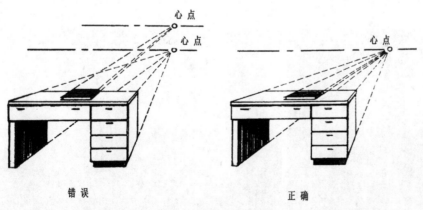

图 2-11

3.平行透视佳作欣赏

（1）意大利画家拉斐尔·桑西的《雅典学院》（图 2-12），采用的就是平行透视的构图方法。

《雅典学院》的视平线在画面中间靠下位置，视平线以上留出大片空间，细致地表现学院的层层建筑。一道道的拱门和高大、对称的建筑物，使人感受到强烈的透视变化，牵引着观赏者的视线。强烈的纵深效果更加突出了画面中的主要形象——柏拉图和亚里士多德。

拉斐尔·桑西是意大利著名画家，也是欧洲"文艺复兴三杰"中最年轻的一位。《雅典学院》是一幅壁画作品，创作于 1510—1511 年，高 280 厘米、宽 620 厘米，现收藏于梵蒂冈博物馆。《雅典学院》这幅作品中表现了五十多位重要人物，他们都是对西方文明产生重要影响的人，有古希腊、古罗马和他本人所处时代的哲学家、艺术家、科学家等。整个画面像舞台空间，观众则如同亲临剧场。拉斐尔的重要作品还有《西斯廷圣母》《美丽的女园丁》《椅中圣母》等。

（2）荷兰画家梅因德尔特·霍贝玛（1638—1709）的《林荫小道》（图 2-13）也是采用平行透视构图法的经典作品。《林荫小道》高约 103 厘米、宽约 141 厘米，是古典风景名作，现藏于英国伦敦国立画廊。作品中视平线较低，上面留出大片空间用来表现天空和树木。林荫小路正对观众，道路变窄、树木变矮，都指向心点，吸引着观众的目光，使画面产生极强的纵深感。

霍贝玛的代表作还有《磨坊》等，真实地表现了自然界多变的景象，其画中精确的透视为人称道。

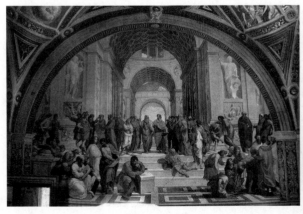

图 2-12

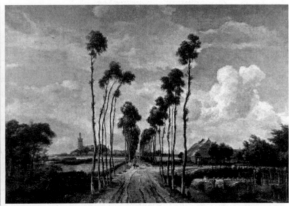

图 2-13

实践与思考

活动 1：什么是平行透视，请举例说明。

活动 2：什么是 60°视域？为什么要在 60°视域中观察物体？

活动 3：在平行透视中，视平线以下的垂直变线和视平线以上的垂直变线的消失变化有什么不同？

项目实践总结表		
项目内容		
实践过程		
实践效果		
教师总结		
学生总结		
备注		

目标 2.3.2　成角透视

学时：2 课时

1.成角透视的概念与特点

（1）概念：在 60°视域中，当立方体没有一个面与画面平行，且上下两个面与地面平行，这个立方体就和视点、画面构成成角透视关系。这也适用于具有立方体性质的其他物体。

（2）特点：

1）成角透视有两个消失点，又称两点透视，两个消失点都在视平线上心点的两侧。

2）当立方体与画面成 45°角时，两个灭点是左右的距点。

3）在同一个视域中，由于立方体与画面所成的角度不一定都是45°，因此其消失点在视平线上的位置是可以移动的，如图 2-14 所示。

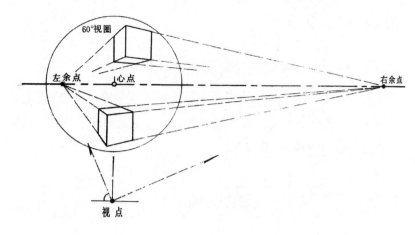

图 2-14

4）同一个立方体左右两组成角边形成的两个消失点在心点的两侧。

5）所有垂线依然保持垂直，只是由于远近不同，长短发生变化。

6）立方体的底面与地面平行。

2. 画成角透视容易出错的地方

（1）桌子和立方体的透视所形成的消失点应该在同一条视平线上，如图 2-15 所示。

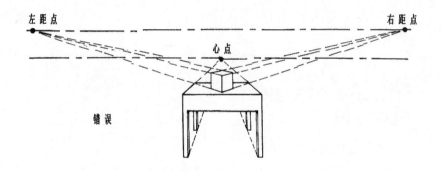

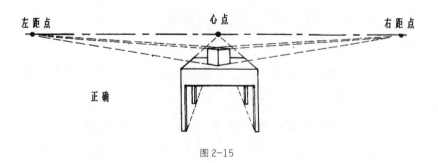

图 2-15

（2）建筑物不管有几层，透视所形成的消失点应该在同一条视平线上，如图 2-16 所示。

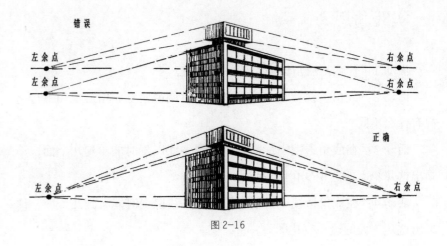

错误

左余点 左余点 右余点 右余点

正确

左余点 右余点

图 2-16

3. 成角透视佳作欣赏

梁思成（1901—1972），籍贯广东新会，中国著名建筑史学家、建筑师、城市规划师、教育家，曾任中央研究院院士、中国科学院哲学社会科学学部委员。梁思成的父亲梁启超，是清末著名改革家。

梁思成一生致力于保护中国古代建筑和文化遗产，描绘了很多建筑写生画（图 2-17），并参与了人民英雄纪念碑、中华人民共和国国徽等的设计，与吕彦直、刘敦桢、童寯、杨廷宝合称"建筑五宗师"。

PALAZZO VENDRAMINI
VENICE.

图 2-17

实践与思考

活动 1：什么是成角透视？请举例说明。

活动 2：成角透视有几个消失点？请举例说明。成角透视和平行透视有什么不同？

活动 3：在成角透视中，立方体在视平线以下时能看到几个面，请画出这几个面的透视变化图。

活动 4：在成角透视中，立方体在视平线以上时能看到几个面，请画出这几个面的透视变化图。

项目实践总结表		
项目内容		
实践过程		
实践效果		
教师总结		
学生总结		
备注		

目标 2.3.3　倾斜透视

学时：2 课时

1. 倾斜透视的概念

倾斜透视有两种情况：物体自身有倾斜面，比如楼梯、斜坡、倾斜的房顶会产生倾斜透视；因为视点太低或者太高，产生俯视倾斜透视或仰视倾斜透视。平行俯视倾斜透视，如图 2-18 所示；平行仰视倾斜透视，如图 2-19 所示。成角俯视倾斜透视图，如图 2-20 所示；成角仰视倾斜透视图，如图 2-21 所示。

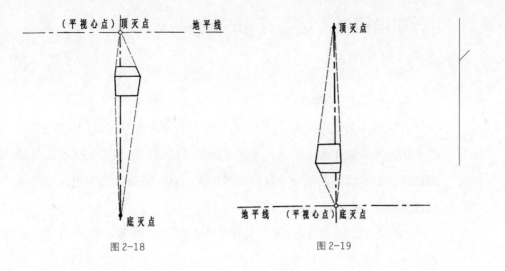

图 2-18 图 2-19

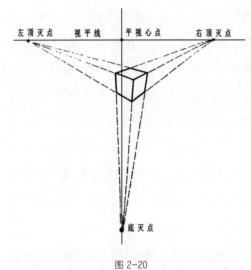

图 2-20

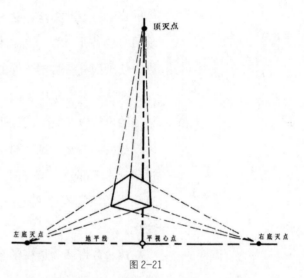

图 2-21

2. 画倾斜透视容易出错的地方

（1）在同一个视域中，相互垂直的变线只能有一个消失点，不能有多个消失点，如图 2-22 所示。

（2）在同一个视域中，左右底灭点要在一条水平线上，一幅画中只能有一条视平线，如图 2-23 所示。

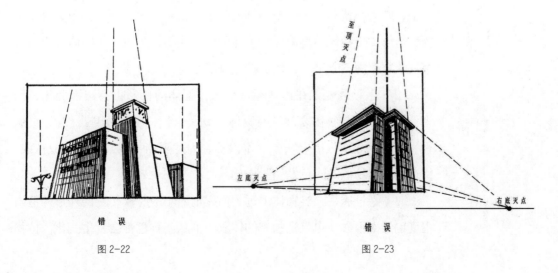

错误 错误

图 2-22 图 2-23

知识拓展：达·芬奇与透视

学时：2 课时

1. 达·芬奇与透视

在欧洲文艺复兴时期，达·芬奇、米开朗基罗和拉斐尔的成就最高。他们的艺术成就达到了西方造型艺术继古希腊之后的第二次高峰，仅绘画而言，则是欧洲的第一个高峰。其中尤以达·芬奇最为突出，恩格斯称他是巨人中的巨人。

达·芬奇说："绘画是一门科学。"他认为，绘画科学的第一条原理首先从点开始，其次是线，再次是面，最后是由面规定着的形体。物体的描绘，就此为止。达·芬奇说，绘画不能越出面之外，是依靠面表现可见物体形状的。绘画的第二条原理涉及物体的阴影，通过表现阴影，使画面具备雕塑一样的凹凸感。

在达·芬奇眼中，绘画科学研究物象的一切色彩，研究面所规定的物体的形状以及它们的远近变化，包括随着距离的增加而导致的物体的模糊程度的变化。这门科学是透视学（视线科学）之母。达·芬奇把透视学分为三部分：第一部分研究物体的轮廓线；第二部分研究距离增加时色彩的淡褪规律变化；第三部分研究物体在不同距离的模糊程度的变化。

达·芬奇认为透视学与绘画的关系分为三个主要部分：第一部分是线透视，也就是缩形透视，主要研究物体在不同距离处的大小变化；第二部分研究这些物体的颜色的浓淡变化；第三部分研究物体在不同距离处清晰度的变化。这三部分简单概括起来就是：线透视、色彩透视与隐没透视。

（1）线透视：达·芬奇通过实验发现，线透视是有规律可循的，几件大小相同的物体若第二个物体与眼睛的距离是第一个物体与眼距离的一倍，则大小就只有第一个物体的一半；再者，第三个物体距离第二个物体与第二个物体距离第一个物体的距离相等，则第三个物体大小只有第一个物体的三分之一，依次按比例缩小。

（2）色彩透视：在达·芬奇看来，物体的色彩也有透视变化，因为他看到眼睛与物体之间还有物体，就是空气，空气本身虽然没有色、香、味，但是空气中有灰尘、水汽等，因此阻挡了眼睛的一部分视线，使远近不同物体的颜色发生了变化。

（3）隐没透视：当物体因远去而逐渐缩小的时候，它的外形的清晰程度也逐次消失，也就是物体的体积、形状和颜色都会发生变化。体积

比颜色或形状更能在更远的距离被分辨出来。其次，色彩比形状可在较远处分辨。但此规律不适用于自身发光的物体。

透视在达·芬奇的思维中越来越丰满，他把欧洲文艺复兴时期的艺术推向高峰。他的著名绘画作品《最后的晚餐》（图 2-24）就熟练地使用了焦点透视的手法，把耶稣放在画面中"心点"的位置，突出了耶稣。还有作品《纺车边的圣母》（图 2-25），我们可以看到圣母背后的山峦都有明显的透视变化，远处的山峦形状轮廓变小、颜色变淡，使画面显得悠远。即使是在素描草图上也有准确的透视运用，如《安吉利之战骑兵营草图稿》（图 2-26），战马的远、近、虚、实、大、小都有不同的变化。

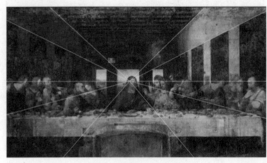 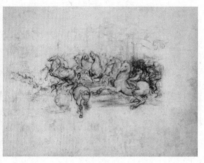

图 2-24 图 2-25 图 2-26

2. 透视在设计中的应用

各种物体的设计离不开透视，只要是在平面上进行设计展示，都离不开透视知识的运用，如建筑设计（图 2-27）、工业设计（图 2-28）、家具设计（图 2-29）等，都涉及透视学知识。

图 2-27 图 2-28 图 2-29

实践与思考

活动 1：什么是倾斜透视？请举例说明。

活动 2：倾斜透视有几个消失点？倾斜透视和成角透视有什么不同？

活动 3：在倾斜透视中，立方体在视平线以下时能看到几个面，请画出这几个面的透视变化图。

活动 4：在倾斜透视中，立方体在视平线以上时能看到几个面，请画出这几个面的透视变化图。

项目实践总结表		
项目内容		
实践过程		
实践效果		
教师总结		
学生总结		
备注		

项目 3　石膏几何形体

任务 3.1　几何形体的形体与结构

学时：1 课时

学习素描首先从画石膏几何形体开始，因为几何形体结构相对简单，是一切复杂形体的基本元素。如果几何形体的问题没有解决好，那么对造型复杂的对象就更加无从下手。

目标 3.1.1　基本几何形体

基本的几何形体有：立方体（图 3-1）、长方体（图 3-2）、圆锥体（图 3-3）、三棱锥体（图 3-4）、六棱锥体（图 3-5）、球体（图 3-6）、圆柱体（图 3-7）、斜截面圆柱体（图 3-8）等。

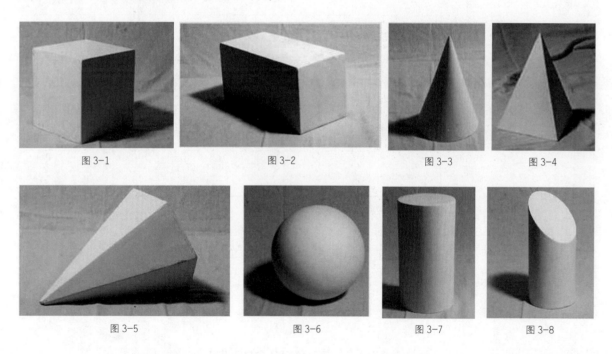

图 3-1　　　　　图 3-2　　　　　图 3-3　　　　　图 3-4

图 3-5　　　　　图 3-6　　　　　图 3-7　　　　　图 3-8

目标 3.1.2　复杂几何形体

复杂几何形体有：多面体（图 3-9）、圆柱＋圆锥组合穿插体（图 3-10）、两个长方体组合穿插体（图 3-11）、六棱柱体（图 3-12）、长方体＋三棱锥组合穿插体（图 3-13）等。

图 3-9　　　　　　图 3-10　　　　　　图 3-11　　　　　　图 3-12　　　　　　图 3-13

实践与思考

活动 1：请说出几何形体的名字，并数一数他们有几个面。

活动 2：从不同角度观察几何形体，仔细观察可见面的透视变化。

项目实践总结表	
项目内容	
实践过程	
实践效果	
教师总结	
学生总结	
备注	

任务 3.2　几何形体的透视规律

学时：6 课时

目标 3.2.1　立方体的透视规律

大家都知道，立方体有 6 个相等的面，12 条相等的边。但是当我们把立方体放在一定的地方，并从一个固定的角度去观察时，我们最多可以看到立方体的 3 个面，而且立方体的面和边都发生了透视变化，如图 3-1。

1. 面的变化

左右两个面分别向远处渐渐缩小，顶面由于透视变的特别矮、特别宽（图 3-14）。

2. 边的变化

立方体有 12 条相等的边。因为透视，只有最前面的边看起来最长，其他的边都发生了相应的透视变化，变短了。图 3-15 ~ 图 3-17 中的灰线所标的边长长度实际都是相等的，但是当我们站在一个固定的角度观察时，可以明显看到这些边长发生了长短变化，而且都是近处长，远处变短。

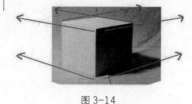

图 3-14

图 3-15

图 3-16

图 3-17

（1）立方体左右两个面的边线向远处延伸相交于一点，因为是两个不同方向的面，因此有两个消失点，这两个消失点必须都在同一条视平线上（图 3-18）。

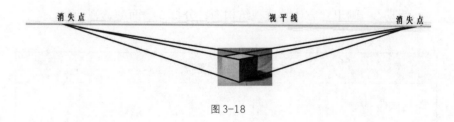
图 3-18

（2）因为石膏立方体比较小，我们在写生时候基本都是俯视，因此，立方体左右的两条垂直边会向下渐渐在远处靠拢，最后消失在视中线的一点上（图 3-19）。图 3-20 是局部放大图，我们可以看得更加清楚。

从立方体的结构图中可以看到所有的面和边，如图 3-21。

通过透视图，能看到立方体的 6 个面无论大小还是形状，已经发生了透视变化。

在处理线条时近处的线条颜色更深，远处的线条颜色较浅，被遮挡的线条颜色更浅。这样处理，立方体的空间感会更强烈。

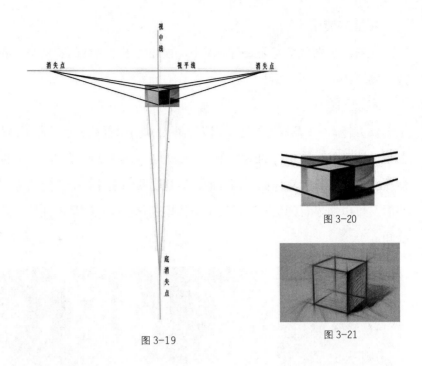

图 3-20

图 3-21

图 3-19

实践与思考

活动 1：立方体有几个面？当我们从一个方向观察时，能看到几个面？请举例说明。

活动 2：画出立方体的透视结构图，分析 6 个面的透视变化。

项目实践总结表		
项目内容		
实践过程		
实践效果		
教师总结		
学生总结		
备注		

目标 3.2.2　圆面的透视规律

1. 圆形和正方形的关系

画圆形一般可以借助正方形，正圆形和正方形有四个切点，分别在正方形四边的中点。正方形的两条对角线和圆形有四个交点，这四个点都处在各自边长一半的 3∶7 处，如图 3-22 所示。

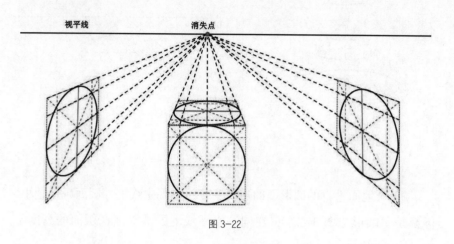

图 3-22

2. 圆面透视规律

在一个正方形中，可以画出一个最大的圆形（图 3-23），根据圆形与正方形的关系，我们可以画出圆形面的透视图。

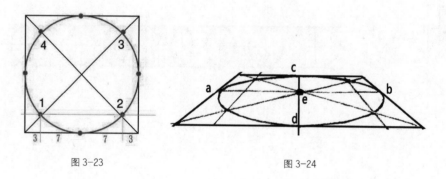

图 3-23　　　　　　　　　　图 3-24

（1）圆形面透视图的规律（图 3-24）

1）圆心不在正中心。圆面透视图的中心是 e 点，但是 e 点不在椭圆的正中心。

2）半径长度不一样。远处半径 ce 长度小于近处半径 de 的长度。

3）直径的长度不一样，直径 ab 不等于 cd。

4）根据透视规律，远近半圆弧度不一样。近处的半圆弧度大于远处的半圆弧度，也就是 adb 的弧度大于 acd 的弧度。

（2）不同状态下圆形面的透视变化

1）与地面平行的圆形面透视变化：在视中线上，越是靠近视平线，

圆面的透视缩形变化越大（图 3-25、图 3-26）。

图 3-25　　　　　　　　　　　　　　　图 3-26

2）与地面垂直的圆形面的透视变化：在视中线上，圆面越远越小，但都是正圆形（图 3-27）；在同一水平线上的圆形面，圆面的高度不变，宽度发生变化（图 3-28）。

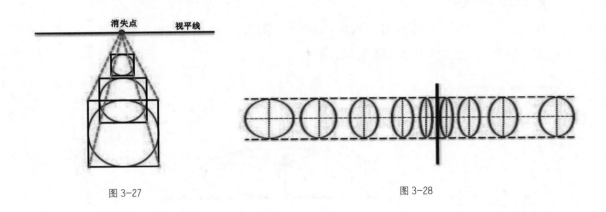

图 3-27　　　　　　　　　　　　图 3-28

实践与思考

活动1：圆形面和正方形是什么关系？

活动2：画出与地面平行的圆形面的透视变化图，分析其透视变化规律。

活动3：画出与地面垂直的圆形面的透视变化图，分析其透视变化规律。

项目实践总结表		
项目内容		
实践过程		
实践效果		
教师总结		
学生总结		
备注		

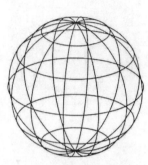

图 3-29

目标 3.2.3 圆球透视规律

圆球有长、宽、高（图 3-29），如篮球、汤圆等。一个立方体去掉多余的部分可成圆球（图 3-30）。和圆球相比，圆形面基本不占有空间，通过圆形面可以研究圆球的结构（图 3-31）。

实践与思考

活动 1：圆球和正方体是什么关系？

活动 2：画出球体的竖向剖面图。

活动 3：画出球体的横向剖面图。

图 3-30

项目实践总结表		
项目内容		
实践过程		
实践效果		
教师总结		
学生总结		
备注		

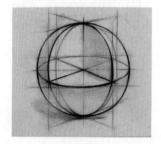

图 3-31

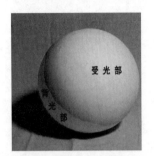

图 3-32

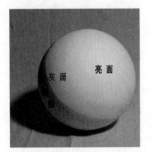

图 3-33

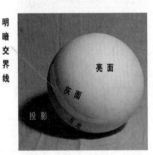

图 3-34

图 3-35

任务 3.3　几何形体的明暗规律

学时：2 课时

任何不透明的物体在单一光源的照射下，都会产生明暗变化（图 3-32），石膏几何体在光的照射下产生的明暗变化更为明显。通过分析，可以发现明暗变化是有规律可循的。

目标 3.3.1　球体的明暗变化特点

两部：亮部和暗部，也就是受光部和背光部（图 3-33）。

三大面：亮面、灰面、暗面：亮面是受光面；灰面是接受部分光照的面；暗面是不能接受到光的面。亮面、灰面、暗面的亮度依次减弱（图 3-34）。

五大调子：亮面、灰面、明暗交界线、反光、投影。明暗交界线在亮面到暗面之间，是球体比较暗的部分；反光是物体所处的环境对物体的反光；投影是光照射物体时投在地面的影子（图 3-35）。

明暗交界线在不同物体上"走势"不一样。并且具有虚实变化，不是一条简单的黑线，是灰面到暗面的过渡。虽然称之为"线"，但其实它是一个"面"，有宽度。

目标 3.3.2　圆柱体的明暗变化特点

圆柱体有圆柱体和斜截面圆柱体（图 3-36）。

圆柱体和球体在外形上不一样，但是在光的照耀下也会有明暗变化，而且也有规律可循，但是，不同的物体其明暗变化的部位和产生的形状不一样。以斜截面圆柱体为例：三大面、五大调子虽然都是因为光照产生的，认真对比则会发现，由于其有横切面，明暗程度明显不一样。斜截面圆柱体的三大面如图 3-37、图 3-38 所示。

图 3-36

图 3-37

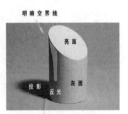

图 3-38

实践与思考

活动 1：石膏几何形体的三大面具体指哪些部位？请举例说明。

活动 2：石膏几何形体的五大调子具体指哪些部位？请举例说明。

活动 3：选择几个石膏几何形体，在一定光源下，分别说出它们的明暗交界线的位置，以及明暗交界线的虚实、深浅变化。

项目实践总结表		
项目内容		
实践过程		
实践效果		
教师总结		
学生总结		
备注		

任务 3.4 几何形体的绘画方法

学时：4 课时

目标 3.4.1 画素描画的常用姿势

1. 绘画姿势

正确的绘画姿势是学习素描的前提。首先是画架、画板的使用：画板直立放置，作画时背部挺直，眼睛与画面保持 40~50 厘米的距离，这样不仅有利于作画时纵观整个画面，也有利于身体健康（图 3-39、图 3-40）。

图 3-39 图 3-40

2. 握笔手势

画素描时，胳膊悬空，自然弯曲，右手握笔，笔尖向左上，小拇指顶住画面做支撑。图 3-41 所示是最常用的握笔姿势，便于画长线。熟练后，握笔方法根据需要可以灵活多变，不必拘泥于一种形式。例如刻画细小部位时，就可以用平时写钢笔字时的握笔姿势。

3. 线条画法

线条两端轻，中间重，忌钉头鼠尾；排线时方向应一致，线条疏密均匀，排列平稳、自然、有序、顺畅；排线要一层一层加深，切忌乱涂乱抹。

可以先练习色阶变化，既可以训练握笔姿势、排布线条，提高眼睛对色阶的分辨率，为进一步学习做准备（图 3-42）。

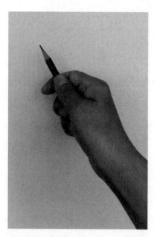

图 3-41

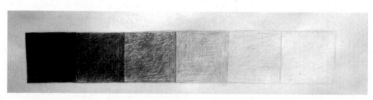

图 3-42

实践与思考

活动 1：学习使用画板和握笔姿势，用铅笔线条练习色阶变化。

活动 2：从 5 个色阶到 7 个色阶，反复练习，提高对黑白灰变化的敏感度。

项目实践总结表		
项目内容		
实践过程		
实践效果		
教师总结		
学生总结		
备注		

目标 3.4.2　素描的表现方法

1. 素描的分类

素描的表现技法分为两类：结构素描和明暗素描，都需要认真分析研究物体各个部分的构造，各部分之间的主次和前后关系。要求整体观察、整体比较。

（1）结构素描：通过线条的虚实变化，由表及里地表现物体的空间关系和内在结构。不仅要表现眼睛看到的，更注重表现心里想到的和理解的，如图 3-43，重在表现立方体的内部结构，并分析出可见的 6 个面的透视变化，略加明暗的区分。

图 3-43

（2）明暗素描：通过明暗、虚实变化，真实地再现所要表现的物体，注重表现眼睛看到的部分，如图 3-44 的球体素描。

2. 素描的表现方法

（1）结构素描的表现和观察方法

1）结构素描重在研究对象的结构，可以把客观对象想象成透明体。

2）写生时迅速地抓住大的主要结构，用强烈、准确、生动的线条表现物体。

图 3-44

3）学习结构素描可以迅速提高学生的思维方式和对三维空间的想象力和把握力。

4）可以不考虑光源的影响。

（2）明暗素描的表现和观察方法

1）明暗素描必须考虑光源，没有光就没有明暗素描。

2）明暗素描以明暗色调（黑白灰）为主要表现形式，首先要把形体的明暗表现出来，再把对体积的认识表现出来，也就是把物体的空间感通过近实远虚的方法表现出来，以此来塑造和表现物体。

3）通过学习明暗素描，可以真实地再现物体。

实践与思考

活动 1：什么是结构素描？请举例说明。

活动 2：什么是明暗素描？请举例说明。

活动 3：明暗素描和结构素描各自的侧重点是什么？

项目实践总结表	
项目内容	
实践过程	
实践效果	
教师总结	
学生总结	
备注	

图 3-45

图 3-46

图 3-47

图 3-48

图 3-49

目标3.4.3　结构素描与明暗素描的表现方法以及步骤

1. 立方体的素描表现方法和技巧

（1）立方体结构素描的画法

第一步：构图。确定立方体在纸面上的位置、大小。构图要大小合理，位置适中。

第二步：画轮廓。形体的描绘重点在于准确，要从整体出发，反复比较，画出主要结构；透视要准确；线条要轻，便于修改（图3-45）。

第三步：调整线条的深浅，加强立方体的空间关系，进一步检查立方体的透视关系是否正确（图3-46）。

第四步：画灰面、画反光，强调明暗交界线，画面的前后虚实关系要拉开（图3-47）。

第五步：进一步调整画面，认真表现五大调子。注意暗面不是漆黑一团，要有虚实变化。影子的灰度也要有变化、有规律。近处实在，远处略浅略虚。

（2）立方体明暗素描的画法

第一步：构图。确定立方体在纸面上的位置、大小。构图要合理，太偏、太大、太小都不好。

第二步：画轮廓。形体的描绘重点在于准确，要从整体出发，反复比较，画出主要结构；三个可见面的透视变化必须要准确（图3-48）。

第三步：画暗面，分出受光面和背光面；线条要有序，暗部逐层加深（图3-49）。

第四步：进一步深入，调整画面，线条要有明显的轻重虚实变化，

突出立方体的空间感。明暗交界线最重、最黑（图3-50）。

第五步：最后调整。背光面不能是一团漆黑，明暗变化是有规律的，要把反光表现出来。影子的暗部变化也是有规律的，近实远虚。背景也要逐渐加深，突出立方体结构（图3-51）。

图3-50

图3-51

2. 圆柱体的素描表现方法和技巧

（1）圆柱体结构素描的画法、步骤同立方体。

绘画过程中要注意：圆柱体顶部、中部与底部的圆形透视大小不一样，前后透视半径也不一样。准确画出圆柱体的空间透视变化。用线条的虚实变化突出空间感、立体感，投影近实远虚（图3-52～图3-56）。

（2）圆柱体明暗素描的画法、步骤同立方体。

绘画过程中要注意：造型、透视（图3-57）、明暗交界线的位置要准确，注意虚实变化。圆柱体从亮面到暗面的灰度是渐变的，线条要有序（图3-58）。画背景是为了突出圆柱体体积感，暗部的背景比暗面略浅；亮部的背景比亮面略深（图3-59）。

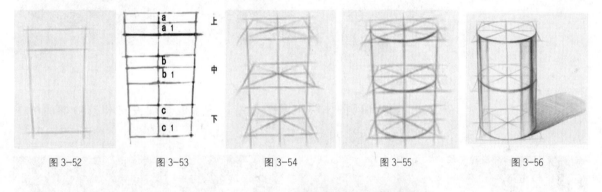

图3-52　　　　图3-53　　　　图3-54　　　　图3-55　　　　图3-56

图3-57　　　　　图3-58　　　　　图3-59

3. 球体的素描表现方法和技巧

（1）球体结构素描的画法、步骤同立方体。

绘画过程中要注意：明确构图、轮廓（图3-60）之后，画出球体中间的横截面的透视变化，仔细找出球体明暗交界线的位置（图3-61）。然后画出主要线条，去掉多余的线条（图3-62）。注意球体切面的弧线，因为透视长度、弧度均不一样（图3-63）。

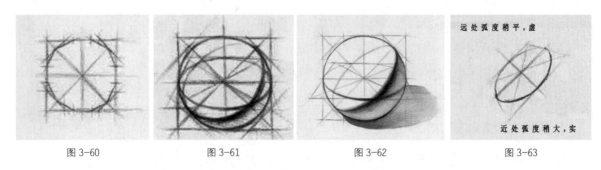

图 3-60　　　　　　图 3-61　　　　　　图 3-62　　　　　　图 3-63

（2）球体明暗素描的画法、步骤同立方体。

绘画过程中要注意：球体的虚实变化十分丰富，如果光源在右上方，球体的明暗交界线则位于中间靠左下的地方，是一条从亮部到暗部渐变的弧线（图 3-64、图 3-65）。反光和影子的合理表现会加强球体的立体空间感（图 3-66）。还要注意背景和球体的关系（图 3-67）。

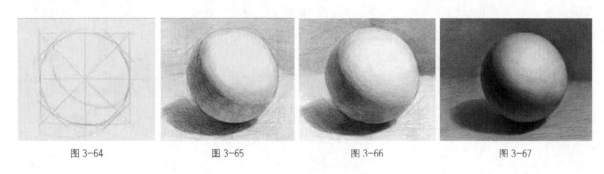

图 3-64　　　　　　图 3-65　　　　　　图 3-66　　　　　　图 3-67

其他几何形体明暗素描和结构素描的表现方法和技巧如前所述（图 3-68~图 3-74）。

图 3-68　　　　　　图 3-69　　　　　　图 3-70　　　　　　图 3-71

图 3-72　　　　　　　图 3-73　　　　　　　图 3-74

实践与思考

活动 1：按照步骤画两幅石膏几何形体素描，认真体会每一步的要求。

活动 2：练习读画，仔细揣摩每一幅素描画中的虚实变化。

项目实践总结表		
项目内容		
实践过程		
实践效果		
教师总结		
学生总结		
备注		

任务 3.5　几何形体临摹

学时：20 课时

成组几何体临摹第一是构图，分析一组几何形体在画面中的大小、位置，判断是横构图还是竖构图；第二是确定整组几何形体的基本外轮廓，找"准"轮廓线；第三是确定各个物体的外形，这样能避免画面构图太"空"或太"满"；最后是从局部到整体，再从整体到局部反复比较、观察，逐步深入，时刻注意整体观察。

初学者容易盯着局部埋头表现，忘记了整体，从而造成结构不准、比例失调、透视有误等问题。

明暗交界线虽然被称为"线"，其实它是一个"面"，宽窄变化根据光亮程度和物体形状而定。明暗交界线具有虚实变化，是灰面到暗面的过渡，不孤立存在，刻画时应重点放在"过渡"这一意识上。先分出受光面和背光面，明暗交界线处最黑，往背光面转暗度逐渐变浅，这是因为"反光"的存在。

不同几何形体因为前后位置、距离、光源远近的不同，会有明显的

虚实变化。因此只有整体观察、反复比较才能更好地表现画面。

知识拓展：整体观察法与分析观察法

1. 整体观察法

我们最常用的观察方法一般有两种：一种是整体观察，另一种是局部观察。在绘画的过程中，初学的同学往往紧盯着画面的一处认真描绘，很少考虑这一小部分的表现对整个画面的作用，也基本不考虑其表现手法的轻重虚实，而使整个画面效果零乱，没有主次。这种方法看起来面面俱到，其实并不能很好地表现画面。绘画时我们必须运用整体观察的方法，完整地、相互联系地、比较地分析画面。首先把握画面的整体色调，在此基础上再去观察分析各个部分的明暗虚实，时刻注意整体与局部的关系，这样的画面才会生动有序。例如在表现物体的受光面和背光面时，背光面反光的亮度不能超过受光面，因为它处在背光处，整体较暗。

整体观察法看似简单，却往往成为初学者的拦路虎和绊脚石，大家必须尽快克服不良的观察习惯，才能顺利通过绘画的第一关。

2. 分析观察法

分析观察法不是局部观察法，而是对画面中每一处的造型、位置、色调、质感进行对比的、整体的、反复的分析和比较，仔细分辨它们的区别与共性。分析观察法注重的是全局与局部之间的关系，包括物体的形状、结构、体面、比例、明暗、透视等。分析观察法要贯穿于绘画的全过程，只有不断地分析比较，我们的眼睛才能发现更多的问题，我们画面也才能够整体、统一、和谐。

例如在表现一片草地时，虽然都是绿色，但是近处的和远处的绿色不一样，阳光照射下的和背光处的绿色也不一样，这是我们认真分析观察的结果。

画家的眼睛与普通人的不同就在于，画家能够联系地、比较地表现画面，用宏观的眼光控制画面，不因局部而迷乱。因此不断学习和培养正确的观察方法非常重要。

项目4 素描静物

任务 4.1 素描静物的构图

学时：2 课时

绘画时根据题材和主题的要求，把选择好要表现的各个物体按一定的形式法则适当地组织安排在画面上，称为构图。

目标 4.1.1 素描静物的构图形式

在静物绘画作品中经常被使用的构图有：水平式构图、垂直式构图、对角线式构图、曲线式构图、十字形构图、X 形构图、C 形构图、S 形构图，三角形构图、四边形构图、多边形构图、圆形构图、环形构图等。静物构图的形式大致可分为线形构图形式和几何形构图形式。

1. 线形构图形式

（1）水平式构图：水平线给人平静、安宁、肃穆、广阔的视觉感受，水平式构图适合表现大场面。

（2）垂直式构图：垂直线给人崇高、庄严、正直的感受，垂直线式的构图可以表现出物体的高度和气势，如图 4-1。

图 4-1

（3）对角线式构图：斜线容易产生动感和纵深感，当斜线作为构图的主导线时，画面会出现活泼或者动荡的视觉感受。

（4）曲线式构图：曲线可以引导观者的视线伸向远方，拉大空间的纵深感。曲线具有流动感和韵律感，当构图的主导线为曲线时，会使画面产生生动活泼、起伏舒展的柔和美感，如图 4-2 所示的 C 形构图。

图 4-2

2. 几何形构图形式

几何形是现实生活中各种复杂的形象构图形式的高度概括。

（1）三角形构图：三角形构图由三个视觉中心组成构图，比较稳定，如图 4-3；而倒三角形则不稳定，会产生动感。

图 4-3

（2）四边形构图：规则四边形构图如梯形构图是比较稳定的构图形式；不规则四边形构图也能产生平稳饱满的视觉效果，而且在形式上又能稳中有变，更增添了画面的趣味性。

（3）圆形构图：指画面中的主体形成一个圆形，圆形构图可以起到

图 4-4

集中视觉中心的作用，如图4-4所示。

实践与思考

活动1：学生上网搜索静物组合素描图片，发送学习群，师生共同对这些图片进行鉴赏，并判断是哪种静物构图形式。

活动2：学生进行静物组合构图练习。

项目实践总结表	
项目内容	
实践过程	
实践效果	
教师总结	
学生总结	
备注	

目标4.1.2　素描静物构图的原理

1. 变化统一

变化是有矛盾关系的因素同时出现在同一画面时产生的视觉对比效果，是静物构图基本原理的一个方面。静物素描造型的情况比较复杂，由各种因素，如布局的疏与密、结构的简与繁、形体的曲与直、比例的大与小、明暗的深与浅等，产生的视觉变化能够增强冲击力，使画面更具有吸引力。但过分变化则会失去视觉中心，令画面杂乱无章。另外，还有由于人们的概念所造成的变化因素，如动与静、虚与实、主与宾等。

统一是有相同或类似关系的因素组成画面时出现的协调的视觉效果，是静物构图基本原理的另一个方面。画面由于统一而形成一种秩序美，给人平稳安定的感觉。但要注意，过分统一有时会造成单调乏味之感。

变化统一是构图的基本原理。在构图中，二者共同作用，能恰到好

处地运用，就能创造多种多样既活泼又不失稳重的和谐画面。

2.对称与均衡

静物构图重要的形式美法则包括对称式均衡和非对称式均衡。

（1）对称式均衡："同形同量组合"——画面左右两侧物体大小、数量基本相同，各个对应物与中央距离相等。对称是左右形体与分量的相似，可使画面产生整齐、严肃、静止和稳定的美感，但也要注意避免对称产生的单调、呆板之感。

（2）非对称式均衡："异形同量组合"——在构图上更多地采用主体重心偏移，使画面产生运动势态。重心偏移要求我们同时寻求新的平衡联系，我们可用杠杆原理来理解，通过调整秤砣的位置来求得平衡（图4-5）。这种均衡是心理上的平衡感，可以通过形体大小、色感对比、相互距离、位置关系等处理来获得（图4-6）。

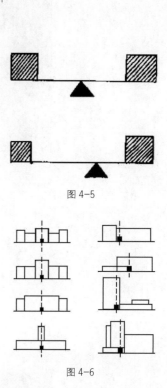

图 4-5

图 4-6

实践与思考

活动1：上网搜索组合静物素描图片，发送学习群，师生共同鉴赏。

活动2：利用多媒体让学生进行静物组合形式美的练习。

项目实践总结表	
项目内容	
实践过程	
实践效果	
教师总结	
学生总结	
备注	

目标4.1.3　素描静物常见的错误构图

重心"偏"：这样的构图，物体都集中在画面的一端，打破了画面的均衡，使人产生不安的负面情绪（图4-7）。静物主体偏离视觉中心

既不利于静物的表现，也违背了形式美的法则。绘画时应主观处理各物体位置，可以适当增减物体或改变视点。

画面"闷"：画面拥塞，不透气，通常是由于静物过大而背景空间过于狭小形成的（图4-8）。应根据静物在画面中的空间位置关系将静物处理成合适的大小，使比例关系恰当。

图 4-7 图 4-8

画面"空"：主体物所占比例过小，背景大面积空白，画面单调（图 4-9）。应适当地放大主体物的比例，使背景空间和静物相互协调，运用虚实、笔触、肌理取舍等手段纠正画面太空的问题。

画面"板"：画面构图过于教条、刻板，统一有余而变化不足（图 4-10）。应调整画面的重心，求得均衡。应融入生活经验和审美趣味获得生动活泼的画面构图。

图 4-9 图 4-10

构图"挤"：画面中的物体显得非常拥挤，主体物的位置不够突出（图 4-11）。应增加画面疏密对比力，加强前后空间关系的表达。

构图"散"：物体之间没有联系，各自为战（图 4-12）。应让一些静物向视觉中心靠拢，形成聚散对比，增强形式美感。

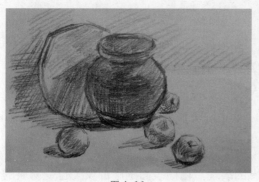
图 4-11

图 4-12

实践与思考

活动 1：学生上网搜索素描静物组合图片，发送学习群，师生共同对这些图片的优劣进行鉴别与分类，分析是哪种常见构图错误。

活动 2：学生谈谈纠正构图错误的方法。

项目实践总结表	
项目内容	
实践过程	
实践效果	
教师总结	
学生总结	
备注	

任务 4.2　素描静物的质感表现

学时：8 课时

在静物绘画中，物体的软硬、粗细、轻重、厚薄等"质"感是不一样的。质感是物体的材质带给人的视觉与触觉，如玻璃的光洁、绸缎的顺滑、陶器的粗糙、金属的坚硬等。绘画质感是将人的触觉经验转换为视觉感受。质感的表现主要通过对比的手法，当然也有赖于对物体色调

的准确描绘。

1. 粗糙的质感

塑造质感粗糙的物体多用钝头的软铅笔，蓬松、模糊的线条去表现，物体的高光与反光不太明显。铅笔使用的原则还是遵循先软后硬。深入刻画时调子要一层一层铺上去，不能够下笔太重，否则容易死板，不利于立体感和质感的表现。逐渐深入地上色能形成一种色调柔和的漫反射光感，更有利于粗糙质感的表现。粗糙表面的暗部反光也受材质的影响，呈现出比较模糊的色调，准确地反映反光对质感的塑造也很关键。反之，细腻的质感则要用较硬一点的铅笔有序地排列出比较细密的线条和较亮的反光、高光。

2. 坚硬的质感

在塑造材质比较坚实的静物时，使用的铅笔要逐渐变硬，线条越画越清晰，高光也要突出。切记坚硬的物体要用线条来突出，而柔软的质感多用手指、面巾纸和纸擦笔来抹蹭。手指抹出来会有比较油的感觉，面巾纸要比纸擦笔软一些，应该依情况来定。在坚硬、光滑的物体中，高光的体现对质感的塑造很关键，当橡皮不能达到我们所需要的效果时，我们可以借助白粉、水粉颜料、粉笔、高光笔或者小刀来实现。

图 4-13

图 4-14

目标 4.2.1　水果、蔬菜的画法

学时：2 课时

大多数水果和根茎类蔬菜都接近球体或者柱体的特征。一些果蔬凹槽深且呈现放射性凹凸关系，在塑造上要注意这种表面的起伏关系所形成的明暗转折。表面光滑的果蔬，高光、反光比较亮，表现时要注意符合大的明暗关系。果蔬类静物需要采用细腻的处理方式来表现其新鲜的质感（图 4-13、图 4-14）。

目标 4.2.2　器皿的画法

学时：2 课时

常见的器皿有透明玻璃类、金属类、陶瓷类。玻璃器皿是光洁度很高的物体，有透光和不透光的部分，高光在不透光的部分显得特别亮，其透光部分受到环境色影响呈现微妙变化，高光周围的色调往往比背光部分的明度稍低。玻璃的透光力与反射力呈反比，即透光力越强，反射力越不明显，反之则越明显。透光力越强则受环境影响越大，色调受环境物体的影响也越大（图 4-15 ~ 图 4-17）。

图 4-15　　　　　　　图 4-16　　　　　　　图 4-17

　　金属器皿固有色以灰色为主，且不透明，所以受、背光和体面调子都符合正常的明度变化规律。有些金属器皿比较接近镜面反射，塑造时要表现好金属表面光形成的强烈反光，可以更好地体现金属的质感。

　　陶瓷类器皿质感紧实、坚硬。在画面里往往作为主体物出现，形体比水果、蔬菜复杂，多表现为几个几何形体的组合。严格划分应该为陶器和瓷器，表现方法略有不同。陶器质地坚硬，表面粗糙，所以明暗变化受环境色影响较小，明暗交界线清晰，没有明显的高光，受、背光关系与黑白灰调子关系明确，易于表现，塑造的时候要多注意器口和器皿的耳朵等小结构（图 4-18、图 4-19）。瓷器表面平滑，感光性强，接近镜面反射，受环境的影响大。镜面效果暗部的反光会影响绘者对形体明暗交界线的判断，物体暗部反光过亮会影响到整体素描关系和物体体积表现，且容易画花，从而造成物体平面化。所以在刻画暗部时要注意整体的光感和体积表现，要对客观的瓷器表面的光影进行主观上的处理，弱化暗部反光、归整暗部细节，使色调符合明暗变化规律。另外，瓷器的亮部一般高光强且变化丰富，高光周围色调重。亮部反光也多，刻画时要将其归纳到整体的明暗关系中，使质感的体现及塑造更生动。

图 4-18

目标 4.2.3　衬布的画法

学时：2 课时

　　衬布一般以多层次块面式的线条，在反复排列中组成丰富的、变化的色调予以表现。不过明暗层次不宜一次画到位，否则容易显得单薄或生硬。要特别注意布纹的结构关系以及因转折而呈现的色调虚实变化，这是布料的粗细、厚薄等质感表现的关键。不同布料质感的表现如图 4-20~图 4-22 所示。

图 4-19

图 4-20　　　　　　　　　　　图 4-21　　　　　　　　　　　图 4-22

目标 4.2.4　其他

学时：2 课时

毛绒物体要用较松散的线条表现，色调不要过于均匀，在整体大色块明确之后可以附着一些较为细碎的笔触。建议先画出物体的明暗关系，适当用纸巾擦一下，然后用橡皮尖提亮亮部，再用铅笔铺设一些调子。

纸张质感轻薄、平滑，在静物中常体现为书本和纸盒。书本纸张无明显高光，书籍切口宜顺着页面走向表现。

原木材质的物体表面平滑，无明显高光，表现其质感时需注意木纹纹理的走向。

塑料种类众多，质感表现也比较多样化。塑料物品一般分为软塑料和硬塑料，大多表面比较平滑，色彩丰富多样，质感可根据具体物体采用灵活多变的手法表现。

复杂的静物组合，常包含各种不同质感的物品，素描表现时要既丰富又统一。

实践与思考

活动 1：学生上网搜索静物素描图片，师生共同对这些图片表现进行鉴别与分类。

活动 2：学生进行绘画练习，要求构图得当、形体比例准确、透视符合原理，色调、虚实能够体现正确的素描关系。

项目实践总结表		
项目内容		
实践过程		
实践效果		
教师总结		
学生总结		
备注		

任务 4.3 素描静物的绘画方法

学时：4课时

目标 4.3.1 素描静物的写生要点

素描静物的基础首先是"立意"，考虑画面的主要表现意图，设想主体安排、画面效果、表现技法和手段。画幅选择横向构图能表达出张力，有博大和宽广的感觉；竖构图可以表现高大、庄重的感觉。

其次是"观察"，抓住新鲜生动的第一印象，采取科学的观察方法：整体观察、立体观察、本质观察、比较观察。抓住形体结构本质，归纳出形体与质感表现的要素，使画面在形式、形体、空间、质感等综合因素上达到和谐统一。

另外还要表现好画面的四种线：轮廓线、转折线、动态线、投影线。

1. 轮廓线：没有轮廓线就没有"形"

首先要用轮廓线确定对象的基本形和形的特征。

轮廓包括外轮廓和内轮廓，二者互为依存。外轮廓画错了，内轮廓必然跟着错；当然，内轮廓错了也会影响外轮廓的准确。两者要联合起来观察，结合起来画，互相参考、检查纠正。轮廓绝非指简单的物体外框，要内外兼顾方可画准。外轮廓和内轮廓的基本比例、位置影响物体其他细节和形态，故轮廓的确定须严格、谨慎。当然，谨慎不是谨小慎微、缩手缩脚，而是要求胆大心细。也只有大胆落笔之后，方可知所画

的正与误。要敢于肯定又要在出现错误时敢于否定、改正。

2. 转折线：没有转折线就没有"体"

认为只要画出明暗就能表现出立体感是不正确的。其实关键在于找到立体物的正确转折位置，并能表现出来。明暗关系只是帮助表现体积，而不能决定准确的立体形，转折线才是表现出体积的根本所在。没有转折就不会产生体面，也没有明暗存在的具体位置。画了转折，不画明暗也会产生体积感。

抓住转折线不但能分出体面，同时也能创造空间感。所谓的"抓前头，推后头"指的就是要抓住形体前面的转折部分，画出它的正确转折位置。没有转折线，受光、半受光、不受光这三大部分就无法区分开；没有转折线，形体的特点就无法正确表达出来。

只画轮廓线，忽略转折线，就会产生形体错觉，不利于判断轮廓的准确。必须把反映形的轮廓线与表达体积的转折线同时画出，并结合起来去观察形体效果，才能塑造完整的形象，才能确定造型的对错。

在画正面光源和分散光源的作业时，由于没有明确的亮部与暗部，对象没有大的深浅变化，这时对结构和转折线的认识就显得尤其重要了。

3. 动态线：不抓动态线就没有"势"

这里说的动态线不代表任何具体形象，它是对动态认识的一条虚构的动势线。对物象的动态既要客观地感受它，也要强调它甚至夸张它。在轮廓阶段，有一条或几条表示运动趋势的"线"是必要的，它可以预设于纸上，也可以虚拟于心中。

4. 投影线：不画投影线就没有"光"

在画轮廓线、转折线的同时还应画出投影的轮廓线。它不但可以确定投影的形，还可以帮助检查轮廓线和转折线是否正确。

投影线不同于面的转折线和有空间关系的轮廓线，而是和暗部、明暗交界线连在一起，构成暗部的一个整体。

实践与思考

活动 1：学生欣赏结构素描作品，认识外轮廓线和转折线。

活动 2：学生临摹静物结构素描范画。

项目实践总结表		
项目内容		
实践过程		
实践效果		
教师总结		
学生总结		
备注		

目标 4.3.2　静物写生步骤

1. 构思与构图

首先，认真观察和研究静物，选好角度，确定画面构图和布局。画面的上下左右应留出一定的空间，主要物体靠近画面中心确定好位置，然后根据物体之间的比例关系、主要动势和大体轮廓，建构出对象的空间组合关系。

2. 打轮廓

运用几何归纳法，用直线和辅助线确定物体的各种比例关系，画准物体的形体、结构和透视。在造型时直线便于比较，辅助线便于在比较中求其准确。注意轮廓线要尽可能轻淡一些，以防给以后的深入塑造带来不便。明暗交界线是形体结构的主要转折处，是空间表现的重点和内部结构的主要组成部分，要位置明确、透视准确、虚实有度（图 4-23）。

3. 铺大色调

运用整体作画方法：整体—局部—整体。从明暗交界线和大的体面转折入手，铺设明暗色调大关系，形成画面的主要体积关系。铺色调时结合画面整体空间结构和静物单体结构，深入分析形体的转折关系，物体固有色的表现要依从于画面整体关系，形成和谐有序的素描关系（图 4-24）。

4. 深入塑造

通过对静物的深入分析和反复比较，突出物体间的形体结构、质感、空间感及主次、强弱变化，在整体的基础上尽可能充分、完美地表

现对象。这是一个反复塑造的阶段，从物体明暗交界线画起，逐渐表现出体面关系与空间变化。深入刻画的过程要注意物体之间的比较，始终运用整体作画的方法。前实后虚，"实"要加强和深入刻画，"虚"要概括和减弱。依靠形体结构认识明暗色调，并运用明暗色调去刻画、充实、塑造形体。刻画丰富的中间色调，画既要拉开层次又不能破坏大的黑白灰关系。深入刻画时要时刻树立整体观念，切忌因局部丢整体，要做到在任何时候停下来，画面给人的感觉都是整体的（图4-25）。

图4-23

图4-24

图4-25

5. 检查调整

按照局部服从整体的原则，画面需要进行一次全面的检查和调整，该加的加、该减的减，去掉琐碎的细节，突出重点，强化本质，使"方者更方，圆者更圆"。力求在经过长时间的描绘之后，还能回到最初的感受上来。调整的目的就在于使画面更概括、更生动、更完美。

总之，需要在观察、理解、分析的基础上整体布局，把物体的大中小配置、黑白灰分布、点线面构成、疏密简繁对比进行全面的经营，明确大的体积和空间关系；再从整体出发，依次刻画每一局部，将形体、结构、明暗、质感等因素逐步表现充分，使画面从概括到丰富。

实践与思考

活动1：学生概述素描写生的步骤。

活动2：学生绘画练习，要求明暗交界线位置符合透视原理，深浅虚实能够体现画面各个物体的素描关系。

项目实践总结表	
项目内容	
实践过程	
实践效果	
教师总结	
学生总结	
备注	

任务 4.4　素描静物常见的问题分析

学时：4 课时

在画素描静物的过程中，有一些问题常常阻碍我们画出好的作品，下面就来看看都是哪些问题。

静物素描是描绘对象的轮廓、体积、结构、空间、光线、质感等基本造型元素。绘画是综合能力运用的过程，任何一个环节出现问题都会影响最后的画面效果。

目标 4.4.1　绘画第一阶段常见问题

基础造型的目的是通过训练，理解和表达物体的结构。结构素描的观察方法常和测量与推理相结合，不能仅仅注重直接观察的方式，而要将透视原理的运用自始至终贯穿在观察的过程中。这种表现方法相对比较理性，可以忽视对象的光影、质感、体量和明暗等。

在结构素描的基础上加入黑白灰的关系，主要是把亮部和暗部关系拉开。

1. 画面太"空"或太"满"

这是构图不当造成的错误。物体太小、太集中，会造成画面的"空"；物体太大、太散，画面就会"满"，甚至有时会"装不下"物体。解决的办法是在一开始就把物体组合的外形找准，按照构图的要求做好定位辅助线，找准比例关系。在进一步深入的时候，不要轻易改动构图的大的定位线，也不要推翻大的比例关系，这样就能较好地控制画面的

整体构图和比例。

2. 形体画得"歪"

这是落笔不严谨造成的错误。素描静物中物体是稳定、静止的，所以总是平衡的。每一个物体都有自己的位置和重心，多处在物体的中心垂直线位置，如果中心垂直线画不垂直，就会使物体重心不稳，产生"歪"的视觉。画"歪"的另一个原因是绝对对称的物体画得不对称，在这种情况下起形时，物体对称轴辅助线左右两边要对照着画，不能先画一边，再画一边。还有一种"歪"是没有正确表现透视造成的，透视缩形画不到位，物体不完整，外形上感觉"歪"。

3. 轮廓线过"虚"

轮廓线有"虚""实"之分，这是双眼视差造成的视错觉。双眼视差有时候也被称为立体视差，是一种感知深度的视觉现象。双眼视差使人能够感受到物体是立体的，并且能够感受到两个有前后关系的物体之间的相对距离。当我们两眼同时看在一个物体上时，物体的映象应该同时落在两眼视网膜的同样的点上。但是由于两眼之间有距离，所以物体的映象分别落在两眼视网膜上的不同的点上，形成不同程度的视差。视差的大小用来判断远近和距离，如果两眼成像在视网膜上的点相差太大，那么就会看到双像，就会把一个物体看成两个。例如，用手竖着举起一支笔，让它和墙角的直线平行。当注视远处墙角的直线时，近处的笔就会出现双像；当注视近处的笔时，远处的墙角直线就会出现双像。

如果单独用左眼或右眼观看笔，会发现两只眼睛看到的图像呈现两种不同视角的影像。物体离观察者越近，两只眼睛所看到物体影像的差别也越大，借此也可以估计出物体到眼睛的距离。画者了解了视觉的"双眼视差"现象后，应对物体的虚实作出理性的判断，如果画面物体轮廓线过"虚"，就不能如实表现物体的虚实关系，也就不能准确表现静物的深度关系和前后位置关系。

4. 轮廓线太"粗"

这个错误是因为画者还没有树立起"体面"观念，不懂得物体的轮廓是由"面"的转折形成的，也不懂得形体是用明暗对比表现出来的。解决的办法是加强观察感受，排除干扰，将"粗线"的一侧向暗部或背景过渡。

5. 透视面过"大"

俄国美术教育家契斯恰可夫说过，"任何立体的形都是由许多互相联系的透视变形的平面组成的"。形与体是相互依存的关系，因此，描绘静物的立体感离不开物体表面的形，离不开形的透视关系。透视根据

物体和视点的角度关系，可分为平行透视、成角透视和倾斜透视。写生时不同的透视角度产生不同的透视面。透视变化的规律是近大远小，从而产生透视缩形，即构成物体的透视面向远方消失。圆形透视变形后是一种椭圆形，方形透视变形后是一种向消失点倾斜的四边形。这些都是发生透视变化后的透视面，透视面表现准确即透视关系准确，准确的透视关系可以加强物体自身的纵深感。把物体的透视面画大，这是因为对视觉透视缩变现象不理解，主观地认为原来"那个面"没有那么小，没有完全按照客观观察的结果去画。这说明，在绘画中还在受生活习惯的影响。纠正的方法是：深入学习透视规律，并加深理解；掌握透视的画法，根据观察准确表现透视面的大小。

目标 4.4.2　绘画第二阶段常见问题

1. 铺大色不整体

素描静物写生是利用明暗关系，表现出写生对象的光感、质感、量感、空间感等，这要依赖正确的绘画方法和步骤，从而获得更丰富的表现。绘画的第二个阶段是为整个画面明暗关系、空间关系定基调，所以要整体铺色，从而表现出画面整体的大关系，为下一步深入刻画做准备，并厘清绘画思路。整体铺大色调包括：从单个物体铺色调、各个物体统筹铺色调和物体与背景色调一起铺。

从单个物体铺色调，应从明暗交界线分开两大部，暗部略微表现出反光、投影的明暗差异；各个物体统筹铺色调，要找到不同物体暗部色调的整体明暗关系，把所有物体的暗部色调排个队，加以统一对比表现；物体与背景色调一起铺，是在考虑铺物体大色调的同时，将背景的明暗也有秩序地加入进来，和静物一起共同构成画面的明暗素描关系。铺色要整体，不可孤立进行，整体铺完物体和背景的暗部，再考虑中间色调。只有这样才能建立起画面准确的明暗关系和空间关系。

2. 空间关系不准确

空间感的表现是素描静物写生的重点。"空间感"指三度空间中反映出的相对深度，素描静物写生中空间感的表现要依赖准确的空间关系。空间关系不准确主要表现在以下两个方面：物体本身的空间关系不准确和物体与物体之间的空间关系不准确。

（1）物体本身空间关系的表现。物体由于受到光的照射会产生不同的明暗层次，这种明暗关系可归纳为五种基本调子：亮部、中间层次、明暗交界线、反光和投影。由此可知，在对物体本身体积感的塑造中，这五种调子的基本关系表达越明确，物体的体面转折关系交待得越清

楚，从而物体本身的体积感就越强。体积感是物体本身空间关系准确的直接体现。这就要求在写生时，首先要确定光源的方向，再分清物体大的明暗面。反光和投影位于暗面位置，中间层次则属于亮部范围，每一种基本调子中还要有明暗色调的变化。物体亮部刻画时明暗色调色阶宜清晰肯定，即要"实"。暗部刻画时，明暗色调色阶要过渡自然，即要"虚"。明暗色调调子准确、肯定，可以加强物体本身的结实感。在对物体本身空间关系的塑造中，还需注意的就是物体本身前后边缘的空间关系和穿插体前后两部分的距离感。要做到前实后虚，前面对比强后面对比弱。

（2）物体与物体之间空间关系的表现。物体因空间距离不同，发生的明暗、形体、色彩变化的视觉现象，即大气透视。在大气透视作用下，近处物体的明暗对比强，调子层次丰富，变化明显；远处明暗对比依次变弱，层次依次变少。明暗色调的近实远虚，即物体与物体之间的空间关系。同理，近处的物体形体轮廓清晰，远处物体形体轮廓依次模糊。在画形体轮廓时，要依空气透视原理，以浓淡、轻重不同的线条，画出空间感觉，从而避免"铁丝框"式的轮廓线，赋予线条生动的表现力。

在一组空间关系表现准确的静物中，不同位置上的物体明暗、形体和清晰度的变化均有不同：近处的物体形体实，明暗色调对比强烈，体面转折明确，形状及轮廓具体，清晰度高；远处的物体虚，明暗色调对比减弱，体面转折相对模糊，形状及轮廓特征不明朗，清晰度弱。即前面物体的立体感、质感、量感特征明显；后面物体的立体感、质感、量感特征依次减弱。并且后面物体的颜色越向背景色靠近，处于前后位置的两个物体之间的距离感越强，物体间的虚实对比也越强；两个物体距离感越近，它们之间的虚实对比则越弱。

3. 遮挡物体"交界处"处理不当

静物写生中常见一种位置关系，就是前面的物体将后面的物体遮挡住一部分，这就涉及前面物体边缘与后面物体"交界处"的处理。物体间的"交界处"可能是虚的，也可能是实的。如果遮挡物体"交界处"处理不当，两个物体之间的距离就拉不开。物体"交界处"明暗对比越强，越能拉开距离；反之，距离拉近。"相邻处"处位于亮部偏实，处于暗部偏虚。

目标 4.4.3　绘画第三阶段常见问题

1. 灰

"灰"是画面色调拉不开层次，画面各部呈现出比较接近的颜色。这是因为对画面色调表现经验不足，没有把物体的素描关系画到位。物体亮部没亮起来，暗部又没有暗下去。

纠正的办法是加重明暗交界线，提高亮部的明度，加强明暗对比。亮面留白，灰面在没有确定大关系之前勿动。

可以把眼睛半闭去看自己的画面，这样一眼就能看出画面黑白灰层次是否拉开。

2. 脏

画面出现脱离色调关系的颜色，造成"脏"的感觉。解决这一问题，要正确表现色调关系；注意排线技巧，控制疏密不要留白，运用好两组线条的重叠处会加重色调的特点，还要注意外部因素污染画面，例如脏的橡皮擦或手上的污垢。

3. 糊

画面整体色调给人模糊的感觉。主要原因在于整幅画面明暗色调没有和形体、结构联系起来，形体结构转折处理不果断，没能明确交待出轮廓线、转折线。应以形体结构为依据，理解形体明暗变化和处理黑、白、灰。

4. 浮

画面刻画概念化，没有真正观察出静物的生动之处，把刻画形体和表现色调结合起来，而是只追求表面华丽的光影视觉效果。纠正的方法是脚踏实地地把观察到的静物的美感理性地加以表现，把光影的描绘与结构的表达相结合。

目标 4.4.4　绘画第四阶段常见问题

画面"碎""平""板"。"碎"的原因是物体细节刻画太多，而且不分主次，缺乏节奏感，没有把这些细节归纳到整体的素描关系中。"平"的原因是物体刻画不充分，特别是画面主体物不突出。"板"的原因是物体刻画面面俱到缺少变化。纠正这些问题，要对画面的主次、虚实有整体认识。应该综合整理出对静物的整体印象，找到主次关系，严格按整体和主次进行刻画，发现问题及时调整。

实践与思考

活动1：学生小构图速写练习，要求构图得当，形体比例和透视准确。

活动2：学生静物写生练习，要求整体作画，构图合理、透视准确，明暗、虚实能够体现各个物体在画面中的素描关系。

项目实践总结表	
项目内容	
实践过程	
实践效果	
教师总结	
学生总结	
备注	

任务4.5　素描静物临摹图片

图 4-26

图 4-27

知识拓展：画面的视觉中心

学时：2 课时

画面视觉中心是最引人注目的地方，它的形式构成是为画面主题形象服务的。视觉中心能够让观者对画面产生从无意注意到有意注意，达到突出主体形象的目的。视觉中心的提炼功能造成了主题含义的预测性和观者对画面主题含义的发掘。

"视觉中心"一词常出现于视觉艺术领域中，而且有两种不同的理解。

第一，指画面的中心主体物，以构图、色彩、造型等元素所表现出来的画面主要元素。

第二，指人的视野在一个平面中的中心点，和这个视觉中心相对应的还有一个概念就是物理中心。通常人的视觉中心会在物理中心的偏上方，就此，大家可以做一个试验。找一张空白平整的纸，纸上不能有任何影响视线的东西。在纸上目测画一条横线，把白纸平均分成上下两半，再画一条竖线把白纸平均分成左右两半，两条线的交叉点就是人的视觉中心；最后把纸左右上下对折，对折之后得到的点是纸的物理中心点。我们会发现目测得到的视觉中心相比物理中心偏上方。

基于视觉中心的这一特点，在绘画构图时会把画面的主要元素放在画面的中心点偏上一些，也就是视觉中心的位置，这一位置通常是人在观赏作品最先注意到的一个地方。组织画面适应视觉中心的特点会使画面看起来比较舒适，在情感上产生一种安定感，在客观上也尊重视觉观察的规律，避免了心理因素和视觉错视的消极影响。

绘画应用中无论是表现什么主题，作品都要有一个视觉中心。视觉中心通常是画面主要内容所在的位置，如静物画中衬布、水果、花与花瓶等。若画面没有视觉中心，就无法吸引观者的目光。营造视觉中心的方法有人为地在某处添加或改变一些元素；亦可把视觉中心放在画面的黄金分割点上，更能起到突出作用。可以用 0.618 乘以画布的宽，得到竖向分割线；用 0.618 乘以画布的高，得到横向分割线，共能得到四条黄金分割线，出现一个"井"字形，得出四个相交位置。这四个交叉点被用来安排画面的主要物象，形成视觉中心点。

将视觉中心直接隐含在画面四个交叉点的某一点上，把主体形象安排进去。这四个位置称为视觉刺激点，即是接近画面中心的"构图中心点"。我们将静物主体物部分置于其中任何一点，即可得到优美的构图形式，这也是三分法构图（图 4–28）。

三分法（井字）构图之关键点

图 4-28

另外，运用画面视觉中心还能更好地营造画面空间，方法如下：第一，利用透视因素，采用近大远小的方法突出视觉中心；第二，采用近实远虚的方法突出视觉中心；第三，采用对比因素突出视觉中心（对比度强则近 – 突出，对比度弱则远 – 削弱）；第四，利用遮挡因素突出视觉中心（主题在前，陪体在后）；第五，利用繁与简、疏与密的方法突出视觉中心。

实践与思考

活动 1：学生上网搜索素描图片，找出视觉中心，师生共同对这些图片进行鉴别与分类。

活动 2：学生利用多媒体进行三分法构图练习。

项目实践总结表		
项目内容		
实践过程		
实践效果		
教师总结		
学生总结		
备注		

项目 5　石膏头像

石膏头像方便长时间观察、分析和训练；石膏头像写生是在真人头像写生前必不可少的训练课题，其首先要解决的问题就是头部比例问题。

任务 5.1　头部的基本比例

头部造型复杂，可以说是千人千面，每个人的头部外形、结构、五官特点各不相同，即使如此，头部造型仍需遵循一个基本的比例。

目标 5.1.1　头部的外形比例特征
学时：6 课时

头部的外形也就是头部的外轮廓，排除毛发的干扰，头骨的形状决定着头部的外形特征。头骨的外形可以概括为正方形或长方形。当头部处于正侧面时，如果从头顶和下颌角下边缘分别作两条平行线，再沿着后脑最外点和前面眉弓、鼻骨、下颌最外点分别作两条垂线，四条线相交出一个边长为 20.32cm 的正方形，将头骨围在其中。也就是说，当头部处于正侧面时，头部大的外形可以概括为正方形，头部正侧面长、宽的比例是 20.32：20.32。

同理，当头部处于正面或背面时，从头顶和下颌下缘作水平线，再沿着头骨两侧最外边骨点作垂线，四条线相交出一个边长为 20.32cm，边宽为 15.24cm 的长方形，将头骨围在其中。也就是说，当头部处于正面或背面时，头部大的外形可以概括为长方形，头部长、宽的比例是 20.32：15.24。

头部处于 3/4 面时，头部的外形可以概括为长方形，头部长、宽的比例则介于前两种情形之间，即长宽的比例是 15.24~20.32：20.32，如图 5-1 所示。

两外眼角之间的宽度，等于眼眉至下唇的高度，眉、眼、鼻、口正好在这个正方形范围内。两眼内眦的间距相当于鼻翼的宽度，鼻翼的宽度是一个眼睛的尺度。两眼外眦的距离至嘴的中间是一个正三角形。嘴角左右宽度对应眼球膜内侧。头部侧面的形状处在一个正方形之内，宽

度的中心线位于耳前缘。眼眉至鼻底的长度等于耳的长度。从侧面观看，耳与鼻的倾斜度基本一致；从正侧面观看时，耳屏到眼外眦的距离和嘴角到眼外眦的距离相等。嘴的口裂位于鼻底至下颌底的 1/3 处。

儿童的头部，眼眉以上的额部体积较大，眼眉以下的五官部位较小，头顶至下颌的 1/2 处是眼眉的位置，眼眉以下分为四等分，分布眉、眼、鼻、口。

三庭五眼的比例关系是没有透视的情况下头部的长宽比例关系。头部的长度还包括发际线到头顶的长度，这个长度不超过一庭的长度。

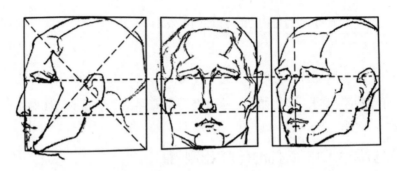

图 5-1

目标 5.1.2　头部的形体结构比例特征

学时：6 课时

头部骨骼的形体结构像一个六面体，有顶面、两个侧面、后面、底面。平均头部高度 20.32cm、面部宽度 15.24cm、头部深度 19.05cm。成年人头部形体结构可以概括为一个长、宽、深比例为 20.32∶15.24∶19.05 的立方体。头骨包含脑颅和面颅两部分，脑颅从正面看是球形，从侧面看是卵圆形，占头部的 1/3。面颅部则由颧骨区的扁平体块、上颌骨区的圆柱状体块、下颌部区的梯形体体块组成，约占头部的 2/3。脑颅与面颅的高度比例大概是 6.77∶13.54。

幼儿的脑颅部占头部 5/6，面颅部仅占 1/6，脑颅与面颅的高度比例大概是 16.93∶3.39。

有了对头部的大小、比例认识，再结合石膏头像具体的个性特点，就可以准确表现其形体结构，在此基础上再明确五官在头部的位置比例。石膏头像写生要反映出人物的性格特征和精神面貌，五官是情感表现最集中的地方，是塑造石膏头像的关键。

目标 5.1.3　三庭五眼

学时：6 课时

三庭五眼是在正面、平视的情况下，头部与五官的比例关系。头顶至下巴 1/2 处是眼睛的位置，眼睛向上到头顶 1/5 处是眉毛的位置，眉毛到下巴的 1/2 处是鼻底，眉毛向上与眉毛到鼻底相等的距离是发际线的位置，发际线到头顶是头的顶部。

从发际线至下巴被眉毛和鼻底线分割为三段相等的距离。发际线至眉毛叫上庭，眉毛至鼻底叫中庭，鼻底至下巴叫下庭，即"三庭"；下庭 1/2 处是下唇下缘、1/3 处是口缝。耳朵在头部两侧中庭的位置，耳朵的长度等于中庭的长度，也就等于鼻子的长度，耳朵的倾斜度和鼻子的倾斜度一致。面部最宽的地方有五个眼睛的宽度，两眼间距离为一眼宽，两眼外眦至两耳分别为一眼宽，称"五眼"。这就是"三庭五眼"，如图 5-2 所示。鼻翼的宽为一眼宽，嘴唇的宽度为两眼虹膜内缘之间的宽度。

头部正侧面耳朵的位置在头宽 1/2 偏后处。鬓角前边缘约在眼外眦至耳朵距离的 1/2 处，眼外眦到嘴角的距离等于眼外眦到耳屏的距离，鼻尖到耳屏的距离等于眉弓到下巴的距离。

儿童头高的 1/2 处是眉毛的位置，眉毛到下巴分为四等分：第一等分眉毛到眼，第二等分眼到鼻底，第三等分鼻底到颏唇沟，第四等分颏唇沟到下巴。儿童两眼之间的距离大约为一个半眼睛的长度。

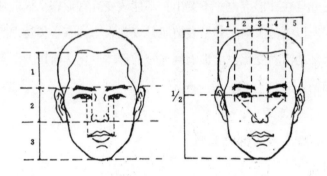

图 5-2

实践与思考

活动 1：概述头部的比例特征。

活动 2：临摹头部基本比例图并完成一张石膏头像临摹作业，要求形体、五官比例准确。

项目实践总结表		
项目内容		
实践过程		
实践效果		
教师总结		
学生总结		
备注		

任务 5.2　头部的解剖结构

头部的解剖结构是指骨骼、肌肉和五官等自然生理形态，它是构成形体的基本因素。绘画所侧重的是对外部造型最有影响的那部分骨骼与肌肉。掌握骨骼与肌肉特征及组合关系、生长运动规律，对准确表现形体至关重要。其中骨骼结构是构成头部外形结构和主要造型特征的关键。绘画所侧重的大部分肌肉属于表情肌，这类肌肉虽然较薄，被表皮所覆盖，并且在外形上也并不突出，却能改变五官形态从而造成面部表情变化，所以头部肌肉尤其是表情肌是表现人物神态、传达思想情感的关键。头部的活动变化也会影响到五官的形体变化，所以要了解多角度五官的结构。

目标 5.2.1　头部的骨骼

学时：2 课时

头部骨骼的整体结构决定了头部的外形形状。头部由许多块骨骼组合而成，大部分以榫接的方式连接，形成一个牢固的整体，如图 5-3，骨骼连接后形成骨缝，骨缝有冠状缝和矢状缝。

头骨由脑颅骨骼和面颅骨骼构成，从正面观察，头部为长方形，从侧面观察，则接近正方形。

球形的脑颅骨是由 1 块额骨、2 块顶骨、2 块颞骨、1 块枕骨，1 块蝶骨合围形成；面颅骨由 2 块鼻骨、2 块颧骨、2 块上颌骨、1 块下颌骨构成，下颌骨是可以活动的骨骼，如图 5-3 头骨分解图及图 5-4 面

颅骨分解图所示。

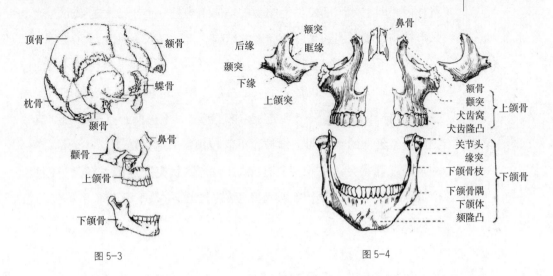

图 5-3

图 5-4

（1）额骨是颅前上部的单一的一块骨骼，它紧接着顶骨，中部有两块突起称"额结节"，体现在形状上男性较女性突出一些。侧面看时，女性坡度也较小一些，男性的坡度稍大一些。在眼眶上方也有两个突起，称为"眉弓"，外形上在眼眉上方，男性的较突出。

（2）顶骨是对称的两块骨，其形状构成头顶部的外形。顶骨两侧凸起的部位称为顶结节，顶骨侧面有一条颞线，他是头顶面与侧面的分界线。

（3）颞骨是两块骨，紧邻顶骨下方，颞骨的最下部有一个凸起称为"颞骨乳突"，在耳朵后面很突出。颞骨乳突是生长颈部肌肉（胸锁乳突肌）的部位。

（4）枕骨是单一骨骼，位于头颅后部，其形状构成头后部外形。枕骨中部有凸起的部位称为"枕外隆突"。

（5）蝶骨在颞骨旁边形如蝴蝶状，只有蝶骨大翼露出一点连接颞骨，其余部位看不见。

（6）鼻骨为两块长方形骨板，上厚下薄、上窄下宽，鼻骨向上与额骨相连接，两侧与上颌骨额突相连。鼻骨是鼻梁上方的一小部分，体积虽小，但是它的高与低却决定了鼻的特征形体。鼻骨的下端是一个较大的空缺，名为"鼻缺"，由于轮廓形像梨，习惯上称为"梨状孔"，这里是生长鼻软骨的地方，如鼻尖、鼻翼等。

（7）颧骨是左右对称的两块骨骼，"颧结节"是一个突起的部位，也是正面向侧面转折的点，转向侧面之后有一个弓形突起名叫"颧弓"，也是非常突出的部位。

（8）上颌骨也是左右对称的两块骨，两块连接处有缝隙，下端生长着牙齿，即上牙床部位。上颌骨的整体结构是一个非常大的弧形，这个弧形结构直接影响到嘴唇及周围的结构。

（9）下颌骨是一整块骨骼，如马蹄形。前面上部是生长下牙齿的地方，和上颌骨一样，也是一个大的弓形。中间部位有三个突起点，形成一个三角形，正中的一个突起是"颏隆突"，下边两个点是"颏结节"。侧面向上延伸的部位叫下颌枝，下颌枝顶端有两个分支：一个是喙突，一个是"髁状突"。"喙突"连接肌肉，"髁状突"连接着颞骨下颌窝，构成下颌关节。下颌枝下端有角度转折的部位是下颌角（俗称腮部），男性较为突出。

目标5.2.2　头部的骨点

学时：2课时

头部的骨点是头部表面转折和突起的部位，它是深入理解形体的关键，也是刻画的主要部分。骨点的位置决定了头部的外形轮廓和起伏：影响外形轮廓旳骨点称为外骨点，影响内部起伏的骨点称为内骨点。头部主要骨点有顶盖隆起、顶结节、额结节、下颌角、下颌结节、枕外结节、眉弓、鼻骨高点、颧结节、颧弓、颏隆突、颞骨乳突等。

（1）顶盖隆起指头顶中线上的高点，决定着头顶部的基本型。

（2）顶结节在头部脑颅骨两侧的顶骨上，沿颞线向后延伸。此隆起决定了头顶侧面的形状和头部的体积。

（3）额结节位于额骨正面、眉弓上方，是额头的正面高点，是脑颅骨额部正面、顶面、侧面的转折点。额结节的形状因性别略有差异：男性额结节突出且方正有棱角，女性额结节圆润，隆起平缓。

（4）下颌角指下颌骨后方下端角，标志着下颌骨的长短、宽窄和下巴的角度。

（5）下颌结节是正面下巴上的左右高点，是下巴正面、侧面、底面的重要转折点，影响下巴的造型。并和颧结节一起作为面部半侧面的转折点。

（6）枕外结节在枕骨的后底部，是头骨后部左右两侧与头骨侧面和底面的转折处，是颈部一些肌肉的附着处，它影响后脑的形状。

（7）眉弓在眼眶上沿内侧，额头和眼窝的交界处，是额结节下方又一个隆起点，往往和眉毛重叠。眉弓的形状对人的相貌影响很大。

（8）鼻骨高点位于鼻骨中间偏上，下边是软骨组织。鼻骨骨点的高

度决定着鼻子隆起的高度。

（9）颧结节是位于面部颧骨上非常重要的骨骼，在下眼眶外侧的下方，是面部重要转折点，影响着面部正面颧骨的高矮。

（10）颧弓是颧骨的一部分，是颧骨绕过蝶骨向头部侧面转折的部分，颧弓转折点是面部两边最宽点。

（11）颞骨乳突在脑颅骨两侧的底部，位于颞骨后下方、外耳门之后，一般藏于耳后，与下颌角同处于头部侧面，是脑颅部底部旳骨点。

实践与思考

活动 1：学生默写头部骨骼解剖图。

活动 2：头部绘画练习，要求构图得当、形体比例准确、透视符合原理，色调、虚实能够体现正确的素描关系。

项目实践总结表	
项目内容	
实践过程	
实践效果	
教师总结	
学生总结	
备注	

目标 5.2.3　头部的肌肉

学时：2 课时

头部的肌肉可分为表情肌和咀嚼肌两大类。表情肌大部分扁薄，分布在眼、鼻、口周围，收缩时产生脸部表情，包括额肌、眼轮匝肌、皱眉肌、鼻肌、上唇方肌、颧肌、口轮匝肌、颊肌、下唇方肌、颏肌、笑肌等。咀嚼肌分布在头部的两侧，这部分肌肉厚大，对外形有影响。它的作用是抻拉下颌骨，起闭嘴、咀嚼的作用。从侧面外形上可以看到明显的两大块肌肉，一块是位于颞窝内的颞肌，另一块是起于颧弓以下，

止于下颌骨后端骨点（下颌角）的咬肌。

就造型来讲，要着重掌握的就是与表情有着直接关系的表情肌。

（1）额肌在额骨正面、眉弓上方，作用是向上提拉眼眶上的皮肤和肌肉。

（2）眼轮匝肌在眼部周围，是睁眼、闭眼和各种眼部运动的关键。

（3）皱眉肌位于眼眶上缘，靠近眉心，可以拉动眼眶皮肤向眉心运动。

（4）鼻肌位于在鼻骨和鼻软骨上，起到皱鼻和收缩鼻孔的作用。

（5）上唇方肌由内眦头、眶下头、颧头三块肌肉组成。内眦头起于眼眶内侧的上颌骨，眶下头起于眼眶的下缘，颧头起于颧骨，三头都止于上唇及鼻唇沟附近的皮肤内。上唇方肌可上提上唇，牵引鼻翼向上，使鼻唇沟加深。

（6）颧肌位于颧骨面与口角之间。起于颧骨颞缝处，向前下方走，止于口角皮肤及口轮匝肌，还有一小部分止于颊黏膜。向外上方牵引口角，是"笑"的主要肌肉。此肌收缩时，口角向外上方牵动，这时颊部皮肤向颧骨聚集，颧部显大，且颊部出现凹陷，口角略向上弯，下颏突出。

（7）口轮匝肌是位于口唇内环绕口裂的环形肌，紧密与口唇皮肤和黏膜相连，至口角处与颊肌相连。此肌是人体最著名的三组环形肌肉中的一组，其收缩口唇能使口裂闭拢。

（8）颊肌在面颊中部，深层。起于下颌骨齿槽外侧面，肌纤维向口角走，一部分止于口角黏膜内，其余部分延至上下唇。助咀嚼，可使颊部皮肉贴紧牙齿或离开牙齿，横拉口角。此肌后部分被咬肌遮盖，前部分被颧肌所挡，中间部分的表层被笑肌所遮。有的人在面颊中部能形成较深的"酒窝"。儿童、青年妇女因脂较多，故颊部显圆润丰满，青壮年男子或瘦弱者颊凹陷。

（9）下唇方肌是口周围中层肌之一。位于下唇下方两侧皮下，为菱形的扁肌，外侧部分被三角肌覆盖。起自体前面的斜线，肌纤维向内上方与口轮匝肌交错，止于下唇的皮肤及黏膜。此肌能起到向外下方牵引下唇的作用，可形生怅惜、后悔、愤怒等表情。

（10）笑肌位于口角外侧，面颊中部（浅层）。起于颊部腮腺咬肌筋膜，止于口角与下唇三角肌会合处。与颊肌合作，牵动口角向外的同时，会在面颊中部出现凹陷的"窝"（即"酒窝"）。

尽管头部肌肉在造型上远没有头骨所起的作用大，但肌肉的伸缩对面部的表情起着至关重要的作用。

活动1：学生默写头部肌肉解剖图。

活动2：头部绘画练习，要求明暗交界线位置符合透视原理，深浅虚实能够体现画面各个部分的素描关系。

项目实践总结表	
项目内容	
实践过程	
实践效果	
教师总结	
学生总结	
备注	

任务 5.3　头部的透视

学时：6课时

头部的运动范围不大，可以前俯、后仰、转动或偏斜，因此能产生不同的透视变化。头部的形体根据头骨和外形结构可以概括为一个立方体，立方体的透视规律也适用于头部透视的研究。由于头部（包括五官）的对称性，可以借助结构辅助线观察透视变化的规律。主要的辅助线有四条：第一条是垂直通过面部眉间、鼻梁、下颏隆突的面部中轴线；第二条是通过双眉弓的水平线；第三条是通过双鼻翼的水平线；第四条是通过口裂的水平线。

（1）平视时三条水平线与中轴线垂直相交，头部上下、左右两侧的形体结构均呈现基本对称的状态，符合"三庭五眼"的头部比例，五官造型也保持在正常状态（图5-5）。

（2）仰视时中轴线位置不变，头部左右两边沿中轴线对称，三条水平线变为向上弯曲的弧线，上庭、中庭、下庭从上到下依次变长。头顶和头发看见得少，可见鼻底和下颌底；耳的位置下移，眼睛、鼻子、嘴

唇随之向上弯曲（图 5-6）。

（3）俯视时中轴线位置不变，头部左右两边沿中轴线对称，三条水平线变为向下弯曲的弧线，上庭、中庭、下庭从上到下依次变短，头顶和头发看见得多，耳的位置上移，眼睛、鼻子、嘴唇随之向下弯曲（图 5-7）。

（4）头部转向左或右侧时，中轴线位置也偏离中间向左或向右移动，从眉间到鼻梁、下颌的中轴线变为向左或向右的弧线，此时是成角透视，如中轴线位置向左移动，眉弓、眼、鼻翼、嘴唇就向左产生透视缩形，向右反之。头部转动的同时，也会伴有平视、仰视、俯视情况，此时头部的透视同时适用两种透视变化的规律（图 5-8）。

（5）头部偏斜时，面部中轴线不再垂直，但是三条水平线依然和中轴线垂直，并随着中轴线的偏斜变得左右高低不平。头部偏斜分四种情况：平视偏斜、仰视偏斜、俯视偏斜和转势偏斜。头部偏斜时每一种情况下的头部透视，同时适用此种情况下所包含的两种透视规律。例如头部既偏斜又俯视，那么此时头部的透视状态应同时符合偏势和俯视的透视规律，如图 5-9 所示。

头部各种运动情况下的透视规律，均遵循透视的基本规律，如近大远小，视线以上的东西近高远低，视线以下的东西近低远高等。恰当地表现头部的透视就可以表现头部的真实运动状态。

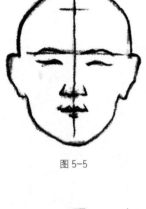

图 5-5

图 5-6

图 5-7

图 5-8

图 5-9

实践与思考

活动 1：概述头部的透视运动规律。

活动 2：学生进行石膏头像绘画练习，要求构图得当、形体比例准确、符合透视原理，色调、虚实能够体现正确的素描关系。

项目实践总结表		
项目内容		
实践过程		
实践效果		
教师总结		
学生总结		
备注		

任务 5.4　石膏头像的表现

目标 5.4.1　石膏头像五官的表现

学时：10 课时

1. 眼

双眼并置于脸部同一平面上，眼部包括眼眶、眼睑、眼球三部分。眼眶位于眉弓和颧骨之间，呈长方形。眼球镶嵌在眼眶内，被上下眼睑包裹。上、下眼睑开口处称为眼裂。眼裂靠近鼻子的一端为内眦，靠近耳部的一端为外眦。上、下眼睑并非是对称的半圆形，上眼睑弧度最高点靠近内眦，下眼睑弧度最低点靠近外眦；上眼睑最高点和下眼睑最低点之间的连线呈倾斜状，各自在上、下眼睑 1/3 的位置上。上眼睑长于下眼睑，上眼睑遮盖黑眼球约 1/3，在平视状态时黑眼球的下缘与下眼睑平齐。上、下眼睑长有放射状睫毛，上眼睑睫毛较粗、较密，且向上弯；下眼睑睫毛较细、较疏，且向下弯。眼球分白膜、虹膜和瞳孔三部分：瞳孔为虹膜中部颜色最深的部分；眼白大部分被上下眼睑覆盖，只

显露一小部分。眼球中间轻微突出，眼睑合上时，轻轻盖住眼球；张开时，眼睑沿着眼球曲线张开，如图5-10所示。

2. 鼻

鼻在面部中庭中间部位，由鼻根、鼻梁、鼻背、鼻尖、鼻翼构成。鼻子根部与前额相接，鼻根隆起俗称鼻梁，鼻上部1/2处为鼻骨，鼻骨下缘宽而薄与鼻软骨相连。鼻中隔与人中相连。从前额向下，鼻子形状渐宽、体积渐大，形状像楔子。鼻的形状取决于鼻根的高度、鼻梁的横断面和鼻软骨的形状。当头部发生透视变化时，鼻子的长短、鼻梁的宽窄、鼻翼两侧的距离、鼻底线的弧度和鼻底的宽窄也会发生变化，如图5-11所示。

3. 嘴

嘴分为上唇和下唇，闭合处称口裂，两端称口角。嘴围绕颌骨的表面呈现出弧形。上唇中间部位有上唇结节，上部为人中；下唇下部连接颏唇沟；唇两侧与鼻唇沟交汇。

嘴的透视变化随头部的透视而变化，嘴裂的弧度，嘴角的距离及唇的厚薄都随透视发生变化，如图5-12所示。

4. 耳

耳在头部的两侧，由外耳轮、内耳轮、耳垂、耳屏和耳蜗等部分组成。耳部有的部分突起，有的部分凹陷，外耳轮、内耳轮和耳屏都是凸起的部分，外耳轮内端从耳蜗内伸出形成一个弧形的外轮廓。内耳轮上端突起的部分分成两个枝丫形，它连同下端像一个弯曲的"Y"形。耳朵形状可以概括成一个椭圆盘。耳朵随头部的透视发生变化时，与五官的其他部分的高低位置会发生变化，耳廓的长短宽窄也会发生变化，如图5-13所示。

5. 眉

眉毛依附在眼眶上缘，即眉骨上。眉毛靠近鼻根处为内端，称为"眉头"，中部成为"眉峰"，尾部称为"眉梢"。一般眉头较密、颜色较深，眉梢毛较疏、颜色较淡。眉骨的起伏变化，对眉毛的颜色浓淡也有影响。眉毛的形状与浓淡因人的性别、年龄而异，一般来讲，男性的眉毛粗而密，颜色浓；女性的眉毛细而长，颜色淡；儿童、老人的眉毛则浓淡兼有。眉与眼的表情动作及其透视变化是协调一致的。

目标5.4.2 石膏头像头发、胡须的表现

学时：2课时

石膏人物像头发和胡须的造型有一定的规律性，基本上是以一缕一

图 5-10

图 5-11

图 5-12

图 5-13

缕的造型显现出来的。石膏人物头像头发、胡须的塑造要以头部形状为基础，不同发型和胡须会形成不同的造型，并且在光的照射下会产生亮面、灰面、暗面的立体效果，如图5-14所示。

画石膏人物像头发和胡须的注意事项：

（1）头发和胡须应该体现头部的主要形体特征。不管对象是何种发型和胡须造型，要注意脑颅的球体特征和下颌部三角形体块的特征。头部与脸部的结构是一个整体，同样有明暗交界线、反光和亮部。人的头发和胡须会出现高光，表现时要注意它高光形式的特点，避免出现白斑或灰白色的效果。

（2）要注意头发和胡须外轮廓的变化。不同的发型和胡须造型对头部和面部外轮廓有一定的影响。外轮廓的变化主要利用素描的虚实手段来处理。

图 5-14

（3）要注意处理头发和胡须与脸部的衔接方式。鬓角和发际线是过渡，发际部分从皮肤上隆起，这种厚度会给额头造成投影，如图5-15所示。

发型和胡须造型不但可以区分性别，而且也可以表现人物的性格与喜好。表现时要注意分组表现头发和胡须的穿插、结构及透视变化。脑颅部和面颅部的一些形体结构，部分和全部被头发和胡须覆盖，在表现时要准确地把握结构造型。

目标 5.4.3　石膏头像头、颈、胸的空间表现

学时：6课时

石膏像的头、颈、胸空间结构特点各不相同，又紧密相连。头部通过颈与胸相连。颈部接近不规则圆柱体，由于颈椎有一个自然的生理曲线，因此颈部上端以倾斜的姿势接入头部的面颅骨后方的脑颅骨的底部，颈部上端被下颌部分遮挡。在这里表现头颈空间时，要注意下颌底与颈前喉结区域的虚实处理，才能表现出下颌与脖颈之间的前后空间。

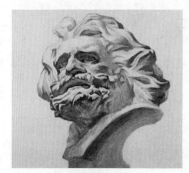

图 5-15

颈部并不是垂直的，自然头部也不是垂直的。头部与颈部连接头部略向前倾，胸部与颈部连接略向后仰。胸部体块像一个笼子，由锁骨、胸骨、肩胛骨、脊柱合围形成。肩部的上顶面，颈部下端从这个面的后方斜入。在表现颈与胸时，除了要注意颈与头、胸的空间位置，还要表现出肩的宽度与厚度。

对颈部肌肉的适度表现有利于头、颈、胸空间的表现。颈部两侧，从胸骨柄前面和锁骨的内端，二头会合斜向后上方，止于颞骨的乳突有一对"胸锁乳突肌"，在颈部正面形成"V"字形。从颈部到肩部的斜方肌赋予了肩膀饱满的厚度。石膏头像头、颈、胸的空间表现中适当表

现颈、肩肌肉和其与锁骨的连接处，能更好地拉开头、颈、胸之间的空间关系。

石膏头像头、颈、胸的空间表现通过头、颈、肩的关联来体现，把握住头、颈、肩的关联才会表现好头、颈、胸之间的空间关系，使画面中的形象更真实、更生动。

实践与思考

活动1：概述石膏头像头发、胡须的表现和石膏头像头、颈、胸的空间表现。

活动2：学生石膏头像绘画练习，要求有主次地表现石膏头像的头发、胡须，虚实结合表现石膏头像头、颈、胸的空间。

项目实践总结表	
项目内容	
实践过程	
实践效果	
教师总结	
学生总结	
备注	

任务 5.5　石膏头像的绘画方法及步骤

目标 5.5.1　石膏头像的绘画方法

学时：2 课时

1. 培养正确的观察方法

（1）抓住观察的第一印象。观察石膏像的外貌特征、形体特征，把握对象的精神气质以及内心活动，要把瞬间捕捉到的感受深深印在自己脑海里作为形象塑造的依据。

（2）由感性认识上升到理性认识。理论和实践相结合，排除迷惑观察者的细节和错觉，抓住想表现东西的本质，对形体建立正确的认识。在石膏头像写生中要始终把新鲜的视觉感受和理性分析结合起来，反复实践，提高认识。

（3）通过规范步骤来规范观察方法。整体观察方法不是短时间内能形成的，必须严把步骤关来培养和养成好的习惯。

2. 树立整体的作画意识

整体作画意识是一种观念，也是一种方法，这种观念应贯穿于作画的全过程。这种意识就是从整体进入局部，并反复跳进跳出，最终完成一幅完整的作品。

局部的深入是不可缺少的，没有局部的刻画就没有内容与细节，但局部的深入要建立在整体关系准确的基础上，全面的素描能力是整体控制与局部深入能力的共同进步。

（1）掌握必要的表现方法。素描的表现方法是多种多样的，基本可以分为以线为主的结构素描和以调子为主的明暗素描。具体表达手段取决于作者的感受和艺术修养，作者的感受越深，在感情上越能鲜活地表现对象的内在精神美和外在形象美，越能进行有效的艺术概括。

（2）掌握有效的绘画方法。首先要学会用线条去强化结构，用调子表现明暗立体关系。线条是一种明确而富有表现力的造型元素，能直接地概括出对象的形体特征和结构，具有丰富的表现力和形式美感。线条的虚实、轻重、长短、疏密等会产生不同的作用和画面效果。长直线用来概括基本形体，短线用来表现细节的结构和转折。线排列起来产生面，面的宽窄、深浅、强弱、虚实又能构成不同的形体特征。明暗素描由高光、亮面、明暗交界线、反光、投影五调子表现不同区域的形体变化，是塑造物体立体感，表现质感、量感、空间感的重要手段，能达到十分真实的效果。线面结合的方法，能缩减明暗素描的烦琐，适合短期作业，在技法上连画带擦运用自如，时间短效果好。

图 5-16

目标 5.5.2　石膏头像的绘画步骤

学时：6 课时

第一步，构图。画出石膏像最高点和最低点两条辅助线，在上下两条辅助线中间画一条垂直中线，抓住石膏像的特征把头、颈底座位置定下来，如图 5-16 所示。

第二步，在第一步的基础上，画出五官的大概位置，头发的转折关系，并强调头部的朝向和空间关系。

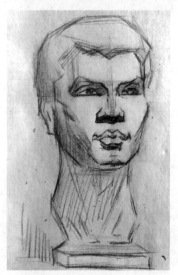

图 5-17

图 5-18

图 5-19

图 5-20

第三步，画出形体的转折，强调明暗交界线，以便检查动势比例。画少许明暗，建立头、颈的基本结构，以便比较、发现并纠正前两步的错误，如图 5-17 所示。

第四步，检查比例和动势。把形体明暗、转折关系相对具体化，包括交代头发的轮廓及明暗关系。检查底座和颈部的连接关系。

第五步，相对具体地画出底座的形象和透视、明暗关系，整体观察对象，检查比例、动势、重心。

第六步，整体地检查、调整之后深入地肯定形体，加强明暗关系，画出五官和头发具体的形象、体积，注意控制画面的整体关系，如图 5-18 所示。

第七步，按原有的明暗色调系统地加强对比，使空间关系更明确。深入刻画面部主要的转折处，以便拉开形体之间及形体与背景的空间关系。

第八步，从额头到颧骨再到下颌是一条几乎连贯的明暗交界线，通过这条线可以体现头部的正面和侧面的结构。

第九步，深入刻画五官，把眉弓到眼睑，鼻子正面、侧面、底面和嘴的空间关系落实，下颌的形体转折也要明确画出来，如图 5-19 所示。

第十步，再次回到整体观察。注意各部位的联系，认真分析虚实关系、空间关系等。发际线暗部的层次和与面部连接的微妙关系也要描绘出来。

第十一步，整体调整的同时画上桌面和部分背景，这两者是交代石膏像的摆放位置和空间关系的。

第十二步，再次深入刻画，更具体地表现形体空间，包括头发的走向、转折。控制画面整体的黑、白、灰关系。

第十三步，此步骤要注意把最突出的形体加以深化和强调。这个阶段需要认真观察、反复推敲，使画面更丰富。

第十四步，最后的收尾工作很重要，要回到整体观察，调整画面的光源秩序感，使画面整体明暗色调关系清晰、视觉中心突出、空间感强烈，如图 5-20。

实践与思考

活动 1：学生观察石膏头像，思考构图，选择表现技法。

活动 2：学生绘画练习，要求构图得当、形体比例准确、透视符合原理，色调、虚实能够体现正确的素描关系。

项目实践总结表		
项目内容		
实践过程		
实践效果		
教师总结		
学生总结		
备注		

任务 5.6 石膏头像临摹图片（图 5-21~图 5-23）

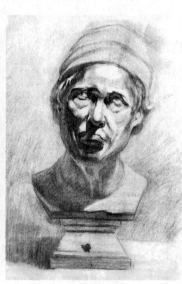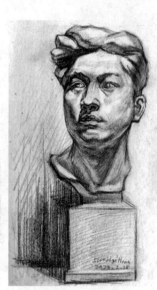

图 5-21 图 5-22 图 5-23

实践与思考

活动 1：学生讲一讲临摹作品的表现特点。

活动 2：学生绘画练习，要求构图得当、形体比例准确，透视符合透视原理，色调、虚实能够体现正确的素描关系。

项目实践总结表	
项目内容	
实践过程	
实践效果	
教师总结	
学生总结	
备注	

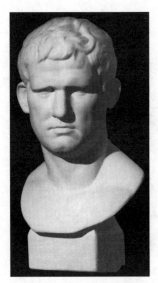

图 5-24

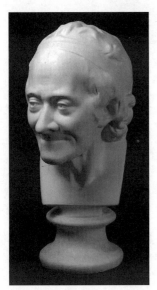

图 5-25

知识拓展：常用石膏头像分析

学时：4 课时

1. 阿格里巴石膏头像（图 5-24）

《阿格里巴大理石雕像》约创作于公元前 1 世纪后半期，是古代罗马艺术中优秀的代表作之一。阿格里巴（约公元前 63—公元前 12 年）是罗马皇帝奥古斯都的密友、女婿和参谋，出身于平民，是一个意志坚定、精力旺盛并且屡立战功的海军指挥者。他勇猛果敢、富于创造性，多次取得重大的海战胜利，帮助屋大维统一了罗马。此外，他负责设计并施工了罗马许多大规模的建筑工程，尤以万神殿和水管道的建造而闻名遐迩。阿格里巴于公元前 12 年在征战中去世。

阿格里巴雕像面容严峻威严，眉弓突出，深陷的眼睛表现出政治家的坚定和深谋远虑；宽大的鼻梁、饱满的鼻翼和紧闭的双唇，又显示出他豪爽、放荡和傲慢的个性；厚实的下巴、宽阔的双耳以及脖颈上发达的肌肉，则充满了不可征服的粗犷和勇猛的力量。雕像以一种写实的手法刻画了这位身居高位的军人，面容丝毫没有被美化，充满了世俗感，甚至脸上那些肌肉的细微起伏变化都被精确而生动地表现了出来。这件作品充分体现了罗马雕像的艺术特点，面容特征细腻逼真，性格特点生动自然，是现存古罗马雕塑中不可多得的艺术珍品。

2. 伏尔泰石膏像（图 5-25）

《伏尔泰大理石雕像》是在 1781 年由乌东创作。为了塑造伏尔泰的形象，乌东先后为他作了很多件头像、胸像。这件坐像始创于伏尔泰去

世前一年，真实地记录了这位 80 岁高龄的哲学家的生前形象，同时对他的性格特征进行了深刻、细腻的表现，被誉为雕塑史上最杰出的肖像雕刻。现收藏于俄罗斯艾尔米塔什博物馆（即冬宫），为镇馆之宝。

伏尔泰本名弗朗索瓦－马利·阿鲁埃，伏尔泰是他的笔名。伏尔泰是 18 世纪法国启蒙思想家、文学家、哲学家、史学家、资产阶级启蒙运动的旗手，被誉为"法兰西思想之王""法兰西最优秀的诗人""欧洲的良心"。

逾八旬的伏尔泰面庞瘦削却神采奕奕，目光敏锐深邃，充满智慧和战斗的热情，嘴角流露着一种嘲讽的微笑，表现出对旧势力的嘲弄。

明暗素描中表现石膏像的形体与结构恰到好处地运用调子，是塑造的关键。

最后需要强调的是，伏尔泰像的表现与其他石膏像的表现在整体要求上是一致的，所有表现方法的运用，都要受到整体的制约，只有在整体中求变化，变化中表现整体，石膏素描的艺术处理才能达到要求。

图 5-26

3. 朱利亚诺·美第奇石膏像（图 5-26）

《朱利亚诺·美第奇雕像》是意大利文艺复兴时期著名的雕刻家米开朗基罗的作品。朱利亚诺是佛罗伦萨统治者美第奇家族的第一批被授予公爵爵位的人，此雕像坐落于佛罗伦萨圣罗伦佐教堂，又称美的奇家庙。雕塑将朱利亚诺塑造为一位罗马武将，身披甲胄，手握权杖，头向左侧，神色忧郁。在写生时要把握好人物的动势，准确地把头、颈、胸之间的动态关系以及头部的微妙动作和眼神刻画到位才能准确表现石膏人像的精神内涵。

4. 马赛曲战士石膏像（图 5-27）

《马赛曲战士》是法国巴黎凯旋门群像浮雕《马赛曲》的局部，作于 1832 年至 1836 年，是 19 世纪初期法国著名雕刻家吕德的代表作。《马赛曲》以当时法国人民奋起抵抗奥国侵略为主题，展示了法兰西人民奋起保卫祖国的强大力量。

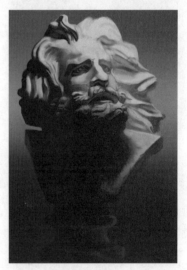

图 5-27

马赛曲战士石膏头像目光炯炯有神，表情激昂，动势强烈，构成了极为鲜明的造型特征。特别是他飘逸的长发与卷曲的胡须，坚毅的神情与高昂的态势具有很强的表现力。在写生时，要处理好眉弓的深邃感与脸颊肌肉的紧张感，抓住五官特征。头发、胡须要整体处理，有取舍、分主次。整体感是这个石膏像写生的要点。

5. 阿波罗石膏像（图 5-28）

阿波罗是希腊神话中的太阳神，主管光明、青春、医药、畜牧、音乐、诗歌，并代表主神宙斯宣告神旨。

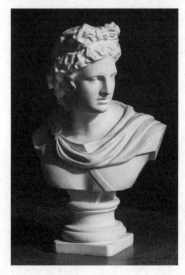

图 5-28

古希腊雕塑家列奥卡列斯公元4世纪的青铜雕塑，塑造了阿波罗射出箭的瞬间。原作已失，《望楼的阿波罗》是罗马时期的大理石复制品，在罗马一望楼发现而得名。雕像充满了优美感，是当时所崇尚的富于女性美的男性人体的典型形象。阿波罗伸出的左手里持着弓，头部转向侧面，像以眼睛盯着射出的箭。整个雕像姿势潇洒、自然，体态优美、秀丽，表情宁静、庄严，雕工精细写实，解剖精确，比例谐调，富有生命和活力，如同真人一般站在我们面前，其中右腕和左手在发现时残缺，是后来由米开朗基罗的弟子蒙特尔索里修补上的。

6. 高尔基石膏像（图5-29）

马克西姆·高尔基，苏联伟大的无产阶级作家，社会活动家。他出身贫苦，亲身经历资本主义残酷的剥削与压迫，对他的思想和创作发展具有重要影响。他塑造了一系列工人和无产阶级革命者的英雄形象，抨击了西方资本主义制度和反动思潮。代表作有《海燕之歌》，自传体三部曲《童年》《在人间》《我的大学》等。苏联有以高尔基命名的州和城市。1936年6月18日，高尔基在莫斯科逝世，世人为之遗憾悲伤。

7. 海盗石膏像（图5-30）

此像原作为青铜像，其原型一说是古希腊哲学家塞内卡，一说是古希腊喜剧作家阿里斯多芬。石膏像额丘较高，眼眶很深，眉骨造型略呈倒八字；鼻骨突出，鼻头尖小且坚实；嘴唇宽厚，下颌硬朗；隆起的斜方肌呈现出驼背的姿态。绘画时头发、胡须与肌肉的衔接要自然，且远处的头发不要画太多、太具体。在写生过程中，着重表现其沧桑神态的同时，应避免将形体刻画得过于烦琐和陷入局部，特别要注意暗部的刻画。

图5-29 图5-30

实践与思考

活动 1: 请学生讲一讲石膏像背后的故事。

活动 2: 学生绘画练习, 要求构图得当, 形体比例和透视准确, 明暗交界线位置符合透视原理, 色调、虚实能够体现正确的素描关系。

项目实践总结表		
项目内容		
实践过程		
实践效果		
教师总结		
学生总结		
备注		

项目6　人物头像

学时：40课时

任务6.1　头部的外形特征

学时：10课时

人的头部外形特征各不相同，有的方一些有的圆一些，有的长一些有的短一些。掌握人的头部结构规律，是人物头像写生的基础。

目标6.1.1　头部形体结构的特点

头部的形状是介于圆球体和立方体之间的复合体，可用一个较长的六面体来概括。头部分脑颅和面颅两部分：脑颅呈卵圆形，占头部的1/3，脑颅部的前额区构成了方形体块；面颅部则由颧骨区的扁平体块、上颌骨区的圆柱状体块、下颌部区的三角形体块组成，约占头部的2/3。头部的形体特征及面部的起伏，即通过脑颅部与面颅部，以及额、颧、上颌、下颌构成的四个体块的相互穿插关系构成的（图6-1）。

头部整个形体呈立方体

头部可分成颜面部与脑颅部

颜面部形态可概括成平行的立方形眼眶体、半个圆柱状的上颌体及三角形的下颌体。

头部的形体概括

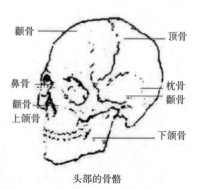
颧骨　　　　　　顶骨
鼻骨　　　　　　枕骨
颧骨　　　　　　颞骨
上颌骨
下颌骨
头部的骨骼

图6-1

目标 6.1.2　头部的外形特征和类型

1. 头部的外形特征

头骨的形状不仅表现出性别、年龄的差别，还包括各种个性差异。

男性头部体积较大，趋于方正，前额后倾，眉弓与鼻骨较显著，下颌与额部带方形，枕部突出，头部线条趋于刚直，形体起伏较大。女性头部体积较小，颜面的隆起和结节部位没有男性显著，但额丘、颅顶丘较突出。额部平直、下颌带尖、颜部趋圆。在外貌上，女性头部线条趋于柔和，形体起伏较小（图6-2）。

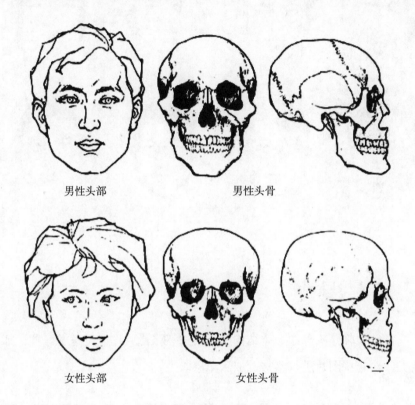

男性头部　　　　　　　　男性头骨

女性头部　　　　　　　　女性头骨

图 6-2

老年头部顶丘因毛发稀疏而十分显著，牙齿脱落使牙床凹陷。面部缩短，五官集中，嘴部收缩，下颌突出前翘是老年头部的显著特征。幼儿头部的脑颅体积占头部的5/6，面颅仅占头部的1/6。头顶骨隆起，额丘高而显著，下颌小而圆。脑颅大，颏部内收，鼻根到嘴唇距离缩短，是幼儿头部最显著的特征。

2. 不同类型的头部特征

人的头部肌肉比较薄，头部的基本造型特征是由头骨的形状决定的。我国古代画论中有"相之大概，不外八格"之述，是中国传统的人相"八格"之说。所谓"八格"是指"申、甲、由、田、用、国、目、风"八个字，意思为人头部正面的基本形，倾向这八个字的轮廓。这是

对头部外形特征的极好概括（图6-3）。

分析"八格"的不同特征可发现，"申""甲""由"三种头形是以头顶骨与下颌骨形状的尖或方来决定的；"田""目""国"三种头形是由颧骨的宽窄与头长的比例来决定的；"用""风"两种头型是由下颌骨的宽窄、开合来决定的。熟悉和掌握头部外形特征的分类，对迅速捕捉人的形象特征具有重要的作用。

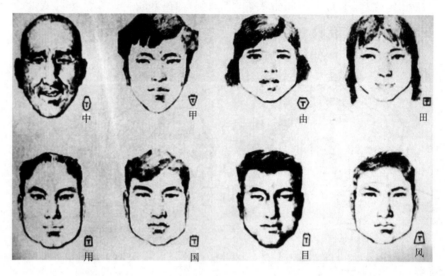

中　　　甲　　　由　　　田

用　　　国　　　目　　　风

图6-3

实践与思考

活动：临摹头部的形体结构图，挑选三张优秀作业发送学习群，师生共同对这些图片进行鉴赏，加深印象。

项目实践总结表		
项目内容		
实践过程		
实践效果		
教师总结		
学生总结		
备注		

任务 6.2　人物头像临摹

目标　人物头像临摹步骤

学时：10 课时

人物头像临摹的方法与步骤可分为：画面构图的安排、五官的定位与刻画、明暗调子的运用、人物神态的展现四个部分。

1. 画面构图的安排

在绘画过程中首先要进行构图，即确定头部在纸上所占面积的大小，然后用铅笔轻轻地定出头部的位置。在人物头像构图这一步中，通常要考虑面部的朝向问题。在写生正面头像时，头部应放在画面中央偏上的位置；进行 3/4 侧面的刻画时，面部所朝方向应留有比后脑距纸边更大的空间。在进行画面构图时，可以用一条或者多条线把对象的基本形勾勒出来。通常情况下，要通过比较和推敲才能找到正确的形体位置，如果一根线不准确，可以在错的线条附近再画一根或者两三根线条，从这些线条中找到更为准确的一根。画面构图是人物头像写生的第一个步骤（图 6-4）。

图 6-4

2. 五官的定位与刻画

人物头像要对五官进行正确的定位与细致的刻画（图 6-5）。

（1）五官的定位。确定形体的外轮廓之后需要对五官进行定位，在这一步骤中，可以运用前期所学的人物头像解剖的知识和五官位置比例的基本规律确定五官的位置。人的头部结构和面部的肌肉是进行人物头像写生最重要的依据。当我们把头部的基本形和五官位置的基准辅助线确定后，再来进一步观察头像，画准头部的骨点、肌肉的基本位置和五官的基本特征。

（2）五官的刻画。在深入刻画五官的过程中，要结合前面所学习的五官结构特征进行表现。

1）眼睛。刻画人物的眼睛时要建立立体化的概念。由于观察角度、人物特征的不同，眼睛会出现不同的透视效果，但两个眼睛的视点必须是一致的。上下眼睑的刻画是眼睛能否立体化的决定因素，而眼珠则要充分考虑光照下的反光效果。

2）鼻子。鼻头由鼻尖和鼻翼两个部分组成。鼻尖像球体，两个鼻翼像半球体。由于鼻底部分处于暗部，鼻底的刻画可以使鼻子的立体感更强烈，但鼻底的反光则是鼻子比较难以刻画的地方，要注意整体性和虚实变化。

图 6-5

3）嘴。嘴的结构形状是由上、下唇的形状决定的。由于嘴巴的活动范围较大，因此变化比较丰富。嘴唇皮肤的固有色较深，可以较好地进行质感表现。上嘴唇多数情况下处于背光处，因此色度较重；下嘴唇处于受光处，清晰度较高，特别是比较丰润的嘴唇，往往有明显的高光。

4）耳朵。耳朵位于头部的侧面，在对耳朵进行细部刻画之前首先要确定耳朵的位置。耳朵的形体结构是一个壳状，整个外轮廓呈 C 字形，上端宽、下端耳坠部分窄，中央是一个凹形的碗状体。表现耳朵时要注意它与脸部侧面的平面关系和自身各部分的结构关系和透视变化。

3. 明暗调子的运用

线条和明暗关系是素描人物头像的主要表现形式，在了解人物头部结构的基础上，深入研究线条与明暗关系对于表现不同人物的形态特征、表情变化有着重要的意义。所以，在学习过程中可以有针对性地加以练习。

明暗关系的表现是头像素描的主要手段。在进行明暗关系塑造前，首先要检查人物头部的基本造型结构和主要特征；待基本形态确定以后，进入深入刻画阶段。深入的过程是一个循序渐进的过程，通常情况下分为以下几步。

图 6-6

（1）把握整体色调。首先确定大的明暗关系，可以用较软性铅笔从最重的暗部画起，把暗部作为一个整体，再从明暗交界线开始往受光面推移着画。在这个过程中，要注意中间色的变化，控制画面明暗关系的协调。此阶段需要强化画面的明暗对比关系（图 6-6）。

（2）刻画局部细节。当画面整体黑白关系明确后，就可以从五官入手，深入塑造局部了。刻画五官可以从描绘鼻子开始，因为鼻子是最突出的形体。然后再去刻画眼、嘴、耳。刻画过程中，应当敏锐地把握对象的形象特征，抓住主要特点重点领会、整体把握。同时要注意反复比较，切不可忽视局部与整体的关系。局部刻画的能力既可决定形体结构的准确性，也可以检验对画面整体效果的把控程度。

4. 人物神态的展现

图 6-7

塑造完局部后可以通过整体观察的方法检查画面效果，要对明暗、结构、透视、神态等进行认真地观察、分析，并适当调整。一幅好的素描头像，不仅能通过生动地刻画细节来较好地表现出对象的生理特征，还要能传达出人物的精神气质，从而使作品更加生动，具有感染力（图 6-7）。

实践与思考

活动 1：归纳头部的造型和构成规律。尝试用画笔表现出这些内容。

活动 2：按照步骤临摹一幅素描人物头像。注意每一步的要点，检查完成的效果。

项目实践总结表	
项目内容	
实践过程	
实践效果	
教师总结	
学生总结	
备注	

任务 6.3　人物头像写生

学时：10 课时

人物头像写生是对单个复杂物的写生。主要内容是表现人物外貌特征，反映人物精神面貌和内心世界。人类有丰富的想象力和创造力，身份、职业、境遇不同，使人们形成千差万别的性格。人物头像写生，要做到形神兼备，首先要求形准，然后才是传神。画得像与不像，关键是能否抓住对象的造型特征，如脸型、五官特点等。作画前应观察、了解对象，增强对对象性格的认识，作画时就不会顾此失彼，也有助于刻画神态。

目标　人物头像写生步骤

人物头像比石膏头像复杂，真人的表情更加丰富，皮肤的质感更加细腻，运动造成的肌肉变化更加微妙。对这些复杂的内容，除了遵循一般的素描表现规律和方法外，必须对头部各部分结构有深入了解，从内

部结构来理解外部变化,这样才能做到生动完整地表现对象。画好人物素描应由易至难、循序渐进。先进行头像练习,再画半身像,最后才是全身像。在写生实践中,运用素描基本原理很重要,但更多的是要在作画过程中不断地体验与感悟。只有持之以恒,才能真正熟练地把握塑造对象。人物头像写生要经过熟悉选定、构图起稿、铺涂明暗、定形刻画、调整结束五个阶段。下面我们分别说明头像写生的步骤。

1. 熟悉选定阶段

人物头像素描比静物素描的作画时间长,反复率高,容易造成"陷入"局部、忘记整体的错误,因此,学习者应该在熟悉过程中,获得对对象的完整印象,这个印象对整体把握全局能起到很大帮助。它包括了解人物个性,帮助把握人物的表情和动态特征;熟悉人物脸型、发型、五官等,帮助把握人物的形象特征;观察分析头像受光后的明暗变化,预先考虑好素描刻画的重点。

在熟悉对象的基础上,学习者还要根据对象的造型特点和训练需要,选定作画角度、作画工具及表现手段。待获得头像的整体印象和做好素描准备工作之后,便可以进入实际的素描作画。

2. 构图起草阶段

人物头像写生的构图较临摹复杂一些,学习者需要凭经验把头像安排在画纸的合适位置(图6-8)。

(1)用直线上下左右简单定位,确定构图的基本位置和头像大的特征。

(2)画出五官和主要结构的正确位置,包括其透视关系。

3. 铺涂明暗阶段

人物头像铺设明暗的顺序中,"铺中间色"很重要。找出大的体块关系,依据光源方向明确明暗对比,先使人物立体起来,将五官的特征初步进行表现(图6-9)。

4. 定形刻画阶段

从五官重点部分入手展开深入表现,要学会由表及里的理解,任何外部的形都受内在的结构影响,明暗表达和用笔不能浮在表面。同时,要整体表现,不能盯在局部死抠,破坏整体效果(图6-10)。

5. 调整结束阶段

在画到这一步时,检查表现关系是否统一,重点是否突出?各部分的质感、肌理感是否达到要求?一定要多比较多修改多调整,满意了才算完成(图6-11)。

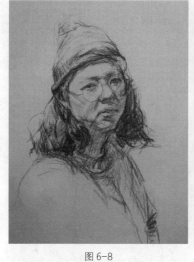

图 6-8 图 6-9

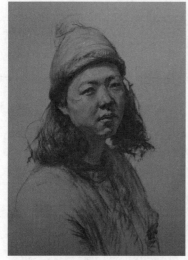

图 6-10 图 6-11

实践与思考

活动 1：引导学生思考如何按照熟悉选定、构图起草、铺涂明暗、定形刻画、调整结束这五个阶段来写生练习。为什么要这样分五个步骤？这样做每一步有什么好处？

活动 2：按照步骤临摹本项目范例图，注意头部基本比例和头部的形体结构，挑选三张优秀作业，发送学习群，师生共同对这些图片进行鉴赏，取长补短、相互学习。

项目实践总结表	
项目内容	
实践过程	
实践效果	
教师总结	
学生总结	
备注	

任务 6.4 人物头像佳作赏析（图6-12~图6-15）

学时：10 课时

图 6-12

图 6-13

图 6-14

图 6-15

实践与思考

活动 1：通过讨论理解情感表现与骨骼、肌肉、形体动势、表情特征、构图、调子之间的关系，对情感表现起到什么样的重要作用。

活动 2：欣赏优秀作品，学习表现构思与技巧。深入思考、临摹出有情感内涵的人物头像作品。教师挑选优秀学生作品，发送学习群，师生共同对这些图片进行鉴赏，取长补短、相互学习。

项目实践总结表		
项目内容		
实践过程		
实践效果		
教师总结		
学生总结		
备注		

项目 7　速写

任务 7.1　速写概述

学时：4 课时

目标 7.1.1　速写的演变和作用

速写，可以理解为一种快速的写生方法。速写的英文即"sketch"，解释为素描、速写、草图、简报、纲要、短文、概述、草拟等。

在 18 世纪之前，速写只是绘画者创作作品之前的草图。之后，才像素描一样成为一种独立的艺术语言，和造型艺术技能基础训练的一种手段。速写在与其他艺术门类相互渗透的同时，也具有独特的审美价值（图 7-1）。

图7-1

速写是近代西方绘画引入我国后被明确界定的一种绘画形式。速写在西方绘画中属于素描范畴，是素描的略图、草图，一般以单色塑造，表达所刻画的形象。在我国的美术教学中，速写是造型艺术基础能力训练的手段，学习速写是为了提高基本的造型能力。因此，形象塑造的准确和简练，表达形式的多样和迅速，是对速写的两个基本要求。

速写因其工具简单，较少受时间地点的限制，以及表达过程快速简洁、概括随意、生动自由，而受到众多美术爱好者的青睐。尽管速写在我国的传播演变过程中，与本应紧密联系的素描时有脱节，但它对于培养造型能力的意义是毋庸置疑的。速写直面生活，作为创作的准备具有其他艺术形式无法代替的作用。具有影响的美术家大都堪称速写高手，特别是人物画家多善速写，他们的许多速写作品，成为广大美术学习者

和爱好者的范本。

近些年来，随着科学技术的不断发展，照相技术更加普及，速写的意义及作用逐渐淡化。在一部分美术工作者的头脑中，速写成了保守、过时的代名词，网络图片和自己拍的照片随手可得。学生们在高考入学前学习速写，也是以应试为目的短期行为。现在，具有探索性、艺术性、研究性的速写作品已非常鲜见。

目标 7.1.2 学习速写的目的和意义

速写是艺术造型的重要形式，我们需要进一步明确它在当代造型艺术的具体作用和意义。只有在了解了速写的具体作用之后，才能制定学习研究的各类方法。这对于当今美术专业的学生具有实际的意义。从长期的美术专业教学和美术创作实践中，可以总结出速写学习的四种目的。

1. 以高考入学为目的

速写对于绘画的初学者来说，是造型训练的重要组成部分。通过画速写，既能提高作画者敏锐概括的观察能力、准确迅速的造型能力、复杂画面的组织能力，也能表现出绘画者的天赋和艺术灵性。各大艺术院校一直都将速写作为入学考试的必考科目。

然而，许多考生为了立竿见影地提高考试成绩，所进行的速写练习普遍带有较强功利性。大多数学生只是在较短的时间内进行强化训练，处在程式化地描摹对象的状态，形象面貌千篇一律，很难把握对象的本质特征，速写本身具有的生动性得不到展现。以应试为目的的速写练习，学习目标肤浅，极易养成不好的习惯，更谈不上有创造性的发挥。

针对这些现象，初学者务必端正对学习的速写动机，从一开始就养成正确的学习习惯。速写无论对于从事造型艺术还是设计艺术的人来说，都会伴随一生。就设计而言，强调创意手段就与速写有着极大的关系；对于绘画专业的人来说，速写更是创作的准备。所以，初学者应树立长远的学习目标，掌握正确的学习方法。

2. 以收集素材为目的

对于美术工作者来说，大都有过这种体会：采风拍的照片很难找出几张对自己的创作直接有用的，只能作为参考。这是因为照片只能将所见到的人物、景物缩小到有限的照片上，许多生动的细节已经无法被感受到了。而速写则不同，画家对于作品的表达基于对描绘对象的感动。而且每一张速写的绘制需要一定的时间，画家可以很认真、细致地观察对象，将最动人的细节深深印在记忆里并描绘出来，即使事隔多年后再翻看原来的速写，也可以迅速回忆起当时的许多情景。而拍摄照片这种

机械的记录就少了许多对创作至关重要的情感因素。所以，反映生活的速写可以根据个人的情趣、爱好来进行，也可在速写旁配以适当的文字记录，这样的速写可以随时随地进行，若干年后，可以从中感受到的许多宝贵的东西（图7-2）。

我们在进行创作时，必须先有目的地收集相关创作素材，除了拍摄一些必要的图片以外，速写也是收集素材的主要手段。这一类速写有明确的计划性和针对性，我们可以先列一个文字提纲，再依据提纲分类进行速写，尽量做到严谨、翔实。

3. 以研究造型为目的

速写的一个主要功能是提高作画者的造型能力，以研究造型为目的速写显然具有了较高层次的意义，如图7-3、图7-4。这类速写不仅是对物象的表达，还是利用这一简便的作画形式探索某一个需要解决的造型问题。如人物的头部、手部及全身的动势等。优秀的画家在画速写的过程中，善于把握从笔底自然流露出来的富于艺术性的形象，并加以发挥。充分利用速写手段来研究物体的造型规律，对于绘画风格的形成具有重要的作用。

图 7-2

图 7-3

图 7-4

4. 以情感抒发为目的

以情感抒发为目的速写是速写的至高境界。速写摆脱了其作为创作素材的附属物地位而获得了独立。画家对主观真实感受的强调以及采用工具、形式的多样性，都远远胜于过去的时代。画家的个性、情感、想象力得到了极大的张扬，速写艺术已变得更加丰富多彩（图7-5）。

现代艺术中，速写逐渐由具象表达进入意象和抽象表达，能够更加直接地实现自身价值。它具有独特的艺术语言和旺盛的生命力，独立于艺术门类之中，是艺术家表达心灵的重要方式，可以直接抒发艺术家情感和思想。

图 7–5

实践与思考

活动 1：简述速写的演变过程。

活动 2：课堂提问：学习速写能达到哪四种目的？（每个学生回答一个目的，并且简要谈一下自己的理解和看法）

在讲评回答的学生的过程中，老师把正确的答案加以引申和扩展，使全班同学对重点知识加深理解。

活动 3：将活动 2 的正确答案书写到笔记本上。

活动 4：课后每人收集一幅自己喜欢的速写作品。

项目实践总结表	
项目内容	
实践过程	
实践效果	
教师总结	
学生总结	
备注	

任务 7.2　速写的形式

学时：4 课时

目标 7.2.1　速写的种类

1. 根据表现方法分类

（1）以线条为主的速写。较简洁。常用铅笔、钢笔、针管笔等各种硬笔进行单线速写。在表现物象的过程中，从结构出发，将物象的形体转折、变化运动，以及质感用概括简练的线条表现出来（图7-6）。

图 7-6

（2）以面（明暗）为主的速写。有体积感。常用较细的线勾勒轮廓，再以简单的块面表现明暗、光影（图7-7）。

（3）线面结合的速写。画面丰富。以体积、光影等造型要素表现，适合表现设计和写生的直观效果，层次丰富、表现力强。这种速写还可

以较充分地描绘物体的结构特点，但是费时较长，可以使用宽线和大块
面提高速度（图7-8）。

图7-7

图7-8

2. 根据表现工具分类

速写表现工具有钢笔（图7-9）、铅笔（图7-10）、毛笔（图7-11）
等，油画、水墨、水彩等也可作为速写工具。

图7-9

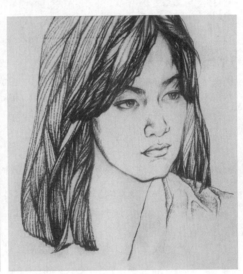

图7-10

图7-11

3. 根据描绘对象分类

根据描绘对象可分为人物（图7-12）、动物（图7-13）、风景
（图7-14）、静物（图7-15）等。

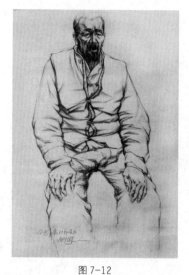

图 7-12

图 7-13

图 7-14

图 7-15

目标 7.2.2　初步认识研究性与表现性速写

根据速写本身的表现特点，可分为研究性速写和表现性速写。

1. 研究性速写

用来收集创作素材，深入研究某个客观物象的形态、结构和运动规律，加深理性认识，应由简到繁地反复研究，为创作作充分准备。研究性速写可以是局部的、零散的，也可以是集中的、整体的；时间上也可长可短（图 7-16）。

2. 表现性速写

画家对描绘对象充满激情和冲动，有强烈的表现欲望，能够赋予画面主观的审美感知，引起观众的审美联想。表现性速写追求画面形式的完美，侧重于对象的整体气势、构图的完整，具有独立的审美价值（图 7-17）。

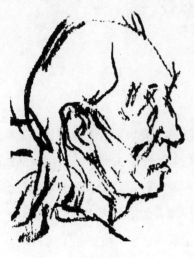

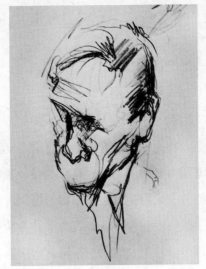

图 7-16 图 7-17

实践与思考

活动 1：任务 7.1 中，教师要求学生挑选一幅自己喜欢的速写作品，现在请大家分析一下作品是以哪种学习目的为主的作品。同学们展示并讲解过自己挑选的速写作品后，会发现作品所描绘的内容（对象）、使用的工具，作品的风格等，千姿百态。

活动 2：要求同学们用不同的工具，铅笔、钢笔等，尝试练习以线条为主、以面（明暗）为主、线面结合等方法，描绘不同对象。教师巡回辅导。

项目实践总结表		
项目内容		
实践过程		
实践效果		
教师总结		
学生总结		
备注		

任务 7.3 速写的重点内容

学时：10 课时

目标 7.3.1 人物速写

人物速写所描绘的对象常常是动态的，要求画者不但要具备较高的造型能力和整体意识，还要具备敏锐的动态感受力和熟练运用解剖知识的能力。人物速写要和素描造型训练同时进行，同时也是主要的造型训练手段。现在有些教育机构从儿童阶段就开始培养人物速写的能力，也有许多学习美术的同学在没有接触素描训练之前，就开始了速写练习。

动态速写与静态速写有很大不同，在随时变化的对象中，你无法用反复观察的方法捕捉对象，也无法用事先设定好的结果表现对象，动态速写主要依靠在对象动作变化过程中对动态的迅速"选定"和抓住感受、强化记忆。

"选定"是动态速写特有的技术，指画者对活动对象瞬间动作的特定选择，也就是面对自由活动的对象，在其一系列动作中选择最有造型特点的动态。速写动作的选定一般符合两个条件：一是要有"造型性"；二是要有美感，两个条件缺一不可。比如，表现一个舞蹈动作时，要选定最能体现速度、力量和美感的动态，也就是肢体伸展度最大，手臂、腰身、下肢摆动幅度最大的动作。或者选定某一最能体现舞蹈风格的动作来描绘，例如通过风格各异的服装来体现特征（图7-18、图7-19）。

图 7-18 图 7-19

对选定动态的感受和记忆也是非常重要的，这是个一次性过程，而不像素描那样可以多次反复地进行修改和刻画。这种一次性记忆必须是感受性的，否则我们所画出的动作就会流于公式化、概念化。只有凭借

对特定动作的感受力，再辅之对人体解剖知识的了解，我们才有可能画出快速地奔跑和悠闲地慢跑之间的区别。在实际训练中，我们仅依靠瞬间的观察来完成一幅特定动态速写是很困难的，必须将对这个特定动作的一般性经验和相关知识作为补充，才能完整地完成作品。

1. 人物动态速写的作画步骤

（1）认真观察动态对象，集中精神，完整地感受动态特征。选定最吸引自己的、最具代表性的动态。

（2）从整体出发，迅速画出主要动态线和动态辅助线。

（3）凭观察或记忆画出体积关系。

（4）迅速画出表现动势的衣纹。

（5）凭观察和解剖知识填补细节。

（6）按照画面结构要求，调整形式节奏。

（7）刻画头部等重点部位，完成作品。

2. 全身人物速写的作画步骤

（1）确定人物在画面上的位置，画出大轮廓以及基本比例（图 7-20）。

（2）画出人物各部分的基本形，找出大的衣纹转折关系，定出五官位置及手脚的基本形状（图 7-21）。

（3）用肯定的线条，逐步描绘人物的各个部位，注意用笔要流畅，虚实要得当（图 7-22）。

（4）调整画面，强调重点。五官、手、脚要适当刻画，结构转折处要着重强调，使画面完整（图 7-23）。

图 7-20 图 7-21 图 7-22 图 7-23

实践与思考

活动1：请同学们回答一下人物动态速写都有哪些步骤？同学回答时，其他同学补充不完整的答案或者纠正不正确的答案。

活动2：教师示范。以班级同学为模特示范一张人物速写，讲解观察、构图、用笔及深入刻画、画面调整等步骤要点。

活动3：临摹一张人物速写。

活动4：一周时间的写生练习。

项目实践总结表	
项目内容	
实践过程	
实践效果	
教师总结	
学生总结	
备注	

目标7.3.2 风景速写

1. 风景速写的方法步骤

（1）取景。风景速写的取景，是至关重要的一步，是艺术创作的重要组成部分，其道理与摄影师取景相同。取景角度的优劣关系到画面效果的成败。最佳角度，也就是说最佳的取景，一般具有两个特点：一是有利于突出所画对象的主要特征；二是有利于突出画面的透视效果。风景写生过程中，往往运用增减、挪移的方法使画面漂亮。因为，自然界中不会总有符合绘画审美要求的现成景色。初学者可以制作一个取景框（也可以用两手虎口相对，拇指和食指组合成一个"方框"来代替），用它帮助观察和选景，可以明确地选出理想的角度，形成完整的构图。

确定所画对象（即确定画面内容和主体）要根据自己的爱好和感受，选择自己最想画的那部分景色。一定要克服不注意观察，缺乏感受，坐下就画的盲目性。风景速写练习，可以既学习表现技法又提高审美能力。

角度确定后，要确定视平线在画面中的位置。随着视平线在画面上的上下移动，可以形成平视构图、俯视构图和仰视构图。一般情况下，地面漂亮视平线上移，天空漂亮视平线下移，构图的角度不同，画面的效果和气氛也不相同。

确定角度和透视形式，是落笔作画前的构思阶段，构思充分是画好风景画的根本保证。

（2）构图。首先要安排视线的位置和主要形象的轮廓。为了集中反映主要形象，可以把某些次要形象省去，或在合理的范围之内改变它们的位置，使构图更加理想、主要形象更加突出。

风景速写比其他形式更能培养和体现学生的构图能力。多画风景速写，可以对不同的构图形式、不同的对比因素和不同的形式美感产生更深刻的认识与理解。

（3）刻画。风景速写刻画的重点是画面中的主要形象，如果画面中有近景、中景和远景，那么，近景即是要重点刻画的主要形象，中景次之，远景再次。中景和远景应起到衬托近景和气氛的作用。

要画好主要形象，首先要仔细观察其形态，认识其特征，力争做到心中有数。例如画山，首先要观察山的高低远近，以及山峰间的沟谷结构，还要注意是石质山还是土质山等质感特点，方可画得简练扼要、准确生动。又如画树，首先要把握树干的基本造型姿态，其次是把握树枝的生长位置和方向，再次是把握树叶的形态、疏密和生长规律，这三者决定着树的形象。不同的树种有不同的结构和生长规律，明确这些不同点，就可以画准不同种类及不同季节的树。描绘山川和树木，主要是学会概括和提炼。再如画建筑，建筑形式多种多样，包括亭、台、楼、阁等，由于用途不同、材料不同，它们的构造特点也各不相同（图 7-24）。当然，它们有着均衡稳定的共同特点。若把建筑的基本结构画错，便会失去应有的美感；把透视画错就会歪曲其形象特征。风景速写的表现技法多种多样，可根据景色的不同采用不同的技法；但无论采用什么技法，速写都应一气呵成，或由前到后、或由主到次一遍画完。

2. 风景速写的基本表现技法

一是勾线法。近似中国画的白描画法。画面的色调层次用线条的疏密体现，一般只重形象本身的结构组成关系，不重其明暗变化，适合表现明媚秀丽的景色与情调。用钢笔画这种速写，线条清晰，效果更好（图 7-25）。

二是水墨画法。利用墨色的干湿浓淡、虚实相间，适合表现云雾缭绕的气氛和空间宽广深远的景色。这种画法可使速写充满含蓄、神秘的意境（图7-26）。

图7-24

图7-25

图7-26

三是线条和色调并重的画法。这种画法，线条有轻有重、有粗有细、有刚有柔，形成深浅层次和明暗韵味，可以反映不同形象的质感、美感及作者的激情。这种速写的特点是生动活泼，体现整体气氛而不拘泥于形象的某些细节，适于表现层次丰富的、热闹的、富于动感的景物，如图 7-27 所示。

图 7-27

风景速写要准确，但更要体现生动性和意境美，不能只追求严谨，使画面概念化、机械化。例如画一座楼房，如果像画建筑图那样用尺子打格，即使准确合理，但毫无生气，缺乏艺术性。

实践与思考

活动 1：风景速写的方法步骤有哪些?

活动 2：临摹风景速写，本节课每人一张。

活动 3：教师示范。带领学生在校园进行风景速写写生，示范过程中主要讲解选景、构图和远、中、近景的安排和主要景物的刻画。要重点讲解主要景物的个体特征，针对个体特征考虑采用哪一种绘画方法。

活动 4：一周时间的写生练习。

项目实践总结表		
项目内容		
实践过程		
实践效果		
教师总结		
学生总结		
备注		

任务 7.4　速写佳作欣赏

学时：10 课时

图 7-28 以线面结合，通过不同的技法，在画面上形成黑白、浓淡、虚实的变化。

图 7-29 用线柔美，颇有古意。这种表现方法很好地描绘出了静谧自然的田园风貌。

图 7-28

图 7-29

图 7-30 描绘的是山村景色，用笔干脆利落，线条直挺概括，较好地表现出了石材房屋的坚硬质感。

图 7-31 是黄胄的速写作品。画面中描绘的人物和动物，用笔熟练流畅、概括简洁，人物表情生动传神。这种纯熟的技法就是通过长期勤奋的反复练习获得的。

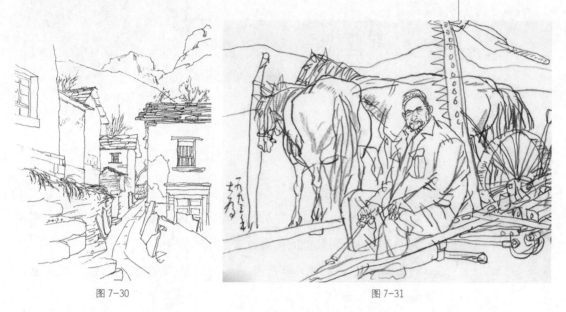

图 7-30 图 7-31

优秀的速写作品本身就是一幅完整的美术作品。图 7-32 这幅黄胄的作品中，人物众多，性别年龄各异，大家怀着喜悦的心情欢聚在一起，或许是庆祝丰收、或许是欢度节日。画面丰富饱满、技法纯熟、用笔流畅，人物神态表情生动自然，有极强的视觉感染力。

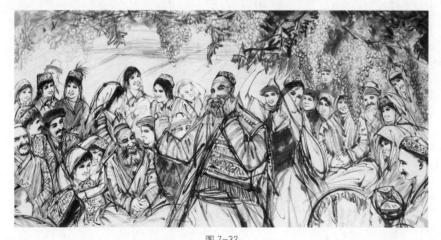

图 7-32

图 7-33 这幅作品用笔特征十分明显，体现了作者个性鲜明的绘画技法，生活气息非常浓厚。

运用明暗方法可以将人物速写刻画更加深入，面部结构、表情丰富，服饰质感明显，同时，也能突出整个画面的厚重感（图 7-34）。

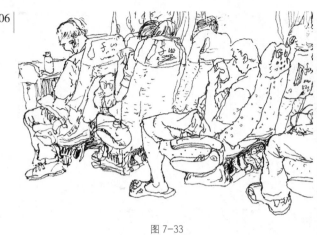

图 7-33

图 7-34

实践与思考

活动 1：请同学们欣赏人物、风景等不同风格的速写习作。提高审美意识，促进速写技能的提高。

活动 2：让每位同学选择一幅自己欣赏的速写作品，在课堂上讲解。

项目实践总结表		
项目内容		
实践过程		
实践效果		
教师总结		
学生总结		
备注		

下篇 色彩

项目 8　色彩概述

在复杂的自然气象中，色彩现象是客观存在而又变化万千的一种奇特景象。色彩现象是从自然气象中抽象出来的一个独具特色的色彩世界，这个色彩世界的迷人魅力，吸引着人们不断地去研究和发现，从而使色彩学成为一门重要学科。

人类运用色彩的历史源远流长，在人类物质生活和精神生活发展的过程中，人们通过观察并且依靠丰富的想象力创造出极富魅力的色彩作品。早在远古时期，人类就已经学会使用色彩，他们把颜料涂抹到面部或躯干用来装饰身体，还会用一些醒目的颜色，如黑色、红色、褐色等颜料绘制壁画用以记录当时的生活、祭祀等场面，给人们研究早期人类文明留下了珍贵的史料。世界上最早的彩绘作品是位于西班牙境内的阿尔塔米拉岩画，它是距今 11000—17000 年的旧石器时代晚期的古人绘画遗迹。阿尔塔米拉洞窟壁画色彩浓重、形象生动，刻画了原始人熟悉的各种动物形象，这些史前彩色壁画至今仍然以其高超的画技和野性的原始生命力令人惊叹（图 8-1）。

3—4 世纪，西方国家的人们已经具有丰富的色彩表现力，代表作品是拜占庭教堂彩色玻璃镶嵌艺术。光线透过教堂窗户的彩色玻璃，获得神奇的色光变化，这种色光作用于人的视觉，就出现了神秘、梦幻般的色彩。欧洲文艺复兴以后，画家们对光影产生了浓厚的兴趣，绘画作品中出现了明暗与色阶的推移，但是作品的基调主要还是以暖棕、褐色为主，这个阶段的代表画家是意大利的达·芬奇（图 8-2）。对色彩的研究必须要以光学的产生和发展作为基础。17 世纪中后期，英国物理

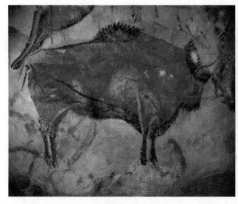

图 8-1

图 8-2

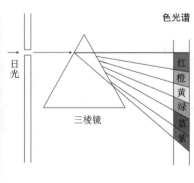

图 8-3

学家牛顿发现了六色光谱之后，人们才知道太阳光是由六种可见光谱色混合而成的（图 8-3）；随后英国科学家布里略发现了红、黄、蓝三原色，修正了牛顿的光谱学说；而后德国作家歌德提出了色彩与生理、心理的关系，又提出了色彩的冷暖和明暗关系学说，为色彩学的发展做出了巨大贡献，是研究色彩的鼻祖之一。19 世纪，印象派画家开始觉悟到绘画中存在着一个独立要素，它有着自己的规律，这一要素就是色彩。印象派画家按照色彩的自身法则来表现自然规律，这种探索色彩的实践活动带来了整个艺术观的重大改变，使色彩这门学科得到了飞速发展。

随着现代科学的进步，经过不断的努力与探讨，人们逐渐深化着对色彩的认识和运用，逐步形成现在比较完善的色彩学体系。色彩是美术基础教学不可或缺的重要环节，是绘画和艺术设计基础教学的重点之一，是专业基础必修课。我们在学习色彩这门课程的过程中需要用科学的知识去认识色彩的产生、色彩的性质与种类、色彩的变化规律，以及色彩给人们造成的种种生理与心理影响等，这些理论知识都要活学活用，自如地应用于绘画实践及艺术设计部分，这是我们学习色彩这门课程应该达到的教学要求。

任务 8.1　色彩的产生

学时：2 课时

我们生活在美丽的色彩世界里，自然界的奇妙美景给我们带来了愉悦的视觉享受。色的来源是光，黑暗中我们的眼睛什么也看不到，如果有光线照明，光线照到哪里，哪里就可以看到物象和色彩了。正是因为光的照射使得美丽的色彩呈现在我们眼前，所以，人们根据视觉经验得出来一个朴素又重要的结论：没有光线就没有色彩，这就是色彩的物理学现象。色彩是一种涉及光、物体与视觉的综合现象，色彩的产生是光对人的视觉和大脑发生作用的结果，是一种视知觉。由此可见，要通过光、眼、神经系统等才能看到色彩。光的出现是因为有光源，人们把能发光的物体叫光源。我们常见的光源有两种：一是自然光，一是人造光。自然光即太阳光，它又分为直射光和折射光，晴天时阳光直接照射出来的光为直射光，阴天时的光线及不朝阳室内的光属于折射光。人造光又分为燃烧光和热（电）能转换光。蜡烛光、煤油灯光、炉火光等都属于燃烧光，灯光、激光等都属于转换光。这些各具魅力的光源都曾在

绘画作品中被画家们用画笔精彩表现过。

色彩产生于光波，光波是一种特殊的电磁波，可见光是电磁波中人眼可以看到的部分。我们平时能感知到的电磁波波长范围在 380~780 毫微米，这段波长叫可见光谱。真正揭开色光之谜的是英国科学家牛顿。1676 年，牛顿通过玻璃三棱镜将太阳光分离为红、橙、黄、绿、蓝、紫六种色光，这六种色光按顺序一色紧挨一色排列，而且这六种色光通过三棱镜还能被还原成白光，这六色光就是我们常说的太阳光谱。色光的波长不同，它们的反射率也不同。研究发现：红色光波最长，反射率最小，依次是橙、黄、绿、蓝、紫，其中紫色光波最短，反射率最大；在黑、白、灰中，白色光波最短，反射率最大，黑色光波最长，反射率最小。我们感觉到夏天外出穿黑色衣服比穿白色衣服更热，这是有科学依据的。

光谱色的波长范围如表 8-1 所示：

表 8-1

色彩	波长（毫微米）
红	650~780
橙	590~640
黄	550~580
绿	490~530
蓝	440~480
紫	380~430

物象之所以呈现不同的颜色，是由于不同物体的表面对色光具有不同的吸收和反射作用，使得我们的眼睛看到各种不同的颜色。一只红色的瓷瓶看上去是红色的，是因为它吸收了光的其他所有色彩，而仅仅反射了红色。如果一只瓷瓶反射了全部色光颜色，那么它看起来就是白色的；而如果它吸收了所有的色光颜色，那它就是黑色的。光、眼、物三者之间的关系构成了色彩研究和色彩学的基本内容，同时也是色彩实践的理论依据与基础。

实践与思考

活动 1：简述光与色彩的关系。

活动 2：常见的光源有哪几种？

活动 3：简述色彩学的发展过程。

活动 4：查找一些资料，了解一下哪些科学家曾对色彩学的发展做出过巨大贡献。

项目实践总结表		
项目内容		
实践过程		
实践效果		
教师总结		
学生总结		
备注		

任务 8.2　色彩感觉的培养

学时：2 课时

色彩感觉是色彩通过人的视觉引起的反应。色彩感觉对于写生绘画非常重要，学习绘画的人必须具备敏锐的色彩感觉和辨别色彩的能力，否则绘画就无从下手。不是每个人的色彩感觉都是天生的，大部分人的色彩感觉都是通过训练来培养和提高的。那么该如何培养色彩感觉呢？学生们需要掌握以下几点。

目标 8.2.1　掌握色彩基础知识

色彩是视觉艺术的重要语言之一，也是绘画学中的重要学科，学绘画就一定要学色彩。绘画色彩的表现系统大致可分为四种：一是追求真实立体感的条件色表现系统；二是追求平面感的装饰色表现系统；三是追求主观感受的表现色系统；四是追求抽象语言的抽象色表现系统。现

阶段国内中等职业技术学校的绘画色彩教学是以条件色表现系统作为主要的色彩训练手段，它和西方绘画系统是一脉相承的，其教学目的是让初学者学会观察、了解色彩变化的基本规律，掌握绘画色彩的基本原理、基础知识以及基本技法，具有对物象的形体、结构、色彩、空间及虚实进行真实表现的能力。因此，掌握色彩基础知识对于学习绘画的人来说是必须的，是绘画初学者学会运用色彩规律和使用色彩语言来表达自己审美感受的必经之路。

目标 8.2.2　培养正确的观察方法

绘画的学习并不是先学习技法与技巧，而是从培养观察能力入手，也就是说，首先要把自己的眼睛变成一位画者的眼睛，有了观察到美的眼力再逐步提高自己动手绘画的能力。眼界高了，"动"起手来才能事半功倍。写生绘画中常见的观察方法有两种：一是局部观察法。即在绘画过程中只顾盯着物体的一个局部去观察、分析色彩，看白画白、看黑画黑，照搬局部色彩完成绘画。这样的观察方法导致画面完成以后往往达不到预期效果，画面看起来颜色生硬、色彩关系不协调、明暗关系混乱、视觉效果不舒适，难以给人愉快的视觉享受，所以，这种局部观察方法是错误的。初学者不能靠"死盯"来画画，应尽力避免自己陷入局部观察法。二是整体观察法。即从整体着眼，彼此关照，既要注意画面的大气氛，先把握住画面的整体色调，确定画面是暖调子、冷调子还是中间色调，还要在此基础上去观察各个局部色彩与总体色调的关系，把相同或接近的颜色反复比较，找出色差，然后再归纳调出，让局部色彩服从画面的整体色调，就能把握住画面的整体效果，这才是正确的色彩观察方法。整体观察法可以在适当的时候随时进行练习，比如我们外出时，可以对路上见到的一些感兴趣的景色与场景，如不同风格的建筑物，认真观察比较，分辨不同建筑物的色彩倾向，受光部位和背光部位的冷暖差异及对比关系等，默想这些不同的颜色如何调配，继而将这些颜色运用到画面加以验证。

绘画过程中，当长时间观察感觉自己累了，色彩感觉迟钝了，可以活动一下，望望远处，变换一下视觉习惯，这样会重新对眼前的色彩感受敏感起来，就能继续作画了。色彩的获得应从整体着眼，逐步深入到局部和细节，然后再在局部与整体的效果中检验与修正，使细节服从局部，局部服从整体。

目标 8.2.3　学习、分析、临摹优秀作品

　　优秀的美术作品在造型、色调、情感的表现上要有独到之处，通过研究不同的色彩表现形式，拿来借鉴和运用优秀作品的精华之处，掌握造型艺术的法则和规律，对于提高初学者的艺术修养和审美能力是十分重要的。实际上，在学习绘画的过程中一直都包含着临摹的内容，临摹是学习绘画的传统方法之一。临摹优秀范画的目的是从中学习表现技法，感悟色彩魅力，提高自己的审美能力。动手临摹前要对作品进行了解、分析，带着问题从理解入手，首先分析画面的大色调，确定画面是冷色调还是暖色调，再从明度与色彩下手找到画面颜色的最深处与最亮处，色彩哪里鲜艳、哪里灰暗等，再考虑如何用笔、如何调色、如何组织画面，做到胸有成竹而后下笔。小到如何调色、如何用笔，大到如何组织画面色调、表现画家情感，都可以在临摹过程中有所体会并学到自己欠缺的知识。多比较、多看、多临摹是初学者快速掌握绘画知识与绘画技能的最有效捷径，适量临摹优秀作品是掌握绘画表现技法和迅速提高绘画水平的必要手段。

　　色彩感觉的培养不是一天两天的事，是一个长期的过程，想要一蹴而就是不可能的。很多高中及中专阶段学画画的学生总是觉得只要学会具体的绘画技法就行了，只要多画多练，迅速提高基本功，考上一个满意的大学就行了，却忽略了绘画理论的学习、色彩感觉的培养以及方法上的总结。这种学习方法短期看来，效果显著、进步神速，长期看来，基础知识没打牢的快餐式教育方法却无异于拔苗助长，得不偿失。当学生学到一定程度时，绘画就会出现停步不前，难以寸进的困境。可见，真正要提高绘画水平必须要提高色彩感受能力，必须培养良好的色彩感觉，克服习惯性的固有概念，认真比较分析，主动学习。只学会具体的绘画技法是远远不够的，除了掌握色彩的理论知识，把握色彩的基本规律以外，还要有正确的观察方法，并且持之以恒地培养敏锐的色彩观察能力，只有多接触优秀作品，从中汲取营养，才能不断提高绘画水平，增强自己的色彩感觉和审美修养。

实践与思考

　　活动 1：了解色彩感觉培养的重要性，谈谈如何培养色彩感觉。

　　活动 2：掌握整体观察法。

　　活动 3：理解临摹优秀作品的必要性。

项目实践总结表		
项目内容		
实践过程		
实践效果		
教师总结		
学生总结		
备注		

任务 8.3　色彩绘画常见画种的特性及技法

学时：10 课时

常见的色彩绘画根据使用材料的不同分为水彩画、水粉画、油画三种。目前中职学校和高中阶段学生的色彩绘画训练课基本上都是选用水粉画进行教学，这是因为水粉画颜料有很强的色彩表现力。它既能表现出接近水彩画轻松、明快、润泽的艺术效果，又能画出接近油画艺术效果的厚重、艳丽、丰富多变的色彩调子。而在表现形式、表现技法上水粉画又和水彩画，油画有共同点和相通之处，易于掌握。单从色彩的基础训练而言，水粉画能练习的造型能力与色彩关系及表现技法已足够满足中学阶段学生使用。水粉颜料的应用范围十分广泛，除了应用于绘画专业之外，它还是工艺美术专业广告设计、平面设计、室内设计等专业色彩训练的主要材料。另外，水粉颜料清洗方便、价格便宜、易于携带，这也是水粉画颜料和水粉画受欢迎的原因之一。

目标 8.3.1　水彩画

水彩画是以水为媒介，用一种水溶性胶质颜料绘制而成的画，它的画面效果透明、湿润、轻灵，这是水彩画有别于其他画种最重要的特点。水彩画具有独特的艺术魅力，是广受人们喜爱的一个世界性画种，这使得它在世界画坛占据着一席之地，在西方国家的地位可以与油画相提并论，如图 8-4 所示的美国画家萨金特的作品。

1. 水彩画使用的工具材料

（1）水彩笔。水彩画一般使用狼毫笔、羊毫笔、底纹笔等，不同的笔能产生不同的画面效果，作画时可以根据画面需要选择不同的画笔来表现。

（2）画纸。水彩画需要使用专门生产的水彩纸，其纸质洁白、厚实、耐擦洗、吸水性强。

（3）水彩颜料。水彩画专用的水彩颜料，其质透明，不含粉质，画在纸上能显现色层。常用的有 12 色、18 色、24 色等盒装软管颜料或固体盒装水彩颜料。

（4）其他工具：调色盒、水桶、海绵等。

2. 水彩画的特性

水彩画不同于其他画种的最大特征在于画面中的"水"的运用。水彩画以水为调色媒介，调和水彩颜料在水彩纸上作画，水与色在纸上相互交织、渗透、流动形成了许多偶然的艺术效果，使水彩画产生了特殊的美感和趣味性。水彩画中最难掌握的就是水分的运用和控制，水分用得好，画面效果就成功了一半，水分用不好，就画不出水彩画独特的自然洒脱、酣畅淋漓的韵味，也就很难取得好的视觉效果。画水彩画时，要仔细观察纸面干湿，根据画面需求，控制水分的量、掌握水分蒸发的时间、空气的干湿度和画纸的吸水程度，这些都是画好水彩画的重要因素。

水彩画用水量多，相应的用色量就少，颜色的深浅与明度基本上依靠水分的多少来控制。画浅色时多加水分来调亮颜色，而高光及白色要在画画初始阶段就要有计划地预留出来。水彩颜料本身就是透明的，适当地叠加可以获得丰富多变的色彩效果。在水与色的共同作用下，透明水色在纸面上留下微妙的肌理变化，呈现出种种意趣，构成了水彩画独特的艺术语言。

3. 水彩画的基本技法

水彩画明快、通透、流动的韵律美令很多人喜欢，作为色彩写生的一个独立画种，它的技法表现是多样的。其常用的基本表现技法可归为两种：一是干画法，一是湿画法，不同的技法会产生不同的艺术效果。

（1）干画法。干画法是水彩画的基本技法，指的是在干的画纸上绘画着色，或在第一遍色完全干透后通过平涂、叠加画第二遍色的方法。这种画法用水较少，色彩处理时需谨慎，上色时要考虑到第二遍色画过之后画面呈现的色彩效果及色彩的冷暖变化。干画法可以一笔一笔摆放笔触，也可以小片涂色，这种画法非常适合深入地刻画物体，处理细节

表现质感，可以展现出丰富的画面效果，如图 8-5 所示的美国画家霍默的作品。

（2）湿画法。湿画法是指在湿润的纸面上趁湿上色，利用水的流动、渗透、沁润使水与色互相渗透，使色与色之间相互融合出现柔和、滋润的画面效果，如图 8-6 所示的美国画家霍默的作品。

湿画法的具体技法有渗接、湿叠和晕染等。

1）渗接法。在湿润的纸上或底色上趁着颜色未干时衔接另一个颜色，使临近的两个色彩互相渗透、自然连接，色与色之间的相互渗化形成水色交融的画面效果。渗接法适合表现画面中暗部虚的地方，柔软的物体或表现风景画中远处的山水，也常常用于画第一遍色。

2）湿叠法。在未干的颜色上接着叠加第二遍色，这种画法既可以将浅色叠加在重色上，也可以把重色叠加在浅色上。如果在叠加色彩的过程中移动、倾斜画板使水、色流动起来，还可以获得意想不到的肌理效果，出现水彩画特有的色渍效果。

3）晕染法。将画纸用水浸湿后，根据画面需要确定晕染的时间，酣畅淋漓的画面效果需要纸面湿润些，含蓄柔和的画面需要纸面水分挥发一段时间后再画。

水彩画要求画者充分掌握干画法和湿画法，做到画前心中有数，画中有条不紊，控制好水与色，才能表现出水彩画的笔致情趣与审美内涵。

图 8-4 　　　　　　　　图 8-5 　　　　　　　　图 8-6

实践与思考

活动 1. 掌握水彩画的特性，了解"水"在水彩画中的运用。

活动 2. 简述水彩画的基本技法。

活动 3. 查找资料，挑选自己喜欢的三张水彩作品并讲一讲喜欢它的原因。

项目实践总结表	
项目内容	
实践过程	
实践效果	
教师总结	
学生总结	
备注	

目标 8.3.2　油画

油画是用专用的植物油如亚麻籽油、核桃油等调和颜料，用松节油等做稀释剂在亚麻布制成的画布上或经过处理的纸板上进行绘画创作的一个独特画种。油画颜料不透明，覆盖力强，可厚涂，色料稳定性强，干后不会变色，即使多种颜色调和也不会浑浊变脏，可以调和出层次丰富的各种色彩，深受画家们的喜爱。如图 8-7 拉斐尔的作品《草地上的圣母》。

1. 油画使用的工具材料

（1）画笔。一般用扁头油画笔或者扇形油画笔。油画笔在调色过程中不能水洗，所以作画时要准备各种型号的画笔，数量要够。每次用完画笔要清洗干净，用纸包好笔头，这样能延长笔的使用寿命。

（2）画布。油画不是画在普通纸上的，它使用的是亚麻布制成的画布或者是经过特殊处理的棉布、厚纸板或木板，但效果均不如亚麻画布。

（3）油画颜料。使用油画专用颜料，罐装、管装都有，种类繁多，价格各异。好的油画颜料色彩纯正，保存时间长。

（4）调色油。调色油是油画绘画过程中使用的溶液，一般常用的有松节油、亚麻油、速干油、上光油等。不同的调色油使用的方法不同。

（5）其他：调色板、擦笔纸等。

2. 油画的特性

油画是一种表现力极强、绘画手法丰富多样的画种。油画与水彩画、水粉画最大的不同之处在于油画颜料是以油为媒介来调和颜料，而

不是用水做媒介。这也就决定了普通的纸张不能用来作画了，画油画需要特殊处理过的画布或纸张。油画使用的调色油一般选用亚麻油、松节油这类要么附着力强，要么有光泽能速干的，能够最有效地稀释颜料。

白色颜料是油画中最常用、消耗量最大的颜色。油画白色中的钛白具有很强的覆盖力，其透明度低，易变黄但是干得快；锌白的覆盖力较差、透明度高但耐光照、不变黄，这两种白色颜料油画家们常常混合使用。

油画自 15 世纪形成一个独立的画种以来，经过无数画家的创作与实践，不断对绘画材料加以改良，最终积淀形成了油画特有的肌理效果与自身独特的艺术表现力，这才使得油画从众多的绘画学派及流派中脱颖而出迅速成为西方国家最主要的画种。

3. 油画的基本技法

（1）直接画法。直接画法也叫直接着色法，即在画布上画出形体轮廓后凭借画面构思和色彩感觉在画布上直接铺设颜色，基本上一次画完的画法。这种画法用色比较浓厚，颜色调和次数少，色彩饱和度高，笔触清晰，肌理明显，是 19 世纪法国印象派的绘画技法如图 8-8 马奈的作品。直接画法作画程序随意自由，需要什么色彩就直接画什么色彩，能更直观地表达画家当时的情绪与感受，现在大部分画家都采用这种画法。直接画法特别适合初学者，便于训练敏锐的色彩感受能力和深入作画的能力，并获得最基本的色彩和造型的能力，它是现在美术院校主要的教学技法之一。直接画法应避免长时间地在同一个位置上反复涂抹修改，否则画面会吸油变色，颜色变灰，失去光泽感。

（2）间接画法。间接画法也叫多层次着色法，作画时先用单色画出形体大貌，待干透后再用颜色层层罩染，进行多层次描绘。由于每层的颜色都比较稀薄，下层的颜色会隐隐约约地透出来，与上层的颜色透叠出微妙而又富于变化的色调，显示出色彩的丰富意韵与肌理。间接画法采用的是古典传统的绘画技法，注重作画程序，需反复多次才能完成，每一遍色都要等上一遍色层彻底干透后才能继续画下一遍色。古典主义画家安格尔画人物时，每完成第一遍颜色后，要隔十天才能再继续画，如图 8-9 所示。间接画法便于处理复杂而精细的形体关系，准确表现物体的质感，可以将细节刻画得十分精细，尤其是人物肌肤细腻的色彩变化，能够保持很好的绘画效果。间接画法的缺点是绘画创作过程太长，色域比较窄，技法难度较大，需要绘画者具备一定的造型与色彩基本功。

作为一种艺术语言，油画技法的作用在于将色彩、明暗、构图、质感、肌理、空间等造型因素综合表现出来，而油画材料的优越性能为油

画技法的表现提供了充分的可能。油画的绘画过程就是画家熟练运用绘画技巧、驾驭油画材料表达艺术思想、形成艺术形象的一个创作过程。成功的油画作品既表达了创作者的思想情感，又展示了油画语言独特的绘画美。

图 8-7 图 8-8 图 8-9

实践与思考

活动 1. 掌握油画的特性，描述油画与水彩画的不同。

活动 2. 简述油画的基本技法。

活动 3. 查找资料，了解法国画家安格尔并试述其艺术成就。

项目实践总结表	
项目内容	
实践过程	
实践效果	
教师总结	
学生总结	
备注	

目标8.3.3 水粉画

1. 水粉画使用的工具材料

（1）水粉色颜料。水粉颜色常见的有圆盒装和铝管装的，还有成套的果冻水粉画颜料。圆盒装的颜料量大、耐用，适合平时训练；铝管装的颜料容量小些，便于携带，是考试或户外写生的理想选择；果冻水粉颜料颜色丰富多样，调色简便。水粉颜色是由颜料色粉与其他物质按照一定比例混合调制而成的一种水溶性颜料，相对来说比较好清洗。初学者需要准备的常用颜料最少为24色，36色或48色更好。大家可以挑选口碑好的品牌选购，这样颜料的纯度、覆盖力都相对好些，方便调出满意的颜色。我们需要购买的基本颜色有：白、柠檬黄、中黄、土黄、橘黄、朱红、大红、深红、玫瑰红、赭石、熟褐、粉绿、草绿、翠绿、橄榄绿、深绿、湖蓝、钴蓝、群青、普兰、青莲、紫罗兰、黑、灰等。

水粉颜料盛入调色盒的排列是有讲究的，一般是由白色开始依次按色彩的色相和明度从浅色到深色、从暖色到冷色排列。如表8-2所示。

表8-2

白	土黄	大红	赭石	草绿	深绿	群青	青莲
柠檬黄	橘黄	深红	熟褐	翠绿	湖蓝	普兰	灰
中黄	朱红	玫瑰红	粉绿	橄榄绿	钴蓝	紫罗兰	黑

（2）水粉画笔一套。水粉画笔按照笔锋的材质一般分为狼毫、羊毫、尼龙三大类，各种笔的性能不同，所表现出来的笔触效果和画面肌理感觉也不同。狼毫笔笔锋表面颜色为黄色或红棕色，有光泽，腰部粗壮、根部稍细，购买时首选扁型方头笔，笔锋稍短，富有弹性，含水性好者为佳，这种笔笔触锐利，画画时可薄涂可厚画。羊毫笔笔锋为白色，用白山羊毛制成，羊毫笔笔锋较软，含水量大，笔触柔和，适合薄画和湿画法。尼龙笔是用极细的尼龙纤维做成的笔，这种笔吸水性差，笔触较生硬，但容易塑造体块效果。水粉画笔全套为12支，初学者学习色彩更适合用狼毫笔或羊豪笔，购买时选单号或双号，买6支即可。

（3）调色盒。调色盒也叫颜料盒，是画水粉画的必备工具。塑料调色盒有大小几种规格，常见的为24、36或48格塑料制品，一般为白色掀盖式的，盒子里面划分成若干小方格，盛放颜料较多，画水粉很合适。大家可以根据自己买的颜色多少选择合适的调色盒。

（4）调色板。调色板是绘画时用来调和颜料的画具。水粉用调色板

一般是椭圆形的白色塑料制品，大而轻，画画很适宜。

（5）水粉纸或水彩纸。水粉纸、水彩纸、素描纸都可以用来作色彩绘画练习，用不同的纸作画感觉是不一样的，其中水彩纸效果最佳，其次是水粉纸。水彩纸种类较多，价格较贵，它的吸水性强，纸质紧而厚实，湿画时可出现较丰富的色彩渗透效果，干画时亦能厚涂。水粉纸质地较硬，有一定的吸水性，上面有蜂窝状的网格，画画时肌理比较生硬，价格适中，一般选用150克以上的纸张比较好。素描纸也可以替代色彩纸使用，其纸质较松，吸水、吸色性强，颜色干湿变化大，绘画完成后画面色彩易变灰、发暗。初学者使用的纸张规格一般为四开或八开。

（6）便携式水桶。绘画用洗笔水桶使用起来比较方便的有两种，一种是帆布折叠手提式，一种是塑料硅胶便携式，这两种水桶室内、户外绘画都适用，可根据个人喜好随意选择。

（7）绘画用工具箱。现在市场上有很多绘画用工具箱，里面可以放入颜料、调色盒、画笔、水桶等，容量够大，使用、携带都非常方便，特别适合考试、外出写生时使用。

（8）小喷壶。绘画时在颜料上喷水保持颜料湿润，户外写生和天气干燥时使用频繁。

（9）其他：画素描时需要备齐的画具，画色彩时也需要用，如画板、画架等。

2. 水粉画的特性

水粉画是用水调和粉质颜料绘制的作品，它的颜料处在不透明和半透明之间，色彩艳丽、明亮、柔润，是介于水彩和油画之间的一个画种，通过吸取水彩画与油画的一些技法发展成特有的技法体系。水粉画既有水彩画明快、润泽的表现效果，又有油画浑厚、覆盖力强的特点，不仅适合大面积地涂抹，还可以进行深入细致的描绘，它是应用广泛、极具表现力的一种绘画形式。

水粉画的水起到调和、稀释、洗涮颜料的作用，与水彩画不同的是，在画水粉画时，提高颜色的明度一般不是靠加水稀释颜料来完成，而是用白色或其他明度高的颜色调和而成。因此，水粉画除了对水分的掌握要求严格以外，另外很重要的一点就是对"粉"即白色的控制与运用。

水粉画的用水一定要灵活，如在亮部、近景处需要颜色厚涂的地方水分可以少一些，画出"实"的感觉，但颜料也不能堆砌得太厚，太厚的话色层很容易剥落，因为水粉色颜料的附着力比油画差一些。暗部、远景要透明，用水多一些，可以画出"虚"的柔和的效果，但过多的水

分会造成画面色彩纯度偏灰的现象。在绘画过程中，随着画画遍数的增加，颜色要越画越厚，水分要越用越少，这样处理才能逐步展开深入刻画，当然，这个度要把握好，因此，颜色、水分的干湿度要合适。白色是水粉画中不可缺少的一种颜色，在颜色中调入白色不但可以提亮色彩，还能加强画面的厚实感，产生丰富的色彩变化，显示出独特的色彩效果。但水粉颜料的亮色也不能滥用，尤其是画面的暗部不加节制地使用亮色，会使画面产生暗淡、灰粉的现象。水粉颜料带有一定的粉质，在纸张上作画时，重色在湿润的时候颜色偏深，干后颜色普遍会变浅，纯度也会降低；浅色在湿润的时候颜色偏浅，干后颜色普遍会变深，这是水粉画颜料的特点也是它的缺点。

水粉画的水和粉运用得当的话，可以使画面产生既流畅又厚重的效果，因此，善于应用水和粉是掌握水粉画画法的必备技巧。

3.水粉画的基本表现技法

水粉画的基本技法有三种：厚画法、薄画法、厚薄结合画法。水粉画在具体的绘画过程中，为了更好地表现画面，通常这三种技法是结合使用的。

（1）厚画法。厚画法即干画法，厚画法调色时将两种或两种以上的颜料直接在调色板上调和使用，用水较少或不用水。调色时要注意颜色的种类不宜过多，颜色调和次数也不能过多，用笔混合两三下即可，尽量一次调准，这样调和的颜色有时会出现调色不均匀，一笔下去有多种颜色痕迹的现象，这种现象不需要修改，保留这种效果可以达到丰富画面色彩的效果，使画面看起来更生动。如果颜料来回混合次数过多会使颜色纯度降低，色彩变灰，也就成为调和"过熟"的颜色，会失去色彩的鲜亮度，如图 8-10 所示。

水粉画的表现技法中，厚画法的用笔及笔触比较讲究，常用的需要掌握的笔法如下。

1）摆。把调好的较稠的颜色一笔一笔地摆在画面上，两笔之间形成明显的笔触痕迹，色与色之间的对比清晰明了，这种笔法用笔肯定、笔触明确，经常用来塑造形体的结构及色彩变化，能很好地画出物体的体积感及质感。

2）扫。把调好的颜色快速地扫过被画部位，这种笔法要求笔中含水分较少，运笔速度快，笔触有力，偶尔可见飞白，常用于亮部的高光、暗部的反光等地方。在调整画面整体关系的过程中，需要画"虚"的地方也可以用扫笔来过渡颜色，减弱对比。

3）擦。利用干笔，用笔头蘸取少而稠的颜色轻轻地擦，用于画面

色彩关系过于跳跃时的调整，画时用力要轻，不能用力揉。

4）点。用小笔点色，常用于高光或塑造形体局部精致细小的部位。

厚画法画面效果结实、色彩浓艳、笔触肯定，塑造形体结实又有分量感，具有极强的画面表现力与视觉冲击力。但厚画法也有其局限性：用水少，色层就厚，而水粉颜料的附着力又差，时间长的话厚涂的颜色就容易出现龟裂、脱落的现象，比较难保存。

（2）薄画法。薄画法即湿画法，即用水较多或在湿润的纸面上着色。薄画法用水稀释颜料，可以让水粉色变得半透明，透出底层色彩，可以画出类似水彩那样的湿画效果。使用薄画法时最好一气呵成，才能有好的画面效果，如果一次不成，可加水再画，但不如画一遍生动，色彩也弱。薄画法因为用色薄，用笔轻松流畅、色彩明快，画面效果柔和自然，有类似水彩画的感觉，但是受颜料所限，水粉的薄画法不可能达到水彩画那样水色酣畅的画面效果，如图8-11所示。薄画法常用的笔法如下。

1）刷。在颜色中多加水进行调和，然后在画面上大面积快速地刷，这种笔法含水量较多，常用于铺大色调或画背景、衬布、桌面等。

2）揉。蘸几种颜色加适量水，揉出丰富多变的色彩和笔触肌理。

薄画时，由于水的作用颜色会产生渗化、融合的现象，颜色稀薄时色彩覆盖力就差，颜色的干湿变化比较大，初学者需要经过多次反复的实践才能慢慢学会这种表现技法。

（3）厚薄结合法。厚薄结合画法即厚、薄两种技法结合使用，是水粉画中最常见的画法。薄画法可使色层柔和、含蓄有远退感，一般水粉画铺底色时，大部分采用含水较多的薄画法，画远景、背景或物体的暗部时也常用薄画法拉出空间感。当刻画物体的细节、亮部或者是近景时就需要使用厚画法了，该用白色的时候大胆用，并保证色彩的厚度，这样画出来的物体造型厚实有力、体积感强，与薄画部分产生强弱对比的视觉效果。利用颜色的干湿、厚薄变化来突出画面的主次、远近、虚实等关系形成画面的节奏感是比较难的，没有经验及基础的初学者是不容易做到的，如图8-12所示的水粉画厚薄结合画法。

无论厚画法还是薄画法，如果单独使用，在绘画过程中都存在局限性，厚薄结合的画法综合两种方法的优点和长处，更容易表现色彩效果。一般来说，以厚画为主才能体现出水粉画的效果。

水粉画不是一个独立的画种，它是介于水彩画与油画之间的一个画种，它通过吸取水彩画与油画的一些绘画技巧为己所用，兼具了两者的某些优点从而形成了自己的艺术风格。在我国，社会经济的快速发展带动了

绘画美术与实用美术的创新与发展，水粉画以其易于掌握、经济美观的优势在这些领域不断普及、推广，成为深受人们喜爱的一个绘画种类。

水彩画、油画、水粉画特性及基本技法如表 8-3 所示。

表8-3

画　种	绘画用媒介	特　性	基 本 技 法
水彩画（独立画种）	水，透明性水溶颜料	画面效果明快、通透、轻灵	干画法，湿画法（渗接、湿叠、晕染）
油画（独立画种）	亚麻油，松节油，不透明油性颜料	画面效果厚重、色彩丰富，肌理明显	直接画法，间接画法
水粉画（非独立画种）	水，半透明性水溶颜料	画面效果艳丽、明亮、柔润	厚画法、薄画法、厚薄结合法

图 8-10　　　　　　　　　　　图 8-11　　　　　　　　图 8-12

思考与实践

活动 1. 水粉画需要的工具材料有哪些？

活动 2. 了解并掌握水粉色在调色盒中的排列顺序，记住每个颜色的名称。

活动 3. 试述水粉画的特性。

活动 4. 简述水粉画的基本技法。

活动 5. 水粉画被广泛地应用于色彩基础训练的原因是什么？

活动 6. 查找资料，了解水粉的特殊技法。

活动 7. 购买并准备好学习色彩课需要的工具材料。

项目实践总结表		
项目内容		
实践过程		
实践效果		
教师总结		
学生总结		
备注		

项目 9　色彩的基础知识

任务 9.1　色彩的三要素

学时：4 课时

色彩分为有彩色系和无彩色系。无彩色系即黑、白、灰系列，其他颜色则为有彩色系。人类的视觉能看到的一切有彩色系都具有色相、明度、纯度这三种性质，他们是色彩最基本的构成元素，被称为色彩的三要素。无彩色系只有一种基本性质——明度，从理论上讲它们不具备色相和纯度的性质。

目标 9.1.1　色相

色相指的是色彩呈现的面貌，也就是色彩的名称，是一个颜色区别于其他颜色的特征。当我们听到某一色彩的名称时，如"红"，我们的脑海里马上就会浮现出"红色"的色彩印象，这就是色相的概念。牛顿光谱的红、橙、黄、绿、蓝、紫这六色就是六种不同的基本色相。色相是色彩的最大特征，正是由于色彩具有这种特征，我们才能感受到大千世界色彩的美与魅力。纯色的色相很好区分，而具有不同色彩倾向的灰色则较难区分，因此在辨别色相的时候需要我们把各种不同的灰色放到一起去进行比较，认真观察后就会发现有的颜色是红灰，有的颜色是紫灰，有的颜色是黄灰，有的颜色是蓝灰，等等，这样很多难以直接区分色相的颜色就可以分辨出来了。

目标 9.1.2　明度

明度是指色彩的明暗程度，它是指色彩的深浅程度或明暗程度的差别，也叫色度。只要有色彩出现，明度关系就会出现，色彩发生变化时，明度也会随之变化，明度的强弱取决于它的反射光的强弱。在所有颜色中明度最高的色为白色，明度最低的色为黑色，中间存在着从明到暗的一系列明度不等的灰色阶层。明度具有较强的独立性，各种色彩可以不带任何色相的特征通过黑、灰、白的关系单独呈现出来，色相与纯度则必须依赖一定的明暗才能显现出来；明度也具有较强的对比性，有

些颜色的明度只有在对比的情况下才能辨别出来，比如深蓝色和深紫色明度的辨别。还有些颜色一般仅凭人眼很难分辨出它们的明度，比如红颜料和绿颜料，一般人很可能觉得红色比绿色更亮，因为红色更显眼，但其实如果把这两个颜色拍成黑白照片，可能会发现它们的明暗深浅程度原来是一样的。用色彩表现一个物体时，如果没有正确的明度关系，就不能完美表现出物体的体积与空间。经验丰富的画家往往可以轻而易举地区分几个色彩的明度深浅，没经过色彩训练的初学者则很难辨别出它们的明度差异。可以说，明度关系是色彩的骨骼，一幅作品明度关系不对，画面对比效果就难以体现。

根据孟塞尔色立体理论，除两端的黑白外，把明度由黑到白等分为九个灰色色阶，叫做"明度九调"。其中明度在 1~3 度的为暗调，明度在 4~6 度的为中调，明度在 7~9 度的为亮调（图 9-1）。

低　明　度			中　明　度			高　明　度				
黑	1	2	3	4	5	6	7	8	9	白

图 9-1

目标 9.1.3　纯度

纯度是指色彩的鲜浊度，即色彩中色素的饱和程度，它表示颜色中所含有色成分的比例。纯度这个概念也与色相密切相连，一般情况下色相越明确颜色纯度越高。理论上讲，三原色是最纯净的颜色，所以它们的色素饱和度最高，间色次之，复色纯度最低。我们能看到的所有色彩都有一定的鲜浊程度，在一种颜色中混入别的颜色，这个颜色的纯度就会降低，但它的明度可能会上升，也可能会下降。比如在蓝色中混入白色时，它仍然显现出蓝色的特征，但它的明度提高了，纯度（鲜艳程度）降低了；在这个蓝色中加入黑色时，它就变成了暗蓝色，明度降低了，纯度也降低了。

平常我们视觉能看到的色彩，没有绝对纯的颜色，都有一定的含灰量，差别只是含灰量的多少。一个颜色调和次数越多或者加白、加黑越多那它的色彩纯度就越低，当某种颜色的纯度降低为零时，它就成为无彩色灰色。纯度越高，颜色的色相倾向越明显，颜色辨识度就越高；纯度越低，颜色的色相倾向越弱，颜色辨识度就越低，就像生活中我们见到的很多物象，我们很难说清它的色相，只能含糊地说这个颜色偏红

或偏蓝等。色彩具有变化性，同一个颜色只要纯度发生了微小的变化，色彩性格也会随之转变，正是因为色彩有了纯度的变化，才显得丰富起来。

色彩的色相、明度与纯度变化

某颜色加白色：色相改变、明度上升、纯度下降；

某颜色加黑色：色相改变、明度下降、纯度下降。

实践与思考

本小节主要讲了三个知识点，即色彩的色相、明度和纯度。

活动 1. 色彩的三要素是什么？

活动 2. 简述色相、明度、纯度之间的变化关系。

活动 3. 色相对比（强色相对比和弱色相对比）练习。

（1）作业尺寸：12cm×12cm 正方形 2 个。

（2）绘制方法及步骤：

1）在两个正方形内画好简单有趣的图形（两个图形可以完全相同），第一个图形做强色相对比，第二个图形做弱色相对比。

2）选取一对色相差别较大的颜色，如蓝色与橙色，将这两种颜色分别填涂到图形里，直至画满整个图形。

3）选取一对色相差别较小的颜色，如橘红、朱红等色，将这两种颜色分别填涂到图形里，直至画满整个图形。

（3）绘制注意事项：

1）设计画面图形时，几种用色面积避免大小一样、形状相同。

2）两个正方形图形排列间隔 1cm 的距离，排列方式不限。

活动 4. 练习作业：色彩渐变（色彩的明度渐变及纯度渐变）。

（1）作业尺寸：4cm×24cm 长方形 4 个。

（2）绘制方法及步骤：

1）在纸上用铅笔画 4 个上下排列的 4cm×24cm 的长方形（每个长方形间距为 1cm），然后将每个长方形等分为横长 3cm、纵长 4cm 的 8 个骨骼单位。

2）第一个长方形做无彩色的灰度渐变：首格填涂黑色，尾格填涂白色，用一支涂色画笔将多量黑与极少量白色混合调匀，把调和好的最重色涂满左边第二格，接着再在剩下的已调匀的暗色内加少许白色涂相连的第三块颜色，依此类推由黑到白逐渐加大白色量调色，最后达到白

色（以后渐变的色彩都可以采取这种方法逐步涂色）。

3）第二个长方形做有彩色从暗到明的升级明度渐变：选一个明度较低的纯色，如蓝色或紫色等，首格填涂蓝色，尾格填涂白色，按从暗到明的顺序做色彩渐变。

4）第三个长方形做有彩色从明到暗的降级明度渐变：选黄色或橙色等明度较高的纯色填涂首格，黑色填涂尾格，按同样的方法做从明到暗的色彩渐变。

5）第四个长方形做色彩的纯度渐变：选一个明度适中的纯色，如草绿色，再选用一个明度适中的灰色去调和它，绘制时首格填涂草绿色，尾格填涂灰色，从左到右逐渐加大灰色量，降低色彩的纯度。

（3）绘制注意事项：

1）每个色彩推移要一次调足颜色的用量。

2）色阶的过渡要自然，有区别。

3）每格颜色要涂满，不留空白、不出格。

4）颜色涂不匀的方格，等色彩干透后可再重复填涂一次。

项目实践总结表		
项目内容		
实践过程		
实践效果		
教师总结		
学生总结		
备注		

任务9.2　常用色彩名词

学时：4课时

色彩有两个原色系统：色光的三原色和色素的三原色，美术上讲的三原色指的是色素的三原色。

目标 9.2.1　原色

颜色的种类很多，最基本的红、黄、蓝三色被称为三原色。三原色纯度最高，最鲜艳，这三种颜色不能再分解，也不能用其他颜色调配而成，但这三种颜色能相互调配成多种其他颜色。理论上三原色混合可以得到黑色，但因为颜料中除了色素外还含有其他的化学成分，所以颜色调和后的纯度受到影响，得到的颜色实际上是明度极低的深灰色（图 9-2）。

目标 9.2.2　间色

间色也叫第二次色，橙、绿、紫为三间色，它们是由两种原色等量调配而成的。间色的色彩纯度也是比较高的，仅次于原色。混合颜色时当一种原色比另一种原色用量多的话，就会调出带有倾向性的间色，用这种方法可以混合成更多的颜色，如下列公式所示的间色混合。

红 + 黄 = 橙（图 9-3）　红（多量）+ 黄（少量）= 红橙

红 + 蓝 = 紫（图 9-4）　红（多量）+ 蓝（少量）= 红紫

黄 + 蓝 = 绿（图 9-5）　黄（多量）+ 蓝（少量）= 黄绿

目标 9.2.3　复色

复色又叫再间色，相邻的两种间色再调配出来的颜色就是复色。复色包括了除原色和间色以外的所有颜色，成为色彩纯度较低的含灰色彩。复色可以由三原色按照不同的比例组合而成，也可以由不同的间色调和而成，所以复色中包含了所有的原色成分，只是各原色间的比例不等，调和出了带有不同色彩倾向的灰色调。采用不等量调配的方法，随意改变各颜色的用量，就会产生丰富多彩、千变万化的颜色。所以说，复色是最丰富的色彩家族。

简单来说，得到复色的方法有三种：三原色混合、间色与间色混合、原色与黑浊色混合。

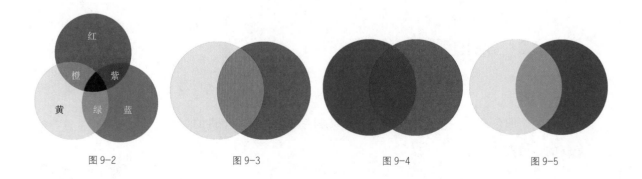

图 9-2　　　　　　　图 9-3　　　　　　　图 9-4　　　　　　　图 9-5

目标 9.2.4 十二色相环

色相环是一种圆形排列的色相光谱。十二色相环是由三原色、三间色及相邻的两种间色再调配得到的六种复色按顺序排列成环状。色相环中的红、黄、蓝三色在环中形成一个等边三角形，色彩是按照光谱在自然中出现的顺序来排列的。红色、黄色位于暖色的半圆内，绿色、紫色位于冷色的那个半圆内。

在十二色相环上排列的颜色是纯度较高的颜色，与环的中心对称的180°的位置上的颜色被称为互补色，它们是彼此的补色，补色之间具有强烈的对比关系。若把色相环上的十二种颜色按一定的比例混合在一起，得到的颜色会是没有色彩倾向的灰色，这个混合的过程称为色彩还原（图 9-6）。

1. 同类色

同类色是指色相环中 30° 夹角内的颜色。同类色色相性质基本相同，但色度有深浅之分，是同一种色调变化出来的颜色，例如黄色与黄橙色，紫色与蓝紫色就是同类色。同类色搭配在视觉上会令人觉得色彩过渡十分自然，画面给人柔和淡雅，极为协调的感觉。相对于邻近色来说，同类色颜色关系更为亲近。

2. 邻近色

邻近色就是在色环上相邻近的颜色，通常是指色相环中相距 90 度范围内的颜色。邻近色色相比较接近，冷暖性质也接近，例如红色与黄橙色、黄色与绿色。邻近色搭配给人感觉比较和谐统一，但又比同类色富于变化。

3. 对比色

对比色是指色相环中 120° 夹角内的颜色，对比色的色相可以明显区别。最典型的对比色是黄与蓝、黄与红、蓝与红这三对，即三原色互为对比色。对比色搭配给人感觉色彩形象比较强烈，视觉冲击力比较强，对比色所形成的视觉冲突相对于补色会缓和一些。

4. 互补色

互补色也叫补色，在色相环中每一个颜色对面的颜色，即色相环中相距 180° 的颜色就是互补色。一个特定的色彩只有一个补色。当我们双眼长时间地盯着一块红色衬布看后，再迅速看向旁边的一堵白墙，就会发现白墙看起来变绿了，这种视觉现象表明，人的眼睛为了获得视觉平衡，总要产生出一种补色作为调剂，这是补色产生的原理。

互补色是对比最强烈的色组。三对最常见的互补色是红与绿、黄与紫、蓝与橙。把互补色放在一起会产生强烈的视觉效果，会感到红得更

红，绿得更绿，甚至给人排斥感。如果把互补色混合在一起，会调出浑浊的灰黑颜色。由于补色有强烈的分离性，在色彩绘画的表现中，有些作品若是色彩单调、颜色生硬，不妨在适当的位置恰当地运用补色，这样不仅能丰富画面颜色、加强色彩的对比、拉开距离感和空间感，还能表现出特殊的视觉平衡效果。

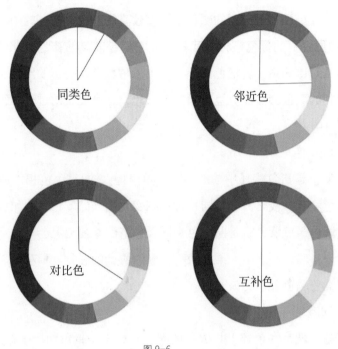

图 9-6

实践与思考

本单元主要讲了色彩基础知识中常用的色彩名词，需要大家记住并掌握。

活动 1. 什么是原色、间色、复色？

活动 2. 怎样区分同类色、邻近色、对比色和互补色？

活动 3. 练习作业：制作十二色相环。

（1）绘制方法及步骤：

1）画两个同心圆，大圆直径 20cm，小圆直径 18cm，然后借助量角器把两个圆相夹的环带分隔成 12 等份。

2）将三原色在圆环上放置成等边三角形，如选择黄色在顶角，则红色在左下角、蓝色在右下角。

3）在每两个相邻三原色的中间空格处涂入两个原色调和成的间色，

余下的 6 个空白位置由相近的两个邻色相混后填入，后填入的这 6 个颜色就是复色了。这就是标准的十二色色相环。

（2）绘制注意事项：

1）填涂蓝色或红色时，由于其自身明度较低又不能大量加水稀释，所以这两个颜色可以少量加些白色显示其色相特征。

2）如果颜色不能一次涂匀，务必等干燥后再涂一次。

十二色相环做好后，在上面找出原色、间色、复色、同类色、邻近色、对比色及互补色。

项目实践总结表	
项目内容	
实践过程	
实践效果	
教师总结	
学生总结	
备注	

任务9.3　色彩的混合

学时：4 课时

两种以上的颜色相混会产生新的色彩，这种现象就叫色彩混合，也称配色。色彩混合在色彩构成中有极其重要的作用。色彩的混合方式有三种：加法混合、减法混合、空间混合。加法混合与减法混合是在视觉外完成混合步骤而后进入视觉的；色彩进入视觉后再混合被称为空间混合。

目标9.3.1　加法混合

加法混合是指投照光的混合，所以也叫加光混合，就是将光源体辐射的光合为一处再呈现出新的色光。科学家们说的三原色指的是三原色光，三原色光是红（朱红）、绿（翠绿）、蓝（蓝紫）。将红色的光与绿

色的光合为一束光投射到白色屏幕上，光点是黄色；将绿色的光和蓝色的光合为一束投射到白色的屏幕上，光点是浅的蓝绿色；将红、绿和蓝三束光合为一束投照到白色的屏幕上，光点是明亮的白色，即三色光相加成为白色。而不同比例的光线配合就成了千变万化的各种色彩。彩色电视机、手机屏幕等就是通过红、绿、蓝三色光混合显示出各种各样的色彩。无论何种色光，只要是两种以上的色光混合在一起，光亮度都会大大提高，参加混合的色光越多，混出的新色的明度就越高，混合后的总亮度等于混合前各色光的光亮度之和（图9-7）。

目标9.3.2 减法混合

减法混合一般是指色料的混合，即颜料的混合。由于色料在混合过程中自身吸收掉一部分光，又反射出去一部分光，因此混合后的色料明亮度大大降低，所以也叫减光混合。色料的直接混合就是我们讲色彩的三要素时所说红、黄、蓝，三原色能调配成三种以上的间色和复色，直至十二色或更多。通俗地讲，色料的直接混合就是三原色通过一定比例的混合调配成变化万千的许多种色彩的一个过程（图9-8）。前面讲水彩画基本技法的时候提到过色彩的叠加，就是在一个已干或未干的颜色上叠加或罩染上另一个颜色，由于水彩颜料的透明性，底层颜色和上层颜色叠置后可以得到一个新的颜色。如在黄色上面覆叠蓝色，得到的色彩是绿色。这种颜料的叠置混合和直接混合性质是一样的，只是方法不同而已，混合后的色彩明度都会降低。实际上没有哪位画家只用红、黄、蓝三种颜料作画，通常我们绘画时用到的颜色不是三原色反复调配出来的间色或复色，而是购买颜料厂生产的各种颜色。

目标9.3.3 空间混合

空间混合是将不同的颜色并置在一起，基于人的视觉生理特征进行的视觉色彩混合。通常是把点、线、面等小面积色块交错并置在画面上，当人们在一定的空间距离内观看时就会在视觉中产生脱离原色的新色彩。一般来说，空间混合远看是完整的画面，近看则是色块的组合。相邻的两个色块面积越小，观察距离也就越近；相邻的两个色块面积越大，观察距离也就越远。近距离观察才能见到变化后的色彩效果，称为近距离空间混合，胶版印刷中的红、黄、蓝、黑、白网点印的图像就属此类。远距离观察才能见到变化后的色彩效果，称为远距离空间混合，像印象派画家们所作的油画、工艺美术家们设计的编织壁挂，以及马赛克镶嵌壁画等。空间混合的色彩构成方法就是将颜色进行分解，然后再

有秩序地组合。空间混合后的色彩效果明亮度既不增加也不降低，而是相混各色亮度的平均值。因此，空间混合也称中性混合。法国印象派画家修拉的点彩作品《大碗岛的星期天下午》（图 9-9），是绘画艺术中运用空间混合原理作画的典范。从修拉另一幅作品的局部我们可以更直观地看出空间混合的原理（图 9-10）。

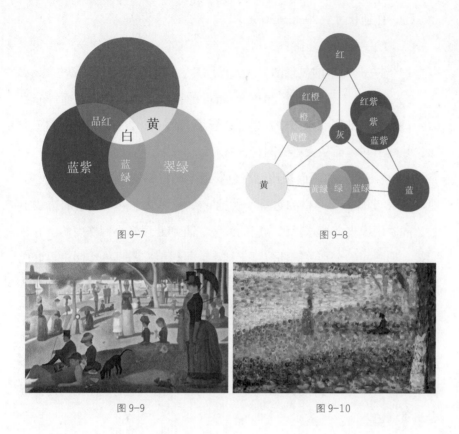

图 9-7 图 9-8

图 9-9 图 9-10

实践与思考

色彩的混合这一单元我们重点讲授了三个知识点：一是加法混合、二是减法混合、三是空间混合。

活动 1. 谈谈加法混合与减法混合的区别。

活动 2. 简述空间混合的特点。

活动 3. 减法混合练习——三原色的叠色练习（图 9-2）。

（1）作业尺寸：20cm×20cm。

（2）绘制方法与步骤：

1）在画纸上画 3 个圆形，这 3 个圆形各自独立，又互相交叠一小部分。

2）分别将三原色涂到 3 个圆面图形各自独立的部分，尽量涂匀，

等待干燥。

3）将三原色两两调和得到的三间色按合适的位置涂到圆面图形交叠的部分。

4）将红、黄、蓝三色调和得到的黑灰色填入图形的正中位置。

活动 4. 空间混合练习。

（1）作业尺寸：20cm×20cm。

（2）绘制方法与步骤：

1）选一张简单的风景图片或人像照片，画面内容最好简单些。

2）在图片上选取一个 20cm×20cm 的正方形画面，将画面等分为 0.5cm×0.5cm 的网状小方格，再在色彩纸上画一个 20cm×20cm 的正方形，并画出同样面积大小的网状方格。

3）将图片上的画面按比例在色彩纸上画好铅笔底稿，这时看一下轮廓线靠近哪个小网格的边线，就把它归纳到就近的小方格的边线上去，同时用橡皮擦掉这段已作废的曲线，直到处理好小网格内的所有轮廓线。如画面的个别关键部位过于细小，可以将它占据的小网格再分成两个或四个更小的单位，之后再归纳线条。

4）按色彩空间混合的构成方法用水粉色色块填涂每个网格，切记不能像绘画一样直接混合出颜色填涂。比如说画面上有一片草地呈现黄绿色，那么填色时先将大面积网格涂不同色相及明度的绿色，余下的少量空白网格再一一填涂黄色，这样绿色与黄色在一定的观察距离内会混合出黄绿色。

（3）绘制注意事项：

1）填充色块时不要留空白。

2）相邻的色块颜色不能相互渗化。

3）任何一个色块都不允许用单纯的黑色、灰色或白色。"黑色"应该是调出来的具有一定色相特征的明度最低的彩色，如接近黑色的深蓝色或深绿色；"白色"应该是具一定色相特征的明度最高的有彩色，如带蓝色倾向的白色、带黄色倾向的白色等；"灰色"应该是具一定明度特征的两个彩色的色块相邻所形成的混叠的灰色的感觉。

4）每块颜色都应该尽可能纯净，不要"脏""乱""灰"色。

项目实践总结表		
项目内容		
实践过程		
实践效果		
教师总结		
学生总结		
备注		

任务 9.4　色彩的调性

学时：4 课时

任何一件美术作品都有它的调性，也就是内行人常说的画面的调子。调性一般情况下包括两个方面：一是画面色彩的明度基调，一是画面色彩的冷暖基调。

目标 9.4.1　色彩的明度基调

明度基调是指色彩结构中明暗对比关系所显示的特征，简单来说，就是画面的整体色彩是暗的还是亮的，是明度对比柔和的还是明度对比强烈的。低调就是暗色调，中调就是灰色调，高调就是亮色调。色彩作品有了调子才能使画面颜色构成具有表达各种情感的色彩效果，令人产生共鸣。

我们把色彩明度由黑到白变化的九个色阶叫作"明度九调"（这个色阶的推移变化我们在教学项目 9 色彩的基础知识中的任务 9.1 色彩的三要素里做过作业练习）。色彩的明度基调根据明度九调可大致归纳为三组：暗色调、灰色调、亮色调（图 9–11）。暗色调也称为低调，灰色调也称为中调，亮色调也称为高调。下面将简单介绍一下这三种明度基调类型。

图 9-11

1. 暗色调

明度九调中以明度最低的 3 个色阶为主构成的画面称为暗色调。暗色调作品色彩效果深沉、厚重、神秘、晦涩，凝重。暗色调又可以细分为低长调——较强明度对比关系，低中调——一般明度对比关系，低短调——较弱明度对比关系。

2. 灰色调

明度九调中以位于中间的 3 个色阶为主构成的画面称为灰色调。灰色调作品色彩效果丰富、含蓄、中庸、稳定、模糊。灰色调又可以细分为中长调——较强明度对比关系，中中调——一般明度对比关系，中短调——较弱明度对比关系。

3. 亮色调

明度九调中以明度最高的 3 个色阶为主构成的画面称为亮色调。亮色调作品色彩效果明亮、活泼、柔和、清新、轻盈。亮色调又可以细分为高长调——较强明度对比关系，高中调——一般明度对比关系，高短调——较弱明度对比关系。

色彩的明度基调体现的是色彩的层次和空间关系，在色彩画面中起着十分重要的作用。色彩画面的明度对比是否适宜，影响着画面的舒适感与美感。经验不太丰富的画家，有时会在他的色彩绘画作品完成之后拍一张黑白照片，观察一下画面的黑白效果。如果画面的黑白效果不好，就表明这件作品缺乏明暗层次，是不成功的；相反，如果黑白照片呈现出黑、白、灰的丰富变化，单就明暗基调讲，他的这件作品基本上是成功的。色彩的明度基调是艺术家们重要的艺术表现手段之一，所以，绘画类艺术院校历来注重画面明度基调的训练。

目标 9.4.2　色彩的冷暖基调

人们长期积累的视觉经验，对色彩的体验往往有着本能的感知，并

人为地加入自己的色彩感情。色彩本身并无冷暖的温度差别，但人们看到红、黄色会联想到阳光和火焰，产生温暖的、热烈的、膨胀的、前进的感觉；看到蓝色会联想到海洋和天空，产生凉爽的、寒冷的、平和的、收缩的、后退的感觉。这其实是色彩在视觉中引起了人们对冷暖感觉的心理联想，使我们在看到某些颜色时，就会下意识地在视觉与心理上进行联想，产生冷或暖的条件反射。于是色彩学上把那些能让人感觉到温暖、兴奋、亲密的颜色称为"暖色"，把那些能让人感觉到寒冷、沉静、距离的颜色称为"冷色"，介于两者之间的颜色称为"中性色"。色彩于是有了"冷""暖"的特质，基于此，色彩学中便引申出"色彩的冷暖基调"这一概念。色彩的冷暖基调在作画时极为重要，它对于作画者观察、比较、鉴别和使用色彩有很大的实践意义。

在讲色彩的冷暖基调之前，我们先来参考以前做过的作业练习《十二色相环》，了解一下常见色彩的冷暖划分。我们常见的红色、黄色、橙色是暖色；蓝色是冷色；绿色是由黄色和蓝色调和而成，紫色是由红色和蓝色调和而成，这两种色彩兼具冷色和暖色的色彩特征，所以被归纳为中性色。

在十色色相环上，我们首先划分出色彩的冷暖色区，然后再根据这个色区来分析它的冷暖对比关系。在暖色中最暖的颜色是橙色，因为橙色集合了红色与黄色的色彩特征，而最冷的颜色是蓝色。人们把橙色和蓝色称为色彩的两极——"暖极"和"冷极"。有了色彩的两极，找出其他颜色的对比关系就很容易了：越是靠近暖极的颜色就越暖，越是远离暖极的颜色就越冷；也就是说，离冷极越近的颜色越冷，离冷极越远的颜色就越暖。比如说，红色离橙色近，红色就是暖色，而红紫离橙色稍远一些，红紫就是偏暖色，细分的话可以列入中性偏暖色区。再看冷色区，由于蓝绿色离蓝色近，蓝绿就是冷色，所以蓝绿列入冷色区范围之内；而绿色离蓝色稍远一些，绿色就是偏冷色，所以列入中性偏冷色区（图9-12）。

如此比较，任何一个颜色都可以找出它的冷暖对比关系来。比如说，红色与橙色调和得到橙红色，它的"暖度"位置自然在红色与橙色之间，因此这个橙红色没有橙色暖，但还是比红色暖得多；蓝紫色与蓝色调和得到群青色，群青色的"冷度"则在蓝色与蓝紫之间，群青色没有蓝色冷，但它比蓝紫色冷。由此可见，色彩的冷暖具有相对性。任何一个颜色的冷暖感觉是由周围色彩的对比决定的。如红色系中，橙红比朱红暖，朱红比大红暖，大红比玫瑰红暖；而熟褐、赭石这一类纯度低的颜色，靠近暖色时颜色偏暖，靠近冷色时颜色偏冷。特殊的是黑、白

二色，黑、白、灰是无彩色，本身是没有冷暖倾向的，从理论上讲，它是纯粹的中性色彩。但是从物理学角度上说，黑色吸光率高，人们对黑色的感受偏暖；白色反光率高，人们对白色的感受偏冷。因此，某一个颜色，当它混入白色时色彩感觉偏冷，混入黑色时这个颜色感觉偏暖；灰色是被动的色彩，它依靠相邻的色彩获得冷暖，当它靠近暖色时颜色偏冷，当它靠近冷色时颜色偏暖。所以说，某些颜色会随着周围色彩环境而转变自身的冷暖性质。

数个色彩的冷暖对比程度同样可以在这张十色色相环上显示出来，这些颜色或是强对比关系，或是中对比关系，或是弱对比关系，其对比度一目了然（图9-13）。

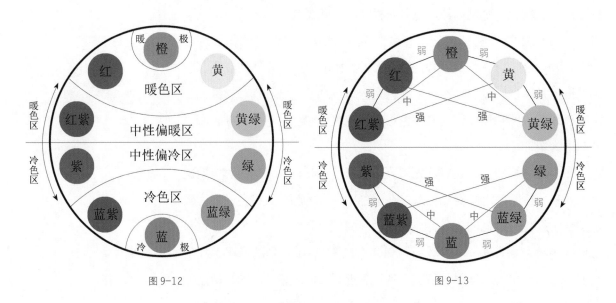

图9-12 图9-13

色彩的冷暖基调是指画面色彩的基本色调，也是画面的主要色彩倾向。对色彩基调的把握主要取决于对画面中色彩面积的控制。如果画面有大面积的暖色出现，那么暖色就是主色，其色彩效果就倾向于暖色调，其他的中性色和冷色只起衬托、对比的作用，使画面色彩丰富有变化而已。色彩的冷暖基调可大致分为三种。

1. 暖色调

画面中大面积暖色占主导地位，中性色、冷色小面积出现，占次要地位的美术作品，其画面色彩基调为绝对暖色调。这类画面中少量的冷色或中性色起到调节、点缀画面色彩的作用，色彩纯度往往比较高，色彩效果热烈、丰富。如果画面中偏暖色调相比偏冷色调只占据少量优势，色彩纯度也会比较高，色彩效果温和、变化丰富，这类美术作品的画面色彩基调为偏暖色调。绝对暖色调与偏暖色调都属于暖色调。荷兰画家凡·高的作品《向日葵》，画面以占绝对优势的黄、橙色为主，用

极少量的蓝、绿色作点缀，是绝对暖色调的典范（图9–14）。

2. 中性色调

广泛意义上的中性色，除了绿色、紫色外还包括无彩色系的黑色、白色、灰色，以及调配出来的赭石、熟褐这类不稳定的颜色（赭石、熟褐一类颜色，靠近暖色时有偏暖色，靠近冷色时又有偏冷色的品性，所以被认为是不稳定的色彩）。画面色彩里中性色大面积出现的美术作品其画面的色彩基调为中性色调。中性色色调的色彩效果柔媚、含蓄、平和、沉静。根据画面中偏暖色与偏冷色占比量的不同，中性色调又可细分为中性偏暖色调、绝对中性色调和中性偏冷色调。法国画家莫奈的作品《花园中的爱丽丝》画了朋友爱丽丝夏天在莫奈花园中休憩的景色，反映了画家对阳光和生命的热爱，整幅画面以偏暖绿色调为主，色彩基调属于中性偏暖色调（图9–15）。莫奈的另一副系列作品之一的《睡莲》，画面以偏冷的绿、紫色为主，画面色调是中性偏冷色调（图9–16）。

3. 冷色调

画面中大面积冷色占主导地位，暖色、中性色小面积出现，占次要地位的美术作品其画面色彩基调为绝对冷色调。这类画面中少量的暖色或中性色起到调节、点缀画面色彩的作用，色彩纯度往往不太高，色彩效果寒冷、神秘。如果画面色彩中偏冷色调相比偏暖色调相占据少量优势，色彩纯度偏低，色彩效果清冷、含蓄，变化丰富，这类美术作品的画面色彩基调为偏冷色调。绝对冷色调与偏冷色调都属于冷色调。荷兰画家梵·高的作品《星空》，画面以占绝对优势的蓝色为主，用少量的黄色、绿色来活跃画面，是绝对冷色调的典范（图9–17）。

| 图 9-14 | 图 9-15 | 图 9-16 | 图 9-17 |

实践与思考

色彩的调性这一单元我们讲了两个内容：色彩的明度基调与色彩的冷暖基调。

活动 1. 色彩的明度基调大致可分为哪几种？

活动 2. 简述冷暖色调的划分。

活动 3. 色彩的明度基调对比练习。

（1）作业尺寸：10cm×10cm 正方形 3 个。

（2）作业要求：三幅作业横向或呈品字形排列，每个作业间隔 1cm。

（3）绘图方法与步骤：

1）分别画好 3 幅画面的设计图形，每个画面设两个色相。

2）第一幅作业：暗色调明度基调对比。选主色为明度很低的重色（选明度为 1~3 号的颜色）进行图形填涂，再选次要色为明度一般的其他颜色进行填涂，直到完成画面。其中主色占画幅面积的 70% 左右。

3）第二幅作业：中灰色调明度基调对比。画面主色为中灰色（选明度为 4~6 号的颜色）进行填涂，占画幅 70% 左右，次要色为其他明度的颜色。

4）第三幅作业：亮色调明度基调对比。主色都是明度较亮的颜色（选明度为 7~9 号的颜色）进行填涂图形，次要色选其他明度的颜色，主色同样占画幅面积的 70% 左右，直到完成画面。

活动 4. 色彩的冷暖基调对比练习。

（1）作业尺寸：10cm×10cm 正方形 3 个。

（2）作业要求：三幅作业横向或呈品字形排列，每张作业间隔 1cm。

（3）绘图方法与步骤：

1）分别画好 3 幅画面的设计图形，3 个图形可以一样。

2）第一幅作业：暖色调基调对比。选主色为纯度较高的暖色（2~3 种颜色）进行图形填涂，再选次要色为冷色的颜色（1~2 种颜色）进行填涂，直到完成画面，其中暖色占画幅面积的 70% 左右。

3）第二幅作业：中性色调基调对比。画面主色为中性色（2~3 种颜色）进行填涂，占画幅 70% 左右，次要色为偏冷或偏暖的颜色（1~2 种颜色）填涂剩余画面。

4）第三幅作业：冷色调基调对比。选纯度较高的冷色（2~3 种颜色）填涂画面图形，其余约 30% 的图形面积画上纯度较低的暖色（1~2

种颜色）。

（4）绘图注意事项：

1）画面色彩填涂到位，完成后作品保持干净整齐。

2）每张作业用色最好不超过 5 种。

项目实践总结表	
项目内容	
实践过程	
实践效果	
教师总结	
学生总结	
备注	

任务 9.5 色彩的心理表现

学时：4 课时

色彩与我们的生活息息相关，每个人或多或少都会受到色彩的影响。每个人喜好的色彩不同，使得每个人对色彩的感知也不完全相同，所以，色彩对人产生的影响也不同。有的人看到红色、黄色会兴奋，心情好；有的人看到红色、黄色会烦躁，静不下心工作。可见，色彩会改变人们的心情、影响人们的情绪，甚至能改变人们的心理与生理，这就是色彩的心理效应。

色彩的心理效应有两种：色彩的物质性心理效应与色彩的客观性心理效应。

目标 9.5.1 色彩的物质性心理效应

色彩的冷暖能引起人们物质性的心理错觉。例如，黄色、红色和橙色会使人产生温暖的感觉，蓝色、绿色、紫色则给人以阴凉、寒冷的感觉。另外，暖色热烈，给人膨胀、前进、干燥的感觉；冷色含蓄，给人收缩、后退、湿润的感觉。这种色彩的"冷""暖"感觉来自于人们的

视觉经验与心理联想，它是色彩带给人的心理错觉。

色彩的物质性心理效应是指色彩作用于人的视觉神经，直接导致人的心理错觉或生理变异。1940 年，因为搬运的弹药箱太重，纽约的码头工人举行了大罢工。后来色彩学家贾德出了个主意，把弹药箱的外观颜色由深色改为浅绿色，结果罢工停止了。其实弹药箱的实际重量丝毫没有改变，但搬运工人却觉得弹药箱变轻了，这说明，色彩也是有"重量感"的，色彩的颜色变化直接导致了人的心理错觉。相同的两个箱子，深色的箱子看起来总是比浅色的箱子沉重很多，那么不同的颜色使人感觉到的重量差别到底有多大呢？有人研究后发现，同体积、同重量的黑色箱子比白色箱子看上去大概重 1.8 倍。这就不难解释，为什么色彩学家贾德的一个看似简单的提议就解决了令人头疼的罢工问题。颜色提高了劳动效率，这在当时简直出人意料！随着色彩心理学研究的深入，人们还发现：在短时间工作的情况下，红色可以提高劳动效率，而绿色或蓝色则降低劳动效率；但在长时间工作的情况下，绿色或蓝色反而可以提高劳动效率，红色则会降低劳动效率。这是什么原因导致的呢？心理学家通过研究证明：短时间处在红色环境中，可以让人兴奋，提高工作效率，而长时间处在红色的环境中，人的脉搏跳动会加快，血压会升高，情绪也会变得烦躁不安，无法安心工作。相反，长时间处在绿色或蓝色环境中，人的情绪会趋于稳定，心态更冷静平和，做事情有条不紊。

现在，色彩引起的物质性的心理错觉成为艺术家或设计师们最喜欢利用的手段之一。为什么保险柜几乎都被设计成黑色？因为使用黑色能增加保险柜的心理重量，可以有效减少被偷盗的概率，这是色彩的物质性心理效应在我们生活中巧妙运用的例子之一。这样的例子还有小户型装修要用浅色系增加心理空间面积等。可见，色彩在实际生活中的运用不仅要考虑到它自身的审美，还要考虑它带给人们的积极影响和消极影响，以及人们心理的承受能力等，才能使色彩更好地为生活服务。

目标 9.5.2　色彩的客观性心理效应

色彩本身既没有知觉也没有表情，当我们看到某种颜色就会在心理上产生某种联想从而引发出某种情绪或情感，久而久之，我们就认为色彩自身具有某种感染力，这就是色彩的表情特征，也称为色彩的客观性心理效应。

色彩的表情特征比较难把握，因为即使是同一色彩，它所包含的色相、明度、纯度发生任何一种变化，它的表情特征也会随之改变。因

此，把色彩的表情特征说清楚讲透彻是非常难的，不过我们可以根据常见的几种色彩分析一下它们的表情特征，了解这些颜色的基础色彩含义。

红色——穿透力最强，感知度高，具有强烈的视觉效果，富有感染力，历来是我国传统的喜庆色彩。红色能使人联想到太阳、花朵、火焰、革命和暴动等，能让人产生温暖、热情、兴奋、烦躁，以及危险和警觉之感。红色易于渗透到其他颜色中去，经过其他颜色的调和，可冷可暖，能产生广泛的变化，是一种宽泛性的色彩。

橙色——最暖、最响亮的颜色，处于色环最辉煌的位置，同时具有黄与红两者的色性。橙色是明快的色彩，是温暖、活跃、辉煌、愉快的象征，它是世界上绝大多数民族都喜欢的色彩，号称国际色彩。橙色有刺激食欲的作用，被广泛应用于餐厅装饰。纯净的橙色稍加黑色或白色，会成为一种含蓄柔和的色彩，给人以温柔、祥和之感。

黄色——纯度很高，是除了白色以外明度最亮的颜色，它具有轻快、活泼、光辉的感觉。黄色是灿烂的色彩，它容易使人联想到成熟和丰收，也容易使人联想到富有和前途光明。在黑色或紫色的衬托下黄色会产生明亮、强烈的视觉效果，而黑色和白色的混入会使黄色立马变得暗淡无光。

绿色——看起来最亲切，是优雅、大方、稳重的色彩，它象征生命、青春、和平、新鲜等。绿色具有大度与宽容的性格，能容纳各种颜色，它的变调领域非常宽广。加入黄色的绿色会让人感到朝气蓬勃的春天气息；加入蓝色的绿色给人宁静、豁达的感觉；加入白色的绿色给人清纯、优雅、清秀的感觉。

蓝色——是冷的、收缩的、内向的色彩，会令人产生宁静、忧郁、悲伤的情绪，是典型的冷色，但它平静与理智的性格还会给予人纯洁和崇高的感受。广阔的天空和辽阔的大海都是蓝色的，因此人们一看到蓝色就会联想到博大、纯净、透明、寒冷和永恒，随着科学技术的进步，它又被赋予了高科技感。

紫色——是神秘，高贵的色彩，代表着非凡的地位，令人印象深刻的同时又给人以压迫感。紫色是绝妙的辅助色，世界各地的宗教建筑都离不开紫色，有了紫色才使这些神圣的场所蔚为壮观、神秘圣洁，使信徒更加虔诚。小面积出现的紫色有点可爱，让人愉悦，但是大面积紫色出现的话则会令人厌烦。紫色和不同颜色对比时，有时富有威胁性，有时又富有鼓舞性，当它偏红或明度较暗时会产生恐怖感。

白色——明度最高的颜色，给人纯净、朴素、卫生的感觉，是光

明、纯真的象征。白色和任何颜色搭配都适宜，能把其他颜色衬托得更加鲜艳、漂亮。大面积的白色会显得平淡无味。

灰色——作为中性色，它柔和、平稳、朴素、大方，是非常理想的背景色彩。任何色彩都可以和灰色相混合，混合后的灰色带有了色彩倾向，给人以高雅、含蓄、精致、细腻的感觉，显的很高档，这些色彩被称为"高级灰"。大面积乱用灰色会给人乏味、平淡、寂寞的感觉。

黑色——明度最暗的颜色，往往给人庄重、严肃、沉静、神秘的感觉，也容易让人产生悲哀、不详、恐怖、死亡的消极情绪，因此，很多人不喜欢黑色。但是，黑色的适应性很广泛，和白色一样可以搭配任何颜色，即使是极难和其他颜色相配的艳色，和黑色组合在一起也能取得赏心悦目的好效果。和白色、灰色一样，黑色大面积使用时会给人压抑、死气沉沉的感觉。

如果两种色彩是互补色，它们的象征意义应该是互相补充的，当一种色彩被调和时，它的象征意义就会发生变化，含有原来两种色彩的一部分象征意义。如调和了红色与黄色的色彩——橙色，即包含了红色的活跃、兴奋的色彩特征，又含有黄色灿烂、辉煌的色彩特征。

人们因种族、性别、年龄等的关系，对色彩的喜好有着非常大的差异，在色彩体验方面的主观感受是千差万别的。世界上绝大多数民族都不喜欢黑色和白色，而中国汉民族却喜欢黑白二色，白纸黑字的书法艺术与水墨画深受人们的喜爱。一般来讲，越是古老的国家对色彩的禁忌越多，如中国、印度；越是新兴的移民国家对色彩的禁忌越少，如美国、加拿大。同是白色，有人认为高洁，内含喜庆；有人认为惨淡，意味着懊丧。黑色给一些人的感觉是庄重，而另一些人却感觉到死亡。儿童喜欢艳丽的色彩，老人喜欢沉静的色彩；男孩喜欢绿色与蓝色，女孩喜欢粉色和黄色。所以，色彩的表情特征远不止我们所描述的这样简单，本章对几种主要色彩的表情特征所进行的分析与介绍只是这些色彩的表情特征中的一些典型性的启示而已。

通过色彩我们可以洞悉一个人的内心，包括人们的喜怒、爱憎、心声、追求色彩几乎可以表达一切。所以说，世界是色彩的世界。

实践与思考

色彩的心理表现这一单元我们讲了两个课题：色彩的物质性心理效应和色彩的客观性心理效应。

活动 1.简述红、橙、黄、绿、蓝、紫六色的色彩含义。

活动 2.想一想，生活中有哪些色彩应用的经典例子，讲一讲为什么选择这些颜色？

活动 3.色彩的物质性心理效应练习——用色彩表现春、夏、秋、冬四季。

（1）作业尺寸：10cm×10cm 正方形 4 个。

（2）作业要求：图形自选

（3）绘图注意事项：

1）避免用非常具象的景物作引导。

2）四个季节可以选取同一个图形。

3）每幅作业间隔 1cm，成田字形排列。

活动 4.色彩的客观性心理效应练习——用色彩表现一首歌曲或一首乐曲（二选一，自选有把握的一题做练习）。

（1）作业尺寸：20cm×20cm 正方形 1 个。

（2）绘图注意事项：

1）选自己熟悉的，能引起共鸣、有感觉的乐曲。

2）根据乐曲的旋律自定画面的色彩基调。

3）避免用人物形象作图形引导心理联想。

项目实践总结表		
项目内容		
实践过程		
实践效果		
教师总结		
学生总结		
备注		

项目 10　色彩关系

任务 10.1　色彩的协调与对比

学时：6 课时

协调与对比是美术绘画与美术设计中常常运用的处理色彩的方法。协调给人以和谐统一的心理感受，对比则给人以强烈刺激的心理感受。协调来自视觉上的和谐，和谐就是舒服；对比来自视觉上的刺激，刺激就是痛快。一幅美术作品，既有来自视觉欣赏上的和谐与舒适感，又有心理感受上的刺激与痛快感，才能获得双重的审美享受。至于画面效果是以协调为主还是以对比为主，要根据创作者的立意来定。这种色彩间的微妙变化关系，需要长期的色彩训练与实践才能掌握好。总体来说，协调与对比是既对立又统一的关系，色彩的对比是绝对的，协调是相对的。

目标 10.1.1　色彩的协调

每一件美术作品都存在着色彩是否协调的问题，即是指画面色彩的秩序关系与色彩的量比关系应该符合色彩的审美规律和视觉的心理要求。协调的色彩具有统一感，带给人和谐、柔美、舒适的色彩感受，但为了避免单调，在统一中也要有变化、有对比。

色与色之间所产生的统一协调关系被称为色彩的协调。色彩在协调的过程中要舍繁从简、弃宾就主，才能获得好的画面效果。画面的色彩协调可以用下述两种方式来调整。

1. 主色调的协调

一是以画面占主导地位的色彩为基础，它占据的色彩面积比较大，有优势地位，其他的色彩处于次要的从属地位。如以红、橙色为主色调的暖色调作品，占画幅面积的 70% 左右，另外的画面中加入少量面积的中性色及冷色丰富画面色彩的表现力，会使画面的色彩既协调又有变化。

二是画面以一种颜色为主色调，其他颜色或多或少都调入这种颜色，使所有颜色都有主色的倾向。如画面以蓝调子为主，其他颜色都加

入适量蓝色协调画面，这个作品中的所有颜色之间就有了相互呼应的关系。这样处理过的画面色彩柔和自然又有对比。绘画作品常用这种方法处理画面，比如用光源色协调画面，或者用衬布色协调画面。法国画家莫奈的系列作品《干草垛》（图10-1）描绘了不同气候、光线下的干草垛，表现了光的魅力，画家用光源色形成画面的主色调——暖黄色调，是用光源色协调画面的典范。

2. 近似色的协调

由色相距离比较近的颜色，如同类色、邻近色构成的画面（图10-2）。近似色协调的画面色彩效果明快、柔和，过渡自然，统一感极强，但处理不好画面会产生单调、模糊、乏味的感觉。如红橙、红与黄橙、黄组成的画面，黄与绿组成的画面等。

构成画面协调的因素有多种，但其中应该有一两种主要因素是始终不变的，其他的因素处于变化之中。没有一两种不变的因素做保证，画面上的色彩难免杂乱无章，想要取得协调感几乎是不可能的。

图10-1　　　　　　　　　　　　　图10-2

目标10.1.2　色彩的对比

对比是一幅作品形成的基本条件，是艺术的表现手法之一。色彩的对比调和要求色彩鲜明、活泼、生动，因此画面中色彩的色相、明度、纯度都可以处于对比状态，色块的大小、曲直、冷暖、疏密等都是重要的对比关系。色彩有了对比，会出现色彩之间的和谐与呼应关系、平衡与协调关系，协调、呼应、平衡这都是对比后的统一。对比强调变化，但不能为了强调变化使色彩组合失去秩序和美感，恰当的对比手法能提高作品的艺术表现力和感染力。

色彩取得对比效果的方法有下述五种。

1. 色相对比

色相对比是两种以上的色彩组合后，由于色相的差别形成的色彩对比效果，它是最基本的色彩对比。色相对比的强弱程度取决于色彩的色相在色相环上的距离。四种常见的色相对比中，色相距离最近的同类色

对比最弱，画面单纯、柔和、平淡；距离较近的邻近色对比较弱，画面比同类色丰富，耐看些；距离较远的对比色对比较强，画面饱满、生动、活泼；距离最远的补色对比关系最强，对比强烈、刺激。

2. 明度对比

明度对比即色彩的明暗、深浅的对比。黑、白是明度对比中的两个极端，在黑白之间可以用由深到浅的不同的"灰"组成画面的数个色阶构成明度对比关系。明度对比不仅指无彩色的黑、白、灰对比，还包括有彩色之间的明度对比研究。明度对比关系实际上就是画面色彩的素描关系。色彩间明度差别的大小，决定明度对比的强弱。明度差在三度以内的对比称为弱对比，画面对比效果微弱、含蓄；明度差在三到五度内的对比称为中对比，画面效果清晰、丰富、柔和；明度差在六度以上的对比是强对比，画面效果鲜明、生动、愉快；明度差为九度的色彩对比在实际生活中应用较少，其画面效果强烈、生硬、炫目，如版画作品。

明度对比关系是否正确得当是衡量一幅美术作品是否成功的要素之一，因此，画面黑、白、灰的明度对比一直是美术专业学生基础课训练的重点。荷兰画家蒙德里安的代表作品《红、黄、蓝的构成》用鲜明的色相对比、强烈的明度对比及纯净的原色对比构成了和谐而又富于变化的画面，是几何抽象画派的先驱，对后世的设计学影响很大（图 10-3）。

图 10-3

3. 纯度对比

纯度对比是指纯色与浊色之间的对比。不同色相的颜色，不仅明度不同，纯度也不同。当不同的颜色放在一起，它们的鲜浊程度是不一样的，那么画面的纯度对比就不一样。纯度对比可以是单一色相不同纯度的对比，如小面积的纯蓝色与大面积的灰蓝色对比，会使纯蓝色更夺目，灰蓝色更柔和；也可以是不同色相的纯度对比，如纯红色与纯绿色对比，红色会显得更鲜艳。同一颜色在不同纯度的背景上给人的色彩感觉也不一样，低纯度背景衬托的色彩颜色更加鲜艳，高纯度背景衬托的颜色则灰暗一些，背景纯度的变化，会带来色彩性格的变化。纯度弱对比的画面视觉效果模糊，清晰度较低，只能近距离观看；纯度中对比的画面效果和谐、含蓄、主次分明；纯度强对比的画面视觉效果鲜明、生动，视觉冲击力强。

4. 补色对比

补色是强对比色，补色总是成对出现的。色相环上 180 度位置上的任意一对颜色互为补色，其中黄与紫、红与绿、蓝与橙是三对最基本的互补色，也就是说三原色和三间色互为补色关系。补色的强对比关系使

得补色在色彩中具有独特的表现价值。两个互为补色的色彩并置到一起时，即当色彩处于补色对比关系时，两个颜色都在视觉上加强了饱和度，会取得更醒目的视觉效果，比如说红与绿并置时，红得越红，绿得更绿。而当这两个补色调和后会得到黑灰色，颜色的明度、纯度都会降低很多。高纯度的补色搭配在一起的时候，会产生跳跃、浓郁、刺激性的画面效果，非常醒目，长时间看会让人产生视觉疲劳，心理不适的感觉，所以很少有人大面积、高纯度地使用补色对比。为了使补色减少刺激性，产生悦目的搭配效果，一般会采用一些手段中和或者降低一下补色的对比度。

5. 冷暖对比

我们之前讲过，冷色和暖色是一种色彩感觉，色彩具有冷暖色性。冷暖对比即色彩的色性对比，也就是说将色彩的色性倾向进行比较的色彩对比。冷暖对比不仅仅是指极暖色与极冷色的对比，如橙色与蓝色的对比，还包括同一色系及近似色系之间的对比，如红色与红橙色对比、黄色与绿色对比等。色彩的冷暖对比是相对而言的，不同的色彩之间只有经过相互比较才能有冷暖的区别，如黄色在橙色背景中偏冷，而在绿色背景中则偏暖。冷暖对比也有强弱之分，冷暖属性越靠近的颜色并置在一起其冷暖对比就越弱，冷暖属性相差越远其冷暖对比就越强，暖极橙色和冷极蓝色是冷暖的最强对比。冷暖对比是色彩对比中最有影响力的形式之一，它不可能孤立存在，色相对比、明度对比等必然随之相伴。在某些色彩作品中，色彩的冷暖并不都是很鲜明的，有时是处于一种模糊的状态之中，只有掌握了色彩的冷暖对比知识，才有可能进行正确的认识和判断，准确利用冷暖对比关系丰富画面色彩，加强视觉对比效果，拉出距离感，使画面具有纵深的空间感。

无论绘画还是设计，作品的协调与对比都必不可少。作品若是以协调为主，那么也要融入一定的对比因素，使作品和谐统一又有变化；作品若是以对比为主，那么也要融入一定的协调因素，使作品生动丰富又有一致性。色彩的协调与对比关系是画面色彩关系的整体呈现，它直接作用于画面的色彩效果，在绘画与设计中极为重要。

实践与思考

本教学单元主要讲了两个内容：色彩的协调与色彩的对比。其中每个目标又细分为几个小项需要学生了解与掌握。

活动 1. 绘画作品中如何取得画面色彩的协调？

活动 2. 简述色彩的协调与色彩的对比之间的对立统一关系。

活动 3. 色彩的协调练习

（1）作业尺寸：12cm×12cm 正方形 2 个。

（2）作业要求：第一个图形画主色调的协调，第二个图形画近似色的协调。

（3）绘图注意事项：

1）颜色任选，但画面颜色不要太杂乱，4~6 色即可。

2）注意画面色彩的明度对比关系。

活动 4. 色彩的对比练习

（1）作业尺寸：10cm×10cm 正方形 4 个。

（2）作业要求：第一个图形画明度对比，第二个图形画纯度对比，第三个图形画补色对比，第四个图形画冷暖对比。

（3）绘图注意事项：

1）画面颜色选 3~5 种色即可。

2）四个图形图案要求一致。

3）每个图形间隔 1cm，成田字形排列。

项目实践总结表	
项目内容	
实践过程	
实践效果	
教师总结	
学生总结	
备注	

任务 10.2　物体的色彩与明暗关系

学时：10 课时

目标 10.2.1　物体的色彩

我们能看到的物体的颜色是与光密切相关的，光的作用与物体的特性是构成物体色彩的两个必不可少的条件。物体的色彩不是一成不变的，它在外界条件的影响下是会发生变化的。我们的眼睛能看到的物体色彩大致有两种：固有色和条件色。

1. 固有色

固有色是指物体在正常的自然光下呈现出的色彩，是物体本身所固有的颜色。如罐子是黑色的，"黑色"就是罐子的固有色，香蕉是黄色的，"黄色"就是香蕉的固有色。固有色是物体对光的吸收与反射的作用所呈现的色彩，所以表面粗糙的物体反射光弱，它的固有色就较强，如陶器、粗布等物，不易受周围环境影响；表面光滑的物体反射光强，它的固有色就较弱，如瓷器、不锈钢制品等物品，易受周围环境影响。绘画时根据物体表面光滑与粗糙的程度，准确地画出它的固有色，这是表现物体质感的重要手段。

2. 条件色

条件色是指物体受外部环境影响的色彩。任何物象都存在于一定的环境之中，既受到光源颜色的影响，又受到周围环境色彩的影响。意大利画家达·芬奇早在文艺复兴时期就发现了条件色，提出了周围环境对物体颜色的影响。所以，人们对条件色的研究就是分析外部环境色彩对物体本身固有色造成的影响。在绘画色彩学中，光源色、环境色，以及因空间距离等外界的条件影响下所产生的色彩变化，被统称为条件色。由此可见，物体的条件色主要包括两种：一是光源色，二是环境色。条件色掌握的好坏，是培养色彩感觉并提高绘画能力的关键。

（1）光源色。不同颜色的光源照射到物体的表面上时，物体受光面的颜色会产生变化，这种色彩被称为光源色。例如：用明亮的红色光投射到白色物体上，白色物体会反射红色光，这个物体看起来就是红色的。相同的物体在不同的光源下将呈现不同的色彩，光源色的变化，必然会影响物体色彩的变化。我们在室内写生时会感到静物的受光部分带有冷色倾向，而在户外写生时阳光直接照射的物体受光部分则呈暖色倾向，这是由光源色的冷暖不同造成的。即使是同一物体，因早晨、中午、傍晚的时候光线不同，描绘起来用到的色彩就不同，

作品完成后画面的色调也不同。这些细微不同，需要平时仔细观察才能看出来，并在画面中表现出来。另外，光源色越强，对物体的固有色影响越强，甚至会改变物体的固有色，如强烈的舞台灯光有时就会改变演员服装的颜色，但是，物体固有的物理属性并不会因光源的改变而改变。

（2）环境色。物体受到环境色彩的影响而产生的色彩变化，被称为环境色。它是环境光反射到特定的物体上所呈现出的色彩，如自然光投射到绿色的墙壁上以后，再折射到该墙壁附近的其他物体上，那么其他物体受其影响也会反映出一些绿色来，这个绿色就是环境色。一般来说，环境色的强弱取决于周边环境物受光的强弱以及反射角度的大小，周围的色彩受光照越强，环境色彩变化就越大，反之色彩变化就越小。虽然环境色比光源色弱，但却会引起复杂的色彩变化，尤其是物体暗部的色彩受环境色影响最为明显。环境色的存在和变化，加强了画面相互之间的色彩呼应，丰富了画面色彩，对画面整体色调的形成非常重要。

我们看到的任何物象的颜色都以固有色和条件色的面貌呈现，固有色、光源色、环境色是组成物体色彩的基本元素。物体的固有色与条件色之间的关系对物体色彩关系的形成和变化是十分重要的。中职及高中阶段学习的绘画色彩就是条件色表现系统，它注重客观对象在特定的光照条件下所产生的色彩变化，如光源色、环境色对物体的影响等；它强调画面色彩关系正确、色调统一、色彩丰富有变化，并且物体的质感、体积感、空间感都能在画面上得以体现。初学绘画者开始学习色彩时容易有两个坏习惯：一是只能看到物体的明暗关系，画色彩时只能画出素描关系来；二是只能看到物体的固有色，在观察色彩时忽略了光源色和环境色对固有色的影响而产生的复杂的色彩变化，有这样的习惯性思维是画不好一幅画的，需要注意克服固有色概念对我们观念的束缚。因此，在色彩写生的初级阶段，不用要求素描关系完全正确，重点是了解固有色和条件色之间的对立统一关系，认真观察和分析物体的色彩及其变化，把固有色和条件色灵活运用到画面中去。只有掌握色彩变化的规律才能使画面的色彩丰富、生动起来，从而提高色彩的表现力，所以说，固有色与条件色的对立统一关系是绘画色彩写生的一个重要课题。

目标 10.2.2 物体的色彩与素描的明暗关系

俄国的素描大师契斯恰柯夫说过，什么是油画？油画就是带明暗的素描。什么是素描？素描就是不带色的油画。可见绘画中的色彩关系与明暗关系是不可分割的。色彩同素描一样是造型艺术的重要形式和手段，素描是色彩绘画的造型基础。色彩和素描的关系很近，基本上除了调色以外全靠素描的理论知识在作画。学习色彩就是学习用色彩塑造形体、表现空间关系，只有物体的色彩符合了素描的基本关系，才能使画面表现出真实、生动的艺术效果。这也是为什么学画画要先学素描再学色彩的原因。色彩绘画中的造型与色彩搭配，其刻画的重点就是素描关系，所以色彩中的素描关系是初学者必须要掌握的内容。

明暗五调子是指亮色调、中间色调、明暗交界线、反光和投影。亮色调和中间色调都属于受光的亮部，位于光源色的照射范围内；明暗交界线、反光和投影都属于背光的暗部，基本上位于环境色的影响范围内。不管光源怎样变化，无论形体多么复杂，都无法影响明暗五调子的排列顺序。

1. 亮色调的色彩

亮色调是光线直接照射的受光面，是色调中最明亮的部分。物体的受光部分受光源色的影响最大，所以物体的亮部色彩是就是光源色和固有色的混合色。根据物体表面粗糙程度的不同，物体亮部的固有色受光源色的影响大小也不同。粗糙物体的亮面调色时以固有色为主加入少量的光源色；比较光滑的物体亮面调色时以光源色为主加入少量的固有色。如果是表面极光滑的物体，如细瓷花瓶的高光部分，就是光源色的直接反射，这样画其高光时直接用光源色点上即可，也就是说，高光色彩即光源色。一个物体的高光面积虽然小，但它是表现物体质感的重要手段，不能忽视。

2. 中间色调的色彩

中间色调是物体受光线侧射的地方，介于亮色调和明暗交界线之间的过渡地带，即"灰调子"的区域。物体固有色最明显的地方就是受光面与背光面之间的中间部分，即素描调子中的灰部。在这个范围内，物体受外部条件色的影响较少，固有色色彩的色相及纯度最高，虽然某些局部偶尔也受光源色和环境色影响，但总体影响很小，是物体色彩最鲜艳的地方。这部分的色彩在调色时基本上以固有色为主兼顾一下色彩的明度关系即可。中间色调的明暗及色彩变化丰富而又微妙，是明暗造型及色彩造型需要重点刻画与表现的地方。

3. 明暗交界线的色彩

明暗交界线是物体受光部与背光部交接的地方，它既受不到光源的直接照射，也受不到环境色反光的影响，是物体上颜色最重、明度最低的地方。明暗交界线这个地方几乎全是重色，其色彩感最弱，色彩明度最低。画明暗交界线这部分色彩时调和的颜色要重，但不能直接用黑色去画，每一笔颜色都应该是带有色彩倾向的重色，这样明暗交界线才不会画"死"、画"闷"。画好明暗交界线有助于处理好明暗对比的大关系和画面色调的协调统一，并且有助于画面形体及体积的塑造。

4. 反光的色彩

反光出现在物体的背光部即物体的暗部。邻近物的反射光作用于物体的暗部形成了反光，反光造成了暗部的半透明性，所以反光的色调明度一般低于中间色调，但比明暗交界线明度要亮一些。物体的反光色彩是暗部色彩的一部分，要统一于暗部，但明度比暗部稍亮，其色彩变化受环境色影响较大。这部分的色彩在调色时要兼顾物体的固有色和反光物的色彩，由于反光所处的位置特殊，颜色调色时还要考虑色彩的明度：反光色彩明度太高，画面色彩关系会乱，显得"花"，影响整体效果；反光色彩明度太低，画面暗部会显得沉闷，影响空间感的塑造。可见，反光画好了有助于增强物体的体积感和画面的空间感，是色彩调色时应谨慎处理的地方。

5. 投影的色彩

投影是物体在支撑物或临近物上留下的阴影。物体的投影色彩比较复杂，如室内写生时投影颜色主要是物体的固有色、衬布的固有色与光源色的补色的混合，同时色彩明度降低。投影的形状要随衬布或邻近物的外形起伏，注意投影的虚实变化，这样画出的影子才真实、有空间感。

明暗交界线、反光、投影构成了物体暗部的整体色调。物体的暗部色彩是固有色与环境色的混合色，但明度都降低了。根据补色原理，为了视觉平衡，物体的暗部除了环境色，还应该有和亮部颜色做对比而产生的补色。协调统一好物体的暗部色彩离不开人们对色彩的精确观察、分析与表现，需要经过刻苦的训练才能掌握。

以水粉静物写生为例，画面色彩的调配总结如表 10-1 所示：

表 10-1

色彩		调配方法
亮色调	高光	光源色 + 白
	亮灰部	物体的固有色 + 光源色 + 白
中间色调（灰部）		固有色
明暗交界线		物体的固有色 + 重色
反光		物体的固有色 + 邻近的环境色 + 少许亮色
投影		衬布或支撑物的固有色 + 邻近的环境色 + 重色 + 物体的补色

　　画面中物体的色彩与素描的明暗关系也可以用表 10-1 帮助理解，方便大家掌握，但不能生搬硬套。正确的色彩关系需要依靠自己的天赋及长期刻苦努力的色彩训练积累的丰富经验，才能熟练掌握，从而把它运用到画面中去。素描讲究用三大面五大调子去处理明暗体积关系，增强画面空间效果，色彩同样有跟素描一样的黑、白、灰关系，只是表达的工具和材料不一样。如果素描基础不扎实，那么用色彩也难以塑造好形体，所以素描基本功要练好，这样学习色彩也会更轻松。

实践与思考

本教学单元主要讲了物体的色彩及其与素描的明暗关系。

活动 1. 什么是物体的固有色与条件色？

活动 2. 简述一下条件色在绘画中的重要性。

活动 3. 举几个光源色在生活中运用的例子。

活动 4. 简述明暗五调子的排列秩序。

活动 5. 怎样用色彩塑造形体？

活动 6. 掌握表 10-1 的内容。

项目实践总结表		
项目内容		
实践过程		
实践效果		
教师总结		
学生总结		
备注		

任务 10.3　色彩关系在画面中的运用

学时：10 课时

处理色彩关系主要是指对色彩的冷暖、纯度、明度、条件色等在画面中的控制与把握，也就是用一定的方法协调画面颜色之间的对比，使作品视觉效果看起来更舒适，更能表达画者情感。一幅好的色彩作品既要有丰富的色彩，又要有统一的画面调子，这就需要整体把握画面的色彩关系，只有色彩关系正确了，画面效果才会和谐悦目。可以说，画色彩就是画色彩关系。画色彩时既要注意固有色在光源色、环境色等条件色影响下的色彩变化，同时又要在绘画中比较其冷暖关系、明度关系、纯度关系等，找到每一块色彩在色调中的准确位置，这样画面看起来既完整又丰富。理解和掌握色彩关系及其变化规律，对于作画写生有很大的指导作用，是每个学习美术的学生必须掌握的内容。色彩关系的内容主要包括以下五个方面：色彩明度关系的运用，色彩纯度关系的运用，色彩冷暖关系的运用，色彩固有色与条件色的运用，色彩补色关系的运用。

目标 10.3.1　色彩明度关系的运用

色彩的明度关系也被称为色彩的素描关系，它主要体现为物体的明暗五调子在色彩上的明暗深浅变化。区分不同色彩的明度深浅，需要用整体观察法去分析、比较各个色块的灰度，如果我们不能在画面上区分出各色块的微妙的色度关系，那么这幅作品就肯定表现不出丰富的素描

层次来。意大利画家卡拉瓦乔的作品《水果篮》就是一幅用严谨、强烈的明暗将色彩的明度关系处理得极其优秀的一幅绘画作品。这幅画用明晰结实的轮廓、单纯质朴的光线、鲜明实在的刻画，朴素逼真地再现了篮中水果的特点，正是卡拉瓦乔的高超技艺赋予了《水果篮》新的生命，使之成为西方绘画史上的第一幅静物画，具有里程碑式的意义（图 10-4）。

色彩的明度关系可以通过两个方面进行对比调整：一是不同色彩的色相本身具有明度差异，通过改变色相可以调整色彩的明度关系。在无彩色系中，白色明度最亮，黑色明度最低；在有彩色系中，黄色明度最亮，蓝紫色明度最低，其他色相的明度一般需要在对比中才能确定明度高低。二是通过改变同一色相的明度调整色彩的明度关系。同一色相的颜色加白后，明度会提高，加白越多，明度越高；同一色相的颜色加黑后，明度会降低，加黑越多，明度越低。

如果绘画作品明度关系不准确，画面就会出现"灰"的问题，物体的体积感和空间感都会减弱，这时候就需要通过一定的手段去调整画面的明度关系，解决的方法有两种：一是调整物体亮部的明度；二是调整物体暗部的明度。调整物体的亮部明度主要是提升物体亮部的色彩，这需要在亮部色彩里添加白色来完成（水粉画、油画皆如此）；调整物体暗部的明度，主要靠在暗部色彩里调入适量的亮色来完成，这个亮色可以是白色，也可以是黄色，还可以是绿色，只要调入的颜色明度比原来暗部的色彩明度高即可。由于水粉画的颜料特性，白色在暗部是不能滥用的，滥用的后果是使画面发灰、发粉，所以白色在使用时需谨慎处理。当画面色彩的明度关系理顺了，物体的形体塑造基本上就成功了，画面就具有了三维立体感。

目标 10.3.2　色彩纯度关系的运用

色彩的纯度关系主要表现在画面色彩的纯色与浊色的对比上，也就是说色彩的鲜艳与灰暗的对比。红、黄、蓝三原色的纯度最高，其次是由三原色调配成的三间色，复色的色彩纯度比较低，复色调和时混入的颜色越多，色彩纯度就越低。在一幅画面中，一块色彩的纯度高低是需要通过与周围的颜色互相对比与映衬才能显现出来的。色彩对比的产生形成了色彩的纯度关系。同一色相的颜色，如果在它的周围换上不同纯度的背景色，那它们之间的纯度对比就会发生变化：如果背景的颜色纯度很高，那么这块颜色看起来就灰暗一些；如果背景的颜色纯度比较低，那么这块颜色看起来就鲜艳一些。例如在一片灰绿色中间画上了一

笔鲜亮的橙色，那么橙色在灰绿色的映衬下就会显得很鲜艳，色彩对比强；如果在一片黄色中间画上了一笔鲜亮的橙色，那么橙色和背景色黄色就会比较和谐，画面显得协调。当然，在背景色不变的情况下，置换它上面主体色的纯度一样会改变画面的纯度对比关系。例如，一片灰绿色的中间画上了一笔鲜亮的橙色，那么橙色与灰绿色的色彩对比强；而在一片灰绿色的中间画上了一笔柔和的灰橙色时，那么灰橙色与灰绿色的色彩对比瞬间变弱。

绘画过程中，当画面色彩的纯度关系出现问题时，画面看起来会显得"火"或"脏"。画面色彩纯度太高，尤其是暖色比较多的话，颜色搭配在一起会让人产生"火气十足"的焦躁感，这个时候需要降低一些颜色的纯度，在不合适的颜色里适当混入其他颜色以降低它的纯度，这样画面观感上就会舒服很多；画面色彩纯度太低的话，颜色就显示不出来色彩倾向，画面的色彩感减弱，颜色就会因为发污显得"脏"了，这个时候需要提高一些颜色的纯度，挑选不合适的色块用更高纯度的颜色去覆盖置换，这样画面效果就会由沉闷变得生动、活泼起来。

一幅色彩丰富的绘画作品总要或多或少需要几块纯度比较高的色彩，完全没有色素饱和度的画面看起来乏味无力，而色素饱和度太高的画面给人感觉俗艳、浅薄，不耐看。由此可见，画面的纯度关系处理得好，就会使色彩表现得灰而不闷、纯而不跳，使画面既沉稳又不失激情，视觉冲击力很强而且画面效果十分舒服，耐看。

目标 10.3.3　色彩冷暖关系的运用

色彩关系中很重要的一项就是色彩的冷暖关系。人们很早就发现了色彩的冷暖变化与人的视觉及心理息息相关。绘画中的冷暖是一个相对的概念，冷或暖也是对比出来的。我们知道，一个物体在光照下大致可分为受光和背光两个部分，即亮部和暗部两部分。在阳光下，物体亮部受暖色阳光的照射产生暖的感觉，暗部、投影则会产生冷的感觉；在室内自然光下，静物的亮部受天空颜色的影响偏冷色，暗部及投影的色彩相应地会有偏暖的感觉。如此分析，我们可以把画面中色彩的冷暖关系简单概括为：物体的受光部是冷色调的时候，背光部色彩偏暖；物体的受光部是暖色调时，背光部色彩则相对较冷。一般情况下，光源色是冷色时，物体的受光部、高光颜色都偏冷，甚至明暗交界线也偏冷，物体的背光部的反光、投影则偏暖。然而当物体背光部接受反射光的强度和色度超过受光部时，虽然是在冷色光源的照射下，但受光面因为背光面的强对比会出现微暖色调，背光面则会出现冷色调，整幅画面都会出现

较明显的冷色调。如光源色为自然光时，衬布为湖蓝色时，环境色的影响比光源强，因此就产生了冷色光受光部偏暖，暗部偏冷的现象。通过以上规律可以得知：物体受光源照射后受光面和背光面的冷暖关系是相反的，即物体的亮面和暗面的冷暖关系是相悖的。至于受光面和背光面究竟哪个冷、哪个暖，这就要根据具体的情况来分析与理解了。而对初学者来说，如何熟练运用色彩的冷暖关系则是一个必须要掌握的课题。

暖色通常给人兴奋的刺激感，有前进的感觉，冷色则给人安静、退缩的感觉，灵活运用色彩的冷暖对比可以在画面上营造出强烈的视觉冲击力和纵深的空间感。有经验的画家十分擅长从极为接近的色相中找出不同的色彩倾向，会恰如其分地把握画面色调微妙的冷暖变化，并积极主动地运用冷暖关系为自己的画面服务，使作品色彩关系更丰富、更生动。荷兰画家梵·高的作品《夜晚的露天咖啡座》中，灯光下的橘黄色咖啡馆和深蓝色的星空形成了强烈的冷暖对比，让观众的视线沿着明亮的咖啡馆向后延伸至深蓝色的天空，画面产生纵深感，洋溢着一种平和、安详的美感。画家用黄色和蓝色的大面积对比表达出了自己独特的内心感受和对咖啡馆的喜爱之情（图 10-5）。

目标 10.3.4　色彩固有色与条件色的运用

色彩的固有色与条件色的对立统一关系主要是指物体在不同的光照下色彩产生的一系列变化。任何一个物体都有其自身的固有色彩，而这种色彩又被客观存在的条件色即光源色、环境色等影响和制约，两者形成既对立又统一的关系。长期以来，人们的思想中只有固有色的概念，如蓝天、白云、绿树等，随着近代科学的发展我们才知道了物象之所以有五彩缤纷的颜色，是由于各种不同的物体吸收和反射光波的能力不同；然后又认识到除了物体本身的固有色以外，对物体所呈现的色彩起重要作用的还有光源色和环境色。

在画面的色彩关系中，固有色与条件色是相互对立的，画面的主导色有时由固有色支配，有时又由条件色支配。当主体物占画面中大部分面积时，其固有色就会比较突出，成为画面的主导色，此时条件色相对较弱成为次要色，画面色彩会形成以主体物固有色为主导地位的色彩关系。当画面中的光源色比较强时，光源色的亮度和色相对物体的明暗变化与色彩形成起着决定性作用，光源色会支配着画面色彩并形成以光源色为主导地位的色彩关系。如傍晚时分，太阳的余晖笼罩着整个大地，画面色彩明显偏向暖黄色。因此在观察和处理色彩时必须注意到光源色的影响，用光源色统一画面基调，以达到画面和谐的目的。环境色来自

物体的四面八方，当画面的环境色占优势地位时，画面里的所有物体处于特定的色彩氛围之中，其色彩倾向都会受到环境色的影响。表面光滑的物体受环境色影响强烈，尤其是它的暗部最明显，如放置在大红色衬布上的不锈钢水壶等；表面粗糙的物体受环境色影响较弱，它受背景色彩的影响并不明显，如放置在大红色衬布上的深色陶罐等。

固有色和条件色常常被统一在一幅画面之中，它们之间互相影响、互相制约。因此，我们在表现画面的色彩时，要把握好固有色与条件色之间的对立与统一关系，仔细地观察和分析画面的色彩，使画面既富于变化又协调统一。如法国画家塞尚的一系列静物画《苹果》，对色彩的明暗、冷暖，物体的固有色与条件色进行了沉着而深入的分析（图 10-6）。

目标 10.3.5　色彩补色关系的运用

色彩关系里还有一个补色关系，补色关系是色彩学中最有魅力的关系。我们在生活中留意观察的话，经常可以观察到丰富的补色现象，如我们长时间盯着红色物体看后，当目光转移到旁边的白墙上时会发现白墙上出现了一片绿色；又如在强烈的太阳光照射下，房屋的白墙面和周围受光的地面上呈现出阳光的黄橙色，而屋檐下的暗影和房子的阴影则透出灰暗的蓝紫色，这是人的眼睛为了达到视觉平衡而出现的补色效应。补色在医疗方面也有所应用，如外科医生穿的绿色手术服，就是为了防止医生在手术过程中长时间看到红色的血液会产生视觉疲劳，手术服设计成绿色可以有效缓解外科大夫的视觉疲劳。

补色关系的运用对于画面色彩的协调与对比有着重要的作用，画面中哪些地方有补色成分呢？我们认真观察静物的话，会发现物体的亮部与暗部的颜色往往会呈现一种互补的色彩关系。例如画一个红苹果时，在苹果投影的边缘、明暗交界线上应该有补色绿色的成分，在苹果的边缘及周围也应该含有一点绿的成分，这就是补色在画面中的运用。一般情况下，物体色彩鲜艳的亮面与色彩含蓄的暗面是在互补的对立面上。在处理画面色彩时，合理恰当地运用补色关系会使画面色彩更加协调完整，色彩层次更加丰富厚重，画面的距离感与空间感加强。一幅美术作品的补色关系对比强烈时，能够让画面生动活泼起来；补色关系对比较弱时，画面有轻松、安静之感。补色在运用过程中，既要符合画面色彩基调，又要恰当表现出自己的色彩特征，既不能过分强调，以免色彩生硬、过火；又不能完全忽视，以免色彩空洞、乏味，这个度要把握好。

现代派绘画强调画家主观精神的表现，注重画面的形式美，夸张的

人物变形，奔放的线条和对比强烈的色彩具有极强的视觉冲击力与感染力，而恰到好处的补色关系的运用在画面的色彩构成中起着重要的作用，它使得画面色彩表现得更加强烈、大胆，最大限度的释放出画家自由的天性，使得作品看起来生机勃勃，随性有趣，充满了活力。像画家毕加索、马蒂斯等都是运用补色关系的大师（图 10-7）。

综上所述，色彩关系在画面中的处理极为重要，画画其实就是寻找和运用色彩关系的一个过程。色彩关系表现的好坏直接影响到一幅美术作品的成败。熟练掌握色彩的对比与协调关系，是学好色彩的关键课题。学好它并没有捷径可走，只有经过长期刻苦的训练，才能得心应手地运用。

图 10-4

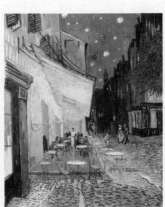

图 10-5

图 10-6

图 10-7

实践与思考

本教学单元主要讲了五种常见的色彩关系在画面中的运用。

活动 1. 说一说什么是色彩关系？色彩关系主要表现在哪些方面？

活动 2. 简述色彩关系在美术作品中的重要性。

活动 3. 观察一幅画的色彩，分析其色彩关系。

活动 4. 临摹一幅色彩静物作品，把画面中的色彩关系表现出来。

项目实践总结表		
项目内容		
实践过程		
实践效果		
教师总结		
学生总结		
备注		

项目 11　水粉静物写生概述

任务 11.1　水粉静物写生的特征

学时：2 课时

目标 11.1.1　水粉静物写生的目的

水粉画由于基础颜料可溶于水，既可画湿润的薄画法，又可画接近油画的厚画法，其覆盖性好、便于修改，更容易被初学者掌握和运用。

水粉静物写生一般会在室内进行，室内多采用较稳定的北面的光源（北面光源不受太阳东升西落变化的影响）。将不同造型、质地的器物组合在一起，用水粉材料表现，可为学生进一步学习油画、中国画、版画及工艺设计等打下色彩学的基础。

室内水粉静物写生作为基础色彩训练的开端，是由于它的造型不像人物写生难度那样大，也不像风景写生对光线表现要求那样高，可以在相对稳定安静的环境中细心研究。

目标 11.1.2　水粉静物写生的要求

水粉静物写生要求在特定的光线下，用造型、结构、色彩、质感和空间表现不同造型和质感的物体组合，要求具有节奏感和生动性。要做到这点，我们需要培养自己的观察方法、感受能力，并进行长期不懈的练习和积累。

实践与思考

活动 1. 简述静物水粉写生的重要性。

活动 2. 简述水粉静物写生的要求。

活动 3. 用水粉工具进行实践，对比水粉画和油画、水彩画的不同。

项目实践总结表		
项目内容		
实践过程		
实践效果		
教师总结		
学生总结		
备注		

任务 11.2 水粉静物写生的条件

学时：4 课时

水粉静物写生需要一些必要的条件，来帮助我们进行更稳定更好的观察和学习绘画。

目标 11.2.1 水粉静物的构图

学时：2 课时

1. 水粉静物写生的光线

水粉静物写生一般在室内进行，光线来源一般有三种情况。

（1）正面受光。静物正面对着窗口，物体整体受光均匀，没有明显的光线推移，中间层次色彩变化不大，静物色彩的丰富感、体积感和空间感表现不强烈，不太适合初学者作画。

（2）侧面受光。光从一侧照过来，使静物自然地形成受光的亮部、背光的暗部和中间的灰面，光线变化十分丰富。这样整组静物层次分明、体量结实、空间层次感强、色彩丰富，非常适合学生进行写生（图 11-1）。

图 11-1

（3）逆光。光从静物的后方照射过来，整组静物几乎处在暗部，只有强烈的外轮廓线。逆光作画时要求更加注意整体关系，暗部要表现出体积和色彩，亮部要表现出强烈的光感。这样的光线有一定难度，但表现好会有很强烈的效果。

目标 11.2.2　水粉静物的摆放

学时：2 课时

　　水粉静物写生一般由简入难，初期放置一些较简单的物品和衬布，以亮色衬布搭配较重颜色的物体或反之。练习一段时间后，可放置一些不同质感、不同大小、丰富变化造型的物体，使构图稳定、疏密有致、布局合理，这样画面更丰富，可以画得更有趣味（图 11-2、图 11-3）。

图 11-2　　　　　　　　　　　　图 11-3

实践与思考

活动 1. 简述光对静物组合的影响。

活动 2. 简述水粉静物中光的表现。

活动 3. 自己动手打光，观察不同方向的光的变化。

活动 4. 自己尝试摆放简单的静物组合。

项目实践总结表	
项目内容	
实践过程	
实践效果	
教师总结	
学生总结	
备注	

任务 11.3　水粉静物写生的方法

学时：6 课时

目标 11.3.1　干画法

干画法的特点是调色时用水较少，笔触感明显、效果强烈，画面厚涂、薄涂都可以用此技巧。干画法一般从暗部画起，而后推移至灰部和亮部，灰部和亮部的表现多调和白色和高明度的色彩以厚涂的笔触一笔一笔覆盖排笔。干画法适合水粉静物写生的基础训练，也是使用最普遍的方法，缺点是易出现干枯、刻板和过于直白、缺乏变化的问题（图 11-4）。

目标 11.3.2　湿画法

湿画法在调色比例中水分含量较多，笔触之间水和颜色自然渗透，画面干后没有明显的衔接痕迹，用笔灵活，画面效果柔和、含蓄、润透、细腻。湿画法要把握好绘画的时间和过程，水分在半干过程中深入刻画更见效果（图 11-5）。

图 11-4　　　　　　　　　　　　　　　图 11-5

干画和湿画法最为常用，另有干湿结合画法、透底法和水洗法同学们也可以尝试练习，细细体味其中的丰富变化和情趣。

实践与思考

活动 1. 简述干湿画法的特点。

活动 2. 尝试一种画法。

项目实践总结表	
项目内容	
实践过程	
实践效果	
教师总结	
学生总结	
备注	

任务 11.4 水粉静物写生的方法

学时：4 课时

室内静物写生光线比较稳定，更利于观察、练习和研究光的规律。许多绘画大师如塞尚、梵·高、马奈等都对此领域进行过深入研究，并留下了一幅幅艺术瑰宝。

目标 11.4.1 水粉静物的构图

学时：2 课时

我们在进行水粉静物写生时，构图是首先要考虑的。构图决定了整组静物的形式感，如大的轮廓线可以呈现出三角形、长方形、圆形等较稳定的图形。构图需多注意所摆物体的联系，应呈现出的层次感和丰富的变化，衬布的走向和皱褶也是丰富静物之间联系的纽带。

目标 11.4.2 水粉静物的质感

学时：4 课时

水粉静物中不同物体有不同的质地，要表现得恰当，不仅造型、结构、透视要准确，还要重视不同的质地的特征，这样才能更真实地塑造好静物，营造出画面氛围。

1. 陶瓷类

陶瓷器皿是经常用到的静物。在画面里是一块明显且重要的颜色，质地或粗糙或光滑。粗糙的器皿要注重几个大块面的表现，受光和逆光

颜色反差要明确并有变化，亮部不能一味加白色，要有一定固有色和光源的颜色。表面涂有釉料的光洁的瓷器则要更注意周围的物体，如衬布和光源对其造成的影响，并且高光处理要光亮，以突出质感，暗部则要沉着，以加强器物的厚实感（图 11-6）。

2. 水果蔬菜类

水果在水粉静物画中多表现得鲜亮、透明，"水气"十足：亮部色彩要饱和；中间过渡色要接近水果的固有色，饱和度较高；暗部则要透明，不能沉闷；暗部中的反光也很重要，色彩要追求生动新鲜的状态。画蔬菜首先要找准色彩关系，然后根据受光关系分面，整体和细节要兼顾表现，且色彩丰富的同时要保持住固有色的主导地位，依据光源表现背光部分的冷暖变化。

3. 玻璃器皿

玻璃器皿透明、细腻、光滑、薄而脆。塑造玻璃器皿可以和它所在位置的背景一并表现，先找准色彩关系，然后在结构转折部分勾勒出一部分形体，最后可用较亮或较暗的色调交替画出器皿的外形，点上高光。有色玻璃器皿则要找准它的色彩关系，道理同无色玻璃器皿，表现技巧上更要注重用笔，果断准确不重复（图 11-7）。

4. 金属器具

金属器具造型明确，色块对比强烈，绘画时应注意器具周围的物体对其造成的影响，用笔要干练遒劲，不要反复，并注意金属器具的固有色。

5. 衬布

衬布的摆放多是为了强调静物组合的空间感。表现厚重的衬布时，可先用湿画法画一遍，并在半干时加重暗部，可用不同笔触表现出质地粗糙、厚重的效果。画细腻而轻薄的衬布时，笔触应长而挺，颜色变化细腻突出轻巧的质感。遇到丝绸质地更要画出较强的反光和更为丰富的变化，用笔要轻快。

图 11-6　　　　　　　　　　　　图 11-7

实践与思考

活动 1：水粉静物构图的基本要求。

活动 2：简述 3 种质感的静物的表现特点。

活动 3：尝试画出 3 种质感的静物组合。

项目实践总结表		
项目内容		
实践过程		
实践效果		
教师总结		
学生总结		
备注		

任务 11.5　水粉静物写生的步骤

学时：10 课时

在绘画写生过程中，无论用什么方法都应当遵循绘画艺术的基本规则，即从画面的整体布局到重点表现，再回到整体调整，这样才能既把握画面的整体效果，又有突出重点的表现。

首先，我们要对静物组合进行整体观察，明确主色调和各个物体之间的明暗关系、冷暖关系和纯度关系，并特别注意组合的空间位置关系，更合理地表达出我们想要表现的画面。

步骤一：水粉静物起稿，一般会用加了大量清水的稀薄颜色，淡淡地勾勒出桌面的位置和静物的轮廓线、结构，并简约地表现出光线。一幅画的初始阶段基本可以明确画者的立意、风格。主体物的位置、大小都直接决定了画面的空间和纵深关系。若物体大，则重点表现物体，空间关系表现较弱；若物体小，空间关系则会表现得更深远、更丰富。物体要画得概括而准确，注意物与物之间的位置和比例关系，同时要记清楚看到静物时的最初的感觉，并把这一感觉保持到画面完成。

步骤二：辅大色块。在进行深入前，先要确定物体的大色调。从主体物入手，确定它们的色相、冷暖、明暗等，并从较重的暗部入手，这样表现，明暗反差大，画面不易出现"灰"的问题。

一般受冷光影响的静物，受光部分较冷而暗部则相对较暖；反之受到暖光照射的静物，受光部分较暖暗部区域则较冷。

绘画过程中注意不要抓住一个物体花费大量精力描绘，而应注意保持静物群组的整体感。

步骤三：深入刻画。深入阶段应保持画面主次分明、透视准确。画出物体的层次、体积和空间的关系并表现出相应的质感特征。

步骤四：深入调整阶段。在前面的步骤中难免会专注于某些局部的表现，在调整阶段要对造型、透视和素描关系均作整体调整，观察色彩关系是否协调。减弱该弱化的，加强要强调。对高光、器物的口沿、边缘需要精心地描绘，起到点睛作用。

实践与思考

活动 1. 简述水粉静物写生的基本过程。

活动 2. 思考绘画过程中每一步的关键点。

活动 3. 尝试画出静物组合。

项目实践总结表	
项目内容	
实践过程	
实践效果	
教师总结	
学生总结	
备注	

任务 11.6 水粉静物写生中常见问题分析

学时：10 课时

在水粉静物写生中常出现"脏""乱""粉""灰""火""腻"等情况，下面是针对这些问题作出的分析。

1."脏"是因为对颜色的色性及渲染力掌握不够熟练，及对水和颜料配比把握不好。要解决这一问题，可以增加调色的饱和度且果断用笔。

2."乱"是因为画面缺乏主色调，画者过于关注单个物体的特征，而忽略了对整个画面的把控。要解决这一问题，需要时刻保持整体关念，从画面的暗部向亮部依次表现，不能沉迷于描绘局部。

3."粉"主要是对颜色的饱和度掌握得不好，加之过于依赖白颜色，造成色彩的纯度降低、苍白。

4."灰"的画面特征是色相、明度含糊，调色过程中加入的颜色种类过多。解决的关键是减少调和，提高纯度。

5."火"是因为画面颜色的纯度过高，对冷暖关系把握不当，或补色关系过于强烈。要想克服这一问题，要注意环境对物体造成的影响。

6."腻"的画面中色彩的色相、明度、冷暖都不明确。主要原因是对色彩的理解不清晰，反复涂改造成的。

在写生中，通过不断地练习和探究色彩的各种性能，相信大家一定会解决上述问题，游刃有余地在色彩的海洋里遨游。

实践与思考

活动 1.思考水粉静物写生的问题。

活动 2.简述自己对水粉静物写生的感受和看法。

活动 3.尝试找出自己写生时出现的问题并讨论。

项目实践总结表		
项目内容		
实践过程		
实践效果		
教师总结		
学生总结		
备注		

任务 11.7　水粉静物临摹

学时：10 课时

学生在这一学习过程中通过临摹优秀作品，可以从观察、感受到创作，进入一个提高阶段，能够相对独立地完成一幅作品。参见庞俊、方向明作品（图 11–8 ~ 图 11–19）。

图 11-8　水粉静物范图 – 庞俊

图 11-9　水粉静物范图 – 庞俊

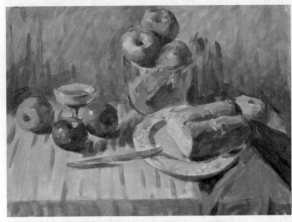

图 11-10 水粉静物范图 - 庞俊

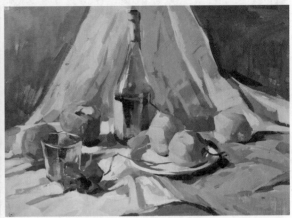

图 11-11 水粉静物范图 - 庞俊

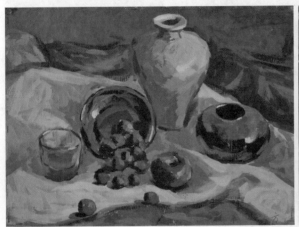

图 11-12 水粉静物范图 - 方向明

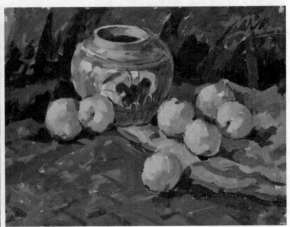

图 11-13 水粉静物范图 - 方向明

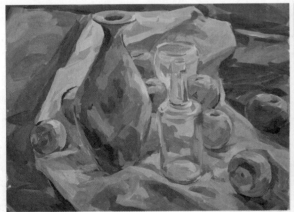

图 11-14 水粉静物范图 - 庞俊

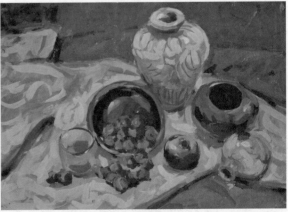

图 11-15 水粉静物范图 - 庞俊

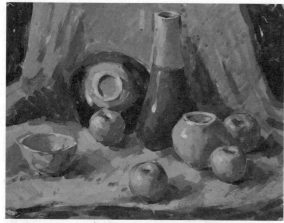

图 11-16　水粉静物范图－庞俊

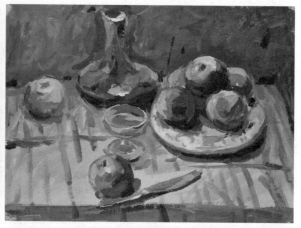

图 11-17　水粉静物范图－庞俊

图 11-18　水粉静物范图－方向明

图 11-19　水粉静物范图－庞俊

知识拓展：塞尚、梵·高油画静物欣赏

图 11-20　方向明作品

图 11-21　塞尚作品

图 11-22 塞尚作品

图 11-23 梵·高作品

图 11-24 梵·高作品

图 11-25 梵·高作品

图 11-26 塞尚作品

图 11-27 塞尚作品

图 11-28　塞尚作品　　　　　　　　图 11-29　塞尚作品

参考文献

［1］王旭主编.手绘室内装饰效果图技法［M］.北京：中国水利水电出版社，2018.

［2］魏永利，贺建国，郑录高等.透视　色彩　构图　解剖［M］.北京：高等教育出版社，1989.

［3］张克群主编.晨钟暮鼓［M］.北京：化学工业出版社，2020.

［4］郑路.高效移动 x 射线成像系统 /Mobile EDR［J］.装饰，2016（7）：45.

［5］《家具》编辑部.实用家具图精选［M］.上海：上海科技出版社，1990.

［6］覃超柏主编，任吉译.俄罗斯列宾美术学院绘画基础教学 结构素描［M］.南宁：广西美术出版社，2008.

［7］远宏，张桂烨.色彩［M］.北京：高等教育出版社，2010.

［8］王化斌.色彩平面构成［M］.北京：人民美术出版社，1995.

［9］［俄］尼古拉.尼基塔维列.奇宾任吉译.俄罗斯列宾美术学院素描高级课程教学［M］.南宁：广西美术出版社，2009.

［10］［美］乔治.伯里曼.晓鸥译.伯里曼人体结构绘画教学［M］.南宁：广西美术出版社，2002.

［11］魏永利，贺建国，郑录高，殷金山.透视　色彩　构图　解剖［M］.北京：高等教育出版社，1989.

［12］陈林.送子天王图临摹范本［M］.北京：人民美术出版社，2010.

［13］邬斌.素描［M］.北京：中国水利水电出版社，2009.

［14］金瑞.工笔人物画［M］.重庆：西南师范大学出版社，2004.

［15］宗白华.中国美学史论集［M］.合肥：安徽教育出版社，2006.

［16］孙乃树.美术鉴赏［M］.上海：上海交通大学出版社，2009.